PAINTING
ZHUANGZI

画说庄子

于莲 著

清华大学出版社
北京

本书封面贴有清华大学出版社防伪标签，无标签者不得销售。
版权所有，侵权必究。举报：010-62782989，beiqinquan@tup.tsinghua.edu.cn。

图书在版编目（CIP）数据

画说庄子 / 于莲著. — 北京：清华大学出版社，2023.6（2024.3 重印）
ISBN 978-7-302-63900-8

Ⅰ.①画… Ⅱ.①于… Ⅲ.①油画—作品集—中国—现代 Ⅳ.① J223.8

中国国家版本馆 CIP 数据核字 (2023) 第 118170 号

责任编辑：张立红
封面设计：李　沐
版式设计：魏　静
责任校对：赵伟玉　卢　嫣
责任印制：杨　艳

出版发行：清华大学出版社
　　　　　网　　址：https://www.tup.com.cn, https://www.wqxuetang.com
　　　　　地　　址：北京清华大学学研大厦 A 座　　邮　编：100084
　　　　　社 总 机：010-83470000　　　　　　　　邮　购：010-62786544
　　　　　投稿与读者服务：010-62776969，c-service@tup.tsinghua.edu.cn
　　　　　质 量 反 馈：010-62772015，zhiliang@tup.tsinghua.edu.cn
印 装 者：北京博海升彩色印刷有限公司
经　　销：全国新华书店
开　　本：170mm×260mm　　印　张：14.75　　插　页：2　　字　数：177 千字
版　　次：2023 年 7 月第 1 版　　印　次：2024 年 3 月第 3 次印刷
定　　价：128.00 元

产品编号：102194-02

推荐语

对于艺术来说，最重要的是真诚。质朴和天真是艺术最宝贵的品质之一，仅从这一点看，于莲的艺术创作就是值得赞赏的。

于莲试图以绘画，亦即图解的方式，通过《庄子》的故事对道家思想进行阐释。这种方式不是没有人做，但在我接触到的中国当代艺术家中还没有太多人进行这样的创作。我觉得于莲这样做还是值得关注、值得赞赏的，因为她试图用个性化的方式对道家哲学进行形象化的图解。

——中国艺术研究院博士生导师王端廷

我觉得庄子的学说在中国文化里面一直非常有生命力。于莲尝试用油画表现中国的老庄哲学，是一件特别令人感动的事情，而且她采用一种看上去很稚拙的表现方式，让画面非常生动，富有志趣，这恰恰符合以寓言的形式传达思想的意境。于莲通过明亮、纯粹的颜色给我们呈现多彩的世界，这种多彩的世界既有思想，又有对客观世界的感受和表达。

——清华大学美术学院博士生导师张敢

在作品形式方面，我觉得于莲的绘画采用了传统的构图方法，但具体的描绘和造型方法都不是传统的，显现出一种非常浪漫的个性，很有艺术特色，我觉得接近于夏加尔。夏加尔有一些关于梦的作品，例如人在天上倒飞等。这种浪漫主义的感觉跟于莲的作品非常贴切，有一种去雕饰的天然本色，很有生命力。

——《美术》杂志副主编、编审盛葳

从于莲的画里我们能感受到放松的、愉悦的、悦己的精神，这恰恰和庄子的精神相契合。

庄子讲道理讲得很实在、很有趣，于莲的画也具有这两个特点。她其实画得很实在，用中国古代画论的话来讲就是"以形写形，以色貌色"。

我觉得在她充满强烈色彩与视觉张力的画里，以及她自洽、自得的艺术语言之中，有逍遥游的精神，我觉得这恰恰在今天的艺术创作中是求之不得的。

<div style="text-align:right">——中央美术学院教授于洋</div>

于莲一位长期生活在海外的艺术家，我们从于莲身上能够深刻地感知到她在一种他者的文化语境中对中国自身文化传统的敏感反思。

于莲把深刻的哲理进行了大众化的处理和延伸，然后形成一套从她自己生发出来的视觉叙事逻辑。比如她在绘画中大量用重色进行色彩表达，实际上我们会发现它和我们当下的审美品味或者观看品味很吻合，很贴近当下人们的欣赏习惯。

<div style="text-align:right">——中央美术学院副教授葛玉君</div>

于莲用"画说庄子"系列的图像叙事进行经典故事的创作，并且在这个过程中越来越注重自我的表达，不断走向对内心的叩问和探索。

于莲不断地把文本内容和图像内容相结合，这个再表达的过程，我觉得其实也是对自身进行艺术疗愈的过程。

她作为艺术家开始尝试突破一些的现世的束缚，从画面中产生行为，这其实是很有实验性的。

<div style="text-align:right">——今日美术馆副馆长晏燕</div>

于莲老师对庄子的理解既古典又当代，既理想又现实，既悲观又乐观。她之所以能有如此的体悟，正在于"于莲成为艺术家的经历与大多数人不同，她与艺术的相交缘起于她的焦虑"（推荐序）。因为生命需要反思，生活需要提升，现实压力的焦虑比较好理解，而一旦进入精神压力的焦虑，我们就可以思接千古，与古圣先贤自由且通畅地交流，无论是文字还是艺术，或者是其他，都无法阻挡人类永不停息的薪火相传。

——中国教育学会传统文化教育分会副理事长、深圳市金声玉振黄金与中国文化研究院院长、《中华经典教育三十年》作者祝安顺

于莲的文字是否投射了《庄子》的本意，于莲的画作是否表现出了你心中思慕的庄子的精神，书中相关内容旁都有《庄子》原文，人人自可品读，自然生出趣味。

——知名历史学者、《山海经》（入选新华荐书年度十大好书）译注者孙见坤

为自我探路，为时代寻光

读了于莲老师的《画说庄子》，我的第一个职业病就犯了：这是什么性质的书？要是摆到书店，该放到哪一类书架上？要是挂到网店，又是归到哪一个栏目？

这是中国哲学还是西方艺术？哲理散文还是经典解读？大众读物还是学术普及？文学经典解读还是艺术创作赏析？好像都是！好像又都不是！

思索，皱眉，再思索，再皱眉，思之再三，我觉得这是"一个人"用"经典"观照人生，用"艺术"点亮世界，用"文字"传达哲思的经典艺术人生反思录。她在用庄子的智慧、西方的艺术形式加上她的一颗活泼泼的追求内在自由的心，为自我探路，为时代寻光！

前人或许也这么做，但没有于莲老师做得这么彻底，这么放肆，这么率性。

直面人生，袒露心伤，自我疗愈。她在自序中说："当我意识到在商业中的不断打拼并没有给我的生活带来更多的幸福感，也没有让我体会到更多的生命价值，反而使我身心俱疲，我便开始反思人生的意义，并决定做出改变！"她说："我的经验是，当自己陷入焦虑时，不要强迫自己去对抗情绪，这时可以允许自己懒惰一会儿，允许自己发呆，允许自己蓬头垢面三两天，允许自己不想见人时就不见，允许自己晚睡晚起……这些允许都没什么大不了的，让自己放松下来，反而可以保持冷静，深度思考，做自己真正喜欢的事情，发现什么对自己是最重要的，什么是让自己最开心的，做什么可以让自己更自在、自由，等等。"（出自后记）

于莲老师的艺术创作和经典解读，具有一种综合创新的文化传承发展力，将经典文本、艺术创作与人生阅历深度融合后，再创造，再发展，再活化。

第一，源于生活和生命困惑的深入叩问庄子，是于莲老师解读《庄子》之所以可能的唯一原因。她以诚实的感性、冷峻的理性和敏锐的觉性，整体体认庄子和《庄子》。她在自序中非常理性地说："当然，庄子的思想也并非毫无瑕疵，也并非完全适用于当今社会。"然而她又很感性、很直观地认为："究竟应该从心而为，寻求天性自由，还是应该束缚自己的天性，去争取社会最大的认同和满足自身的欲望呢？"

第二，于莲老师以人生之烟火去解读庄子，将一个大文学家解读为一位当下生活的文化指导师。这一点，我非常敬佩于莲老师的直接利落和率性解读。作者感慨到："每次读到这里，我都不禁感叹：庄子真是位了不起的文学大师！"是的，庄子是位会讲故事、会写文章而又感情充沛的文学大师，然而，庄子不止于此，他更是一位有道之人，对生命、生活和生产有着深沉而厚重思考的哲人。于莲老师直接引之为自己的人生导师，《庄子》里的很多内容也就自然成了导师送到心中的解惑之语。

对于相濡以沫的故事，她说："我们称颂相濡以沫的情谊，同时也要看到贫贱夫妻百事哀的困苦；我们要享受相忘于江湖的自在，前提是要具备独立自主、超然一切束缚的能力。""请记住：子非我，子非鱼。我们拥有心灵感受能力的同时，也要认同并尊重彼此的差异，这是大千世界赋予我们每个人的权利，也是宇宙万物生生不息的根源。"

对于朝三暮四的典故，她说："我们要知道，我们的人生只有那七升橡子，早得晚得都是一样的，少年得志不必洋洋得意，也许晚景凄凉；少年悲苦也不必失落，也许大器晚成。虽然每个人的人生境遇都有所不同，

但体验的痛苦、福祉的总量是一样的,实在不必计较眼前的得失,更不必觉得老天不公平。我们毫不费力得到的,可能是别人孜孜以求的;我们艳羡不已的,可能是别人嗤之以鼻的。"

对于爱马之人的故事,她说:"无论是何种关系,包括亲子关系、夫妻关系,要做到完全了解对方的需求是很难的,即使我们付出了百分之百的爱,也不一定是对方乐意接受的。如果我们误解了对方的需求,或者把我们自认为的'爱'强加给对方,都会引发对方的不满情绪。一旦喷薄欲出的情绪涌上心头,即使知道对方是爱自己的,也很难完全控制。因此,庄子才会说'可不慎邪',怎么能不慎重处之呢?"

对于藏舟于山,她说:"因为被欲望驱使,我们总是试图把我们喜爱的一切事物占为己有;因为害怕失去,我们总是想尽各种办法去'藏'。但结果总是事与愿违:我们越想抓紧不放的,失去得越快;我们越想小心掩藏的,越是天下皆知。就像庄子描绘的那样,以为把船藏进山里,把山放在水中央,就万无一失了,结果却被'大力士'半夜背走了。"

对于螳臂当车,她说:"当个人力量如蝼蚁、螳螂般,应该如何面对庞大而复杂的社会?如何面对可能遭遇的强权?难道因为自身渺小就应该放弃挣扎,任人碾压吗?""庄子用这些故事警示世人:一定要认清你是谁,你能做什么,以及你能做好什么。"

对于"安之若命",作者的感受是"并不是是非不分,也不是消极避世,而是知道这件事根本不在自己的能力范围内,是真的做不到"。"要拥有这样豁达的处世心态,一方面要做到接纳和允许,接纳这个世界的不完美,允许自己有局限,允许自己焦虑,也允许自己无力;另一方面,接纳自己的情绪之后,要看看自己能做什么、想做什么。"

第三,最让我惊喜的是,于连老师除了用油画的西方艺术形式再现

对庄子的理解,更重要的是,她跳出了一般人的理解,而是从思维自由的角度深入理解庄子。她说:"大多数普通人从小到大都被家庭、社会驯化,很多思维模式被固化下来,慢慢变成了习惯、风俗和文化,代代相传,很少有人去质疑或打破它们。"她读庄子并提出大问题:"为什么我们不能成为一个逍遥于江湖的人?为什么我们不能获得真正的自由?""按照庄子的意思,脑子里'长草'了,思路堵塞了,很难转动头脑了,只能按惯性思维考虑事情,而不懂得变通,更不会创造性地思考问题,就像看到葫芦只会想到做成瓢来舀水,看到不皲手药方只会想到漂洗之用。"然而作者对思维自由的重视和赞美是由衷的。"人类与动物的最大区别就在于人类拥有无限的想象力,正因如此,人类才创造出今天这样一个五彩斑斓的世界。但同时,人类又常常被自己的创造所局限,一代又一代的教育传承扼杀了多少本可以更加自由开放的想象力!""看到这个故事,我就想到人类自从进入农耕社会,就被绑在了土地上,再也做不了自己的主了。为了满足不断增长的人口需求,人类不得不一再提高生产力,先后进入工业时代、信息时代以及未来的人工智能时代。而今,每天生活在楼房里的我们,早已不愁吃喝,好像是这个世界的主宰。然而,我们真正能主宰的东西有多少呢?科技越发达,生活越便利,我们也似乎变得越'低能'了:没有手机,可能无法出门;没有外卖,可能无法吃饭;没有工作,可能很难生存……"她对庄子的理解就是:"我认为只是从是否有担当的角度去理解这个故事是有偏颇的。庄子从始至终都是强调我们不要刻意给自己增加那么多束缚,尤其不要为了虚名而越俎代庖,结果可能是耽误了别人,又束缚了自己,为名利所累而徒增烦恼,这样又怎能逍遥快活呢?"

　　于莲老师对庄子的理解是既古典又当代,既理想又现实,既悲观又乐观。"只是活着还不够,要努力提高自己的技能,争取活得久一些;接

下来，不光要活得久，还要活得逍遥自在，要努力超越自我，超然物外，与道合一！"于莲老师之所以能有如此的魅力，取得如此的体悟，用评论家的话："于莲成为艺术家的经历与大多数人不同，她与艺术的相交缘起于她的焦虑。"（出自附录二"无琢之美——读于莲的'佛像'系列"）因为生命需要反思，因为生活需要提升，现实压力的焦虑比较好理解，而一旦进入精神压力的焦虑，其实我们就可以思接千古，与古圣先贤自由而通畅地交流，无论是文字，还是艺术，或者是其他，都无法阻挡人类永不停息的薪火相传。

<p align="center">中国教育学会传统文化教育分会副理事长、深圳市金声玉振黄金与
中国文化研究院院长、《中华经典教育三十年》作者祝安顺
2023 年 7 月 14 日</p>

笔下的·心中的·于莲的《庄子》

在先秦诸子中，《庄子》应该是注释、解读著作数量仅次于《老子》的第二大典籍（《论语》与《孟子》按传统分类属经部，不在此列）。仅近年新出的《子藏·庄子卷》所收录的 1949 年前注释、研究著作就多达 302 种。而 1949 年后各种关于《庄子》的或深奥或通俗的著作，数量可能更数倍于此。面对前人如此庞大的成果，暂且不说提出新的见解，就是单纯在表述方式上，是否还有创新的可能？而于莲的《画说庄子》就提供了一种可能。

记得在 20 世纪 90 年代，出版界曾经出现过一阵图说古籍的热潮。各种图说、画说、图画本的五经诸子、史汉通鉴层出不穷。但是，这些图说古籍所配的图画，基本上都是紧跟原文，直观画出其内容，其中并没有加入画师自己的感受。究其本质而言，仍只是插图。而于莲的《画说庄子》则不同。

首先，于莲在创作时不但依据《庄子》的内容，而且在画中还融入了自己对《庄子》的理解与认识。这使得这些画脱离了一般的插图，而成为了于莲表述她对《庄子》理解的一种途径。

其次，于莲在书中，不但写出了她对《庄子》相关篇章或寓言的理解、思考、感悟与救赎，同时，她还写出了自己"画说庄子"的创作思路。这在林林总总的图说古籍中，可谓独树一帜，颇有前人为自己的诗文作"自注"的遗风。至于于莲的理解是否契合《庄子》的本意，于莲的画作是否

表现出了《庄子》的精神,书中相关内容旁都附有《庄子》原文,读者自可品读,自然生出趣味。

知名历史学者、《山海经》(入选新华荐书年度十大好书)译注者

孙见坤

2023 年 7 月 14 日

如莲的喜悦

一

读于莲这本书，像是在与自己对话，置身于一片空旷无人的景象之中，有一个孤独的背影始终在引导自己往前走，走到天地混沌，鸿蒙初开。

这个背影属于一个叫作"庄子"的宋国人。准确的东西，一定是简洁的。

我认识庄子是在20岁左右。我所在的大学距离庄子的故乡很近，大家一同去拜谒这位千年先贤也是理所当然。只是所见如斯场景：颓败的庙宇、贫穷的村民以及那口传说中的庄子井，据说庄子曾喝过这口井里的水。那天，离开的时候，斜阳照墟落，穷巷牛羊归……冥冥中似乎有着一种大言不辩、超脱形式的存在。这位走了千年的超级文化IP，最终的浪漫却正应了王安石的那句"近迹以观之，尧舜亦泥沙"。多年后，积累了一些人生阅历，我回忆起这些，有所领悟，于是会心一笑。

庄子行走在我们心中的云端，那是他自己的世界，在悲喜交集处，活得简单安乐。这就是中国哲学：简单、自然、真实。这不是理论，而是一种体验，耳目内通，外于心知。庄子否定事物之间的绝对区别，因为"以物观之，自贵而相贱；以俗观之，贵贱不在己"，只有"以道观之"，才能认识到"物无贵贱"，才能进入一个"天地与我并生，而万物与我为一"的齐物世界。

借用牟宗三先生的话，伟大的思想都有庞大的动能。而庄子的动能何在？所有的通路终归自然。庄子明白人生难免要面对生死疾病、是非曲直、人情冷暖、浮名利益，"有机事者必有机心"，最终难免受其束缚，井以甘竭。所以，去除机心，归于自然，才能免于束缚。对此，郭象解释说，"任声之自出，不由于喜怒"，"任目之自见，非系于色也"。只是

"五色令人目盲",人终究要克制自己,不为物所迷,不盲目驰骋。这也是老子"为腹不为目"、庄子"物物而不物于物"的原因。

在中国哲学里,庄子的独特价值在于他并没有热衷于建立一套社会公共价值系统,而是更多地关注个体的生存困境,去寻求精神解脱。他似乎感知到"文明"对于人类社会的异化,他所倡导的"道"为处在艰难困境中的人指明方向,提供生命的意义和体验,通过"无用"来还原世界本真的美,这也是一种独特的生存美学。

尼采说,思想之美,是美中之美。我们要感谢于莲的,是她用油画的方式阐述了《庄子》33篇的美学思想,同时也写出了完整的解读文章。从某种程度上说,这在今天已经形成了一个庄子文化的场域。今天的审美与过去单一的情感传达不同,今天更加强调"身体"的作用,不只是感知,还有被感知,感觉变成了感受,既有主动,也有被动。根据美学家鲍姆嘉通的理论,审美作为完全的感性认识,可以像理性认识那样提供知识。哲学家布莱恩·马苏米主张感受与情感不同,认为强烈的感受是一种从来不会被意识到的独立的剩余者,它独立于任何语言描述,只能由主体独自体验和承受。从这个意义上讲,今天的艺术不仅要求艺术家在场,而且要求欣赏者在场,尤其是要求所有艺术参与者带着自己的身体感官出场,不论是在展厅当中还是在这本小书面前,抑或在后来的活动中,恭喜你都进入了一场完整的时空精神之旅。于莲笔下所写和所画的庄子哲学,也为《庄子》做了一个契合今天时代精神的注解。

二

空诸所有,并非什么都没有,而是顺其自然。然而,人心往往一时可空,不多久之后又心怀满盈,为人情世事所系,于是免不了机心萦绕,有待于他人。就算大慧普觉禅师曾说过"曾见郭象注庄子,识者云:却是庄子注郭象",但郭象也有剽窃向秀之嫌。有人说,庄子在自己的世界里逍遥游,

而我们这些后世之人却低到尘埃里去。我想其中主要的原因也是后世之人的机心难以去除。作为一名艺术家,于莲没有机心,这也是这本书很值得一读的原因。

在成稿之后,她写过这么一段话:

"体悟《庄子》的文章业已完稿,在网络上发表之后,既没有爆火的阅读量,也没有多少粉丝;关于《庄子》33篇的油画创作目前已经完成,也没有太多人关注。而耗费的时间、精力以及精神压力都是无法计算的,至于这些创作在未来是否能产生有形的价值,也是未知的。但如果从个人的创作力和内在精神价值上看,变化却是有迹可循的。"

我目睹了这种"变化",也感受到了这种变化背后的动力。如果说庄子的逍遥游是一场人生的精神之旅,游于无待,见我之本真,明白人本身逍遥的可能性,那么,于莲的这本书便是这种"可能性"的极好注解。如果你无意间打开了一扇幽微、玄妙的门,曲径通幽,拾阶而上,时光倥偬中便不经意地摆脱了使人难得逍遥的种种负累,如解倒悬,好不自在。只今便道即今句,梅子熟时栀子香。

作为一名艺术家,于莲从未系统性地学习过绘画之术,却始终在体悟绘画之道,现在想来,她的自身经历、中国哲学和老庄之道应该都是她体悟的源泉。她在20世纪70年代出生,是在城市文化开始发展的时代中成长起来的,她的家庭对她寄予了很高的期许,希望她继承家业。因此,她去了澳大利亚留学,学习商科,并很快在商场上崭露头角。然后,她结婚生子,人生看起来有条不紊,她努力支撑着每一个被安排好的角色。与我们所有人一样,她在试图"扮演"好每一个角色的时候,唯独迷失了当初本真的自己。后来,她拿起画笔,打开《庄子》,以艺术的方式完成了一场与庄子同行的逍遥游,却无意间发现了当初的自己。如她所说,这7年来,她的内心越来越充盈、自由,越来越少地受到物质世界和身份的束缚。在这7年的时间里,她勇于突破自己的局限,"鲲鹏之变"的寓言在

她身上发生了。

其实,其中微妙的心路历程,也只有经历过的人才能感同身受,包括在消费社会中受机心困扰的无所适从,所承担的不同角色之间发生矛盾冲突时的力不从心,在技术发达与资源内卷的时代下感受到的冲突等。照今天看来,未来可能会像克里希那穆提所描绘的那样,未来50年或更多年我们还会被困于这种自私自利、野蛮粗暴的活动之中,充满了野心、贪婪和嫉妒。那么,我们该怎么办?

海德格尔主张"在世界之中存在",也就是人只有活在世界之中,才能完成自身的存在。生存是一件难事,如何找回在世界中生存的初心,从而更好地存在?可以说,于莲从《庄子》中找到了答案,找到了个人内在精神的价值。

庄子在《人间世》中写了四类人。

第一类:具备一点点能力就蠢蠢欲动,踌躇满志,想要进入社会施展抱负的人,例如颜回。

第二类:处在水深火热的官场中,充分进入社会,有身份、有地位的人,例如叶公子高、颜阖。

第三类:有才华却与社会保持距离的隐士,例如楚狂接舆。

第四类:看起来没有突出之处,甚至满身疾病的普通老百姓,反而得以保全自己,颐养天年,例如支离疏。

在庄子的心中,这四类人的境界恰恰是倒过来的:支离疏的德行最高,最懂得如何在乱世中保全自己;接着是隐士,能保全自己,但是还操心孔子,劝说孔子不要入世太深,以免惨遭迫害;然后是入世很深的人,虽然有一定能力和资源,但是身处乱世中,也无法总能保全自己;德行最低的就是颜回,自己的道还没修好,就要去拯救乱国,这是最危险的,更有可能被浮名蛊惑。你会感觉这会心的启迪就像一阵暖风,何等纯真、质朴,又何等适意、欢愉。

于莲的创作也具有这种"温暖",并达到了一种天然的状态,她说《庄子》是一本关于心灵自由的书,如果谁想从中找到在物质世界里如何做个成功者的方法,那他一定会大大失望。这本《画说庄子》的温度,并非依靠思辨和逻辑的堆砌,而是来自一种类似心灵体验的、平实的阐述。如果生活如同一潭水,当我们通过水质化验发现,水中的腐败菌大量滋生,导致潭水发臭、发黑,那么希望用杀灭腐败菌的方法来改善水质,就如同希冀于依靠赚钱来治愈内心的迷惘,是不可能实现的。只有将人作为一个整体来考虑,解除心灵的束缚,引入活水,才能恢复水潭的生态平衡。如此说来,庄子之道是平衡之道,而这本书是一个平衡的捷径。

我记得作家王安忆说过一句话,女人是天然属于城市的。于莲的文字却不具备都市的焦虑,它是生根的,质朴、简洁而不失细腻。也许是因为她通过庄子的"心斋",与自然相合,获得了用之不竭的生命能量。

比如她在表述人生豁达时写道:"我们要知道,我们的人生只有那七升椽子,早得晚得都是一样的,少年得志不必洋洋得意,也许晚景凄凉;少年悲苦也不必失落,也许大器晚成。"

在《大宗师》中描述生死时,她写道:"生也好,死也罢,在庄子看来都不是什么了不起的大事,但对于普通人而言,生死就是大事。……这些在庄子看来都是没有必要的,无论是亲友、父母还是妻子死了,不仅不要哭,反而要'临尸而歌''鼓盆而歌',感叹天地的伟大,'伟哉造化!又将奚以汝为?'。让人在变化中,与天地合一,'以天地为大炉,以造化为大冶,恶乎往而不可哉!'。这样的生死观,读来确实会让人觉得死也没什么可怕的,生才是麻烦和苦恼不断。"

这样的语句还有很多,借用周敦颐的《题莲》,就是"一般清意味,不上美人头",这本书朴实无华,却有一种天然的女性气质,细腻、理性,将庄子妙义以当代视角娓娓道来,语句并不陌生,却井然有序,像是朋友的劝诫,也像是亲人的叮嘱。佛语有"如莲喜悦"之说,莲花在泥不染,

正因为内心世界井然有序，才能生出这般澡雪的莲花。如此看来，于莲以"莲"为名，也许是一种"心向往之"的体现，是一种难以自言的喜悦。

欣慰的是，从成稿之日起至今，于莲对于《庄子》的解读已经吸引了越来越多的粉丝。这说明在今天的时代，人们对本真的追求并不会被各种欲望所遮住，我们都希望经历过生活的磨炼之后依然热爱它，追寻它。此刻，将过去的作品结集成书，也许是艺术家于莲送给我们的一个温暖的礼物，愿我们所有人在生活中都能获得"如莲的喜悦"。

谨为序。

<div style="text-align:right">

独立艺评人李昱坤

2022 年 11 月 10 日

</div>

序言一

写在《画说庄子》之前的话

2020年，我开始尝试用画笔描绘《庄子》的世界。起初，我以《庄子》里的寓言故事为主题进行创作，每幅画都对应一个故事，细数之，一共创作了14幅油画作品，最小尺幅为60cm×60cm，最大尺幅为170cm×300cm，共包含17个《庄子》寓言故事。我为每个故事写了一篇文章，结合画作，发布在我的个人公众号里。

这个公众号的粉丝不是很多，每篇文章的阅读量也参差不齐，但是关注这个公众号的粉丝几乎没有取消关注的，可能是因为他们和我一样真心喜欢《庄子》吧。

2021年8月，经过一年半对《庄子》的反复研读和思考，我认为以单个寓言故事为主题的创作形式，实在难以展现《庄子》每一篇的宏大主题和浩渺意境，于是我开始以《庄子》33篇的每一篇为主题进行创作，将画作尺幅扩大到200cm×270cm，以尽可能完整地展现《庄子》每一篇的内容、思想和意境。这样的创作形式于我而言是极其艰难且富有挑战性的。

第一，我必须通读《庄子》33篇的全部内容，理解每一篇的核心思想，提炼出我想表达的故事内容、主题和意境，然后进行组织构图，以自己的艺术语言进行描绘表现。

第二，我的绘画作品一直以油画为媒介。油画来源于西方，如何用西方的媒介来表达东方的意境，又是一个挑战。如果以中国传统水墨画为媒介，东方的意境可以自然显现；而以油画为媒介，在保证作品的色彩更为丰富、有层次的同时，还要让画面尽显庄子思想的"虚无"和"缥缈"，确实很难。

第三，对于这样宏大的主题和内容，创作耗时耗力。《庄子》有33篇，以我的速度，即每月针对一篇进行创作来计算，也需要3年左右的时间才能完成。其间还要穿插其他系列作品的创作和生活琐事，对于已过不惑之年的我而言，无论是精力、体力还是个人意志力，都面临巨大的考验。

值得欣慰的是，到目前为止，我的"画说庄子"系列文章和画作，除了2021年完成的第一阶段的17个寓言故事之外，第二阶段的《庄子·内篇》中共7篇的文字解读和油画创作耗时一年零两个月完成初稿。第二阶段的创作仍然以《庄子》寓言故事为主。相比第一阶段的单篇寓言故事创作，第二阶段的创作主题更明确，思想传达更连贯、更丰富。

我将第一阶段和第二阶段的文章、画作都收录于此书中，一是向大家完整展示我的创作历程，二是给大家更多的阅读体验和选择。如果你只喜欢读故事，那么可以着重阅读第一阶段的文章；如果你更喜欢具有思辨性的阅读，那么第二阶段的文章可能更适合你一些；如果你更喜欢绘画作品，那么可以通过书中的画作来了解庄子。

下一步，我将继续针对《庄子·外篇》和《庄子·杂篇》进行创作，可能采用更为精简的表现形式，只选取最为精彩和知名的内容进行提炼表达。《庄子·内篇》是历史学家和研究学者公认的庄子的原著，也就是庄子本人所写，其余的《庄子·外篇》共15篇被认为是庄子和弟子合著，《庄子·杂篇》共11篇为后来学者所写。从这个角度来说，本书已解读了《庄子》33篇里核心的思想内容，但创作不会就此止步，希望不久的将来还会有《画说庄子》第二册与大家见面。

最后我想说的是，经过3年的《庄子》阅读、写作和绘画创作，《画说庄子》现在终于可以与大家见面了！首先我要感谢我的孩子们，他们给了我最大的动力，因为我做这件事的初衷就是要写出和画出他们能看懂的《画说庄子》。人生在世，难免会遭遇各种困难甚至是人生低谷，当遇到困苦迷惘时，希望孩子们能想起庄子这位伟大先哲的智慧，得到些许启发，

拥有更开阔的内心，去化解世间的种种苦难。

"画说庄子"系列能够延续至今，并且还在持续创作中，我要感谢一直关注我公众号文章的读者朋友们，他们不断地催更、反馈和交流，给了我莫大的鼓励和信心；还有为本书作序的独立艺评人李昱坤（大熊）先生，他不仅认真读了我的书稿，还再次研读了《庄子》；还有我的助理桑佩小姐，她细心整理了我的书画作品；还有将我的书画作品带到欧洲，让更多西方人认识庄子的国际策展人王瑾茹（Rosa）女士……要感谢的人实在太多，不再一一罗列。

总之，第一次出书，我诚惶诚恐，唯愿此书能给大家带来稍许启发和慰藉，以此回馈曾经和现在一直帮助我的家人和朋友们。

于莲

2022 年 11 月 23 日

序言二

为何爱庄子

在正式进入《画说庄子》之前，我想先聊一下自己对于庄子的粗浅认知。

先说一下我为什么喜欢老庄哲学。

说道必谈儒，儒、道两大哲学体系是中国思想史上最主要的两条分支，两千年来，影响着世世代代的知识分子。

儒家思想强调人与社会的关系，南怀瑾先生称之为"粮店"，不可或缺。"学而优则仕"是儒家思想影响下读书人的必然追求，即使如孔子般"知其不可而为之"，也要把改变世界作为至高理想。

道家思想则强调人的自然性，庄子是中国思想史上最早确立个体自主性和独立性的思想家。南怀瑾先生称道家思想为"药店"，因为在以人为主体的社会中，很多病不是靠仁义礼教与法律法规就能治疗的，关键在于人性内在的独立与自足。老庄哲学以超然物外的心灵自由为至高追求，由救世转向救人，用现代说法表达就是：若改变不了世界，就先改变自己的世界观。

我喜欢老庄哲学并不是因为自己改变不了世界就退而求其次（事实上，我确实改变不了世界），也并非要把老庄哲学当作消极避世的借口，而是因为在现代社会，欲望被外物裹挟、牵扯，我们常常感觉力不从心，身心疲惫，而又无从躲藏。老庄哲学就像一颗醒脑丸，在我们日复一日紧张的忙碌、奔波之余，提醒我们：除了功名利禄，人生路上还有很多别样的风光。得意时不以物喜，失意时不以己悲，只有不受外物所役，才能真逍遥，得真自在，获得内在的自由、平和与宁静，这才是最大的幸福。

老子和庄子相比，我更爱庄子的原因有以下几点。

庄子的可爱之处是喜欢讲故事，而且他的故事天马行空，寓意深刻。相比于老子那样正襟危坐地讲艰涩难懂的大道理，庄子在其《庄子》33篇里讲述了数十个寓言故事，非常生动有趣。其中许多都是我们耳熟能详的，比如大鹏展翅、朝三暮四、螳臂当车、沉鱼落雁。

如果说老子倾向于教导帝王统治者如何顺应天道，无为而治，那么庄子则给了每一个普通人豁达面对人生困境的方法，例如，如何面对生死，如何面对人生的种种限制与无奈，如何面对自身的缺陷和欲望。

针对这些无法回避的人生课题，庄子的策略是重内轻外，外化而内不化。通过对内在精神自由的探索和追求，超然物外，安于所得。

庄子把生死之限看作四季变化那样自然，即使是自己的妻子去世，也没有大悲大哀，而是鼓盆而歌，似乎在唱颂生命的回归。对于人生中可能遭遇的种种困境，比如战乱、贫疾、身体的残缺和他人的嘲讽，要学会待其时，安其命，接纳这些外在的无可奈何之事，转而向内充实自己，这样的例子在《人间世》和《德充符》里有详细的叙述。对于情与欲的自我之限，应当心如明镜，物来则应，过去不留。世间万物虽有不同，但如果能以"齐一"侍之，也就没有了是非、攀比之心。当一个人能站在高处俯望众生，也就能体会"天地与我并生，而万物与我为一"的境界，又怎会被欲望束缚？

庄子看似在教我们顺天安命，无须作为，有些消极避世，但如果我们深入研读，就会发现，庄子其实在故事中始终为我们提供了选择的空间。我们可以做志存高远的大鹏，"水击三千里，抟扶摇而上者九万里"，"绝云气，负青天"，那是何等的壮观与豪迈！但同时，我们也可以像小鸟一样满足于蓬蒿之间的嬉戏。究竟成为哪一种境界的人，是我们自己的选择。

正如稻盛和夫先生所说，我们的人生如果用坐标系来比喻，X轴就是业力，同时代表时间，Y轴就是愿力。也就是说，我们从出生开始的确有很多无法改变和左右的事情，例如，我们的父母是谁，生在哪里，可能遭

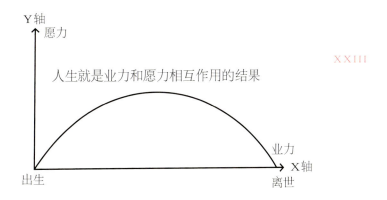

遇什么样的天灾人祸，但我们同时也具有努力改变命运的愿力，我命也可由我造。如果我们无法掌控生死，至少可以努力提高生命的维度，赋予生命更多的意义，这是我们可以选择的。

这个可选择的生命意义对于庄子而言，就是追求精神的自由。庄子拒绝楚王的丞相之邀，就是在践行他的人生选择："宁其生而曳尾涂中"，也不愿"宁其死为留骨而贵"。

于我而言，当我意识到在商业中的不断打拼并没有给我的生活带来更多的幸福感，也没有让我体会到更多的生命价值，反而使我身心俱疲，我便开始反思人生的意义，并决定做出改变！这种人近中年重新选择后的改变极其艰难，历经 5 年之久，在这困苦又孤独的人生转折时期，幸好有《庄子》为伴。如果说，我一开始读"鲲鹏之变"只是将其当作神话故事来读，那么现在的我已经相信了这并非天马行空的寓言，而是可以真实发生在每一个人身上的蜕变过程。如果你真正明白了故事里"变"的深意不是形体外观而是精神境界的转化，你就真的读懂了《庄子》，真的能从《庄子》中收获更多的人生幸福和喜悦。

当然，庄子的思想也并非毫无瑕疵，也并非完全适用于当今社会。但是，它能流传下来几千年，其博大精深之处并非我的寥寥数言和几幅画就能涵盖和表达透彻的。对于已深深印记于我们民族之魂的思想，弱水三千，如能取得一瓢已是万幸，愿与大家一同学习，共勉。

于莲

2022 年 11 月 30 日

目录

第一阶段

相濡以沫,不如相忘于江湖	004
子非鱼,安知鱼之乐	008
小知不及大知	012
朝三暮四	016
鲲鹏之变	020
爱马之人	026
列子御风	030
大葫芦的妙用	034
藏舟于山	038
笼中的野鸡	042
沉鱼落雁	046
庄周梦蝶	050
许由不受天下	054
井底之蛙	058
螳臂当车	062
庖丁解牛	066
藐姑射山的仙人	072

第二阶段

◎ 逍遥游

鲲鹏之变,化出心灵的辽阔　　078

十方世界,自有悠然　　090

◎ 齐物论

庄周梦蝶,心归一统处　　096

蝶变之梦中的物我齐一　　106

◎ 养生主

庖丁解牛,天人合一　　108

当生则生,当死则死　　119

◎ 人间世

螳臂当车,不如待时安命　　122

在人间世中洞见生命的本质　　136

◎ 德允符

兀者王骀,形缺神全　　140

"形缺"中的"德全"　　155

◎ 大宗师

相濡以沫,不如相忘于江湖　　158

知天之所为,安之若命而至真　　171

◎ 应帝王

浑沌之德,无有是吾乡　　172
从儵忽回归混沌之德　　185

◎ 后记

不得已下的安之若命　　186

◎ 附录一

其他"画说庄子"系列画作欣赏　　190

◎ 附录二

无琢之美——读于莲的"佛像"系列　　196

第一阶段

庄子身处的时代似乎离我们太过遥远了，我们只知庄子思想的玄妙，却从未真正走近庄子。实际上，庄子的笔底不只有佶屈聱牙的高深哲理，更有恣意乘风的逍遥鲲鹏，餐风饮露的藐姑射神女，怅然若失的迷离幻梦……他是先秦春草苏生的荒野上且歌且吟的行者，将翩然的思绪化作澄澈的文字，镌刻在蝶翼之上。让不可捕捉的微茫道义，闪烁于风趣幽默的寓言之间。在这一阶段，作者用了十七个大家耳熟能详的故事引导我们与庄子的初次会晤，并匠心独运，用明丽的画笔，精心描绘出每一个故事场景。走进庄子超然高蹈的境界，我们或许会明白：纵然千年一瞬，白露会融为河汉的尘泥，沙洲亦再无关和鸣，但思想的星芒永远不会熄灭，还将烛照一个崭新的、更加璀璨的千年。

第一阶段创作于 2020 年初至 2021 年 8 月，选取了我个人非常喜欢也是大家耳熟能详的《庄子》中的 17 个寓言故事。对应每个故事，我先是以故事场景为题材创作了油画，之后又写了解读文章。

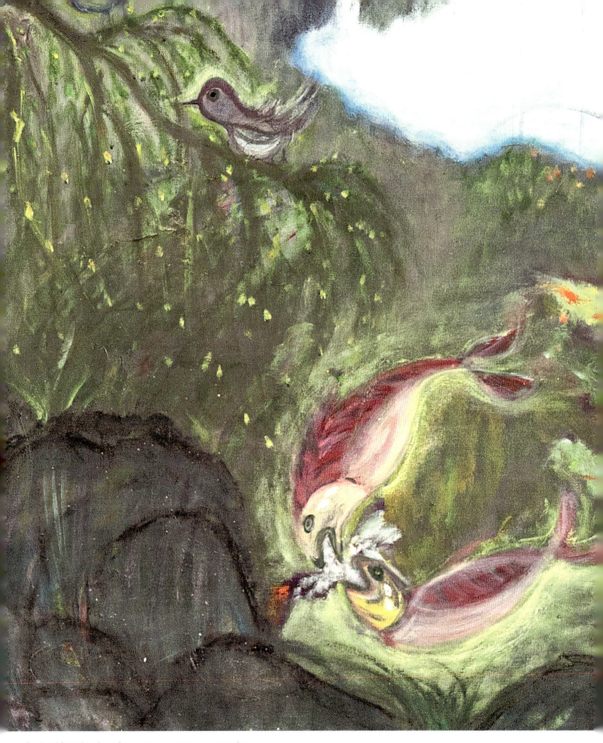

《人间世》局部 布面油画 170cm×300cm 2020年

泉涸,鱼相与处于陆,相呴以湿,相濡以沫,不如相忘于江湖。

——《庄子·内篇·大宗师》

一口泉水干涸了,几条鱼困于陆地,它们相互吹出水泡、吐出唾沫,以湿润对方,这种境况实在不如在江湖中相互忘记对方。

相濡以沫，不如相忘于江湖

"相濡以沫"现如今常被用来形容夫妻之间感情深厚，即使在危难中也能不离不弃，相互扶持，最终彼此偕老。这样的患难夫妻常常让我们羡慕不已，这种感情真是难得，充满了人间温情、道义、责任、支持和关爱。

然而，庄子认为这并不是最好的境界。如果鱼儿还能继续在水中畅游，还会选择随时面临生死危机的相濡以沫吗？恩爱夫妻更愿意生活在岁月静好中，还是不得不一起承受生命之重呢？

什么是"江湖"？江湖是鱼儿赖以生存的水，而且是很多很多的水，取之不尽，用之不竭，拥有江湖，就拥有一切。

什么是"相呴以湿，相濡以沫"？是只有少得可怜的一点点水，只能彼此依靠，相互依存，苟延残喘，否则很快就会同归于尽。

因此，庄子认为更高的境界是"相忘于江湖"。

"相忘"不是要忘了彼此，而是要放下，用佛家的话说就是要有出离心，超然忘你，也忘我，没有彼此，没有分别心，也就没有了关系束缚。

"鱼相造乎水，人相造乎道"，对鱼而言，有江湖，才有足够多的水，才能任其遨游，不必再相濡以沫；对人而言，江湖就是道，"相造乎道者，无事而生定"，也就是人得了大道，就能超越一切束缚，没有是与非，不分彼此，而得真自在。

由上可知，一种是失去江湖，没有彼此就不能活的依赖和捆绑；另一种是内心富足与安宁下的两厢安好，既不困于情，也不寄予彼的自由自在。你会选择哪一种呢？

其实现实生活中，无论是困境中的相濡以沫还是自由中的相忘于江湖，都是我们可能遇到的境况。

我们称颂相濡以沫的情谊，同时也要看到贫贱夫妻百事哀的困苦；

我们要享受相忘于江湖的自在，前提是要具备独立自主、超然一切束缚的能力。

庄子说得道就可以超越一切苦痛，"鱼相忘乎江湖，人相忘乎道术"，然而普通人要通过得道而达到真自在这样的境界，实在太难，我想用庄子在《人间世》的另一句话说："知其不可奈何而安之若命。"

这个世界如果不能给我们一个江湖的自由自在，那就让我们在相濡以沫中相亲相爱，彼此扶持，说不定就感动了老天，下一场大雨，从此拥有了江湖。如果我们有幸能拥有大江大湖的宽广，那就尽情遨游，努力活出生命的本色，毕竟在这个世界上靠谁都不如靠自己，只有我们获得了独立自主的真自在，才能免除"相呴以湿，相濡以沫"的不得已。

最可悲的事情就是老天不济，泉已干涸，而我们却彼此埋怨，相互嫌弃，都想为自己留下那一点点水，却忘记了对方的生死。世界对我们已然惨淡，我们却连相濡以沫的人间温情都不曾留下，这才是最令人伤心的"相忘"。

正如我们在现实婚姻中，也许就会碰到一个只能共享富贵而不能同患难的伴侣，伤心失望在所难免。一旦我们能勇敢地走出来，不再妄想依附于他人，不纠缠，也不纠结，尝试体验一种全新的生活方式，这时我们会发现，离开那一湾水的束缚，竟然看到了大江大湖。"相忘于江湖"才是人生更好的境界。

最后，我想说，对于普通人而言，无论是相濡以沫还是相忘于江湖，都不过是在不同人生境遇下的不同选择而已。

如果我们乐于接受婚姻中的牵绊、束缚、责任和义务，那就好好彼此关爱、扶持，不离不弃，相濡以沫，满足于那一湾水的幸福。

如果我们更享受一个人的自由自在，那就努力为自己打造一个浩瀚的江湖，拥有丰饶的内心世界，任凭风吹雨打，我自岿然不动，在江湖中仰望星空，而不是盯着你我的那一点柴米油盐。

无论面临何种境遇、何种选择，如能安之若命，内心坦然，就拥有了最好的江湖；如果江湖里一直有你的传说，那你一定是个超然洒脱的得道真人。

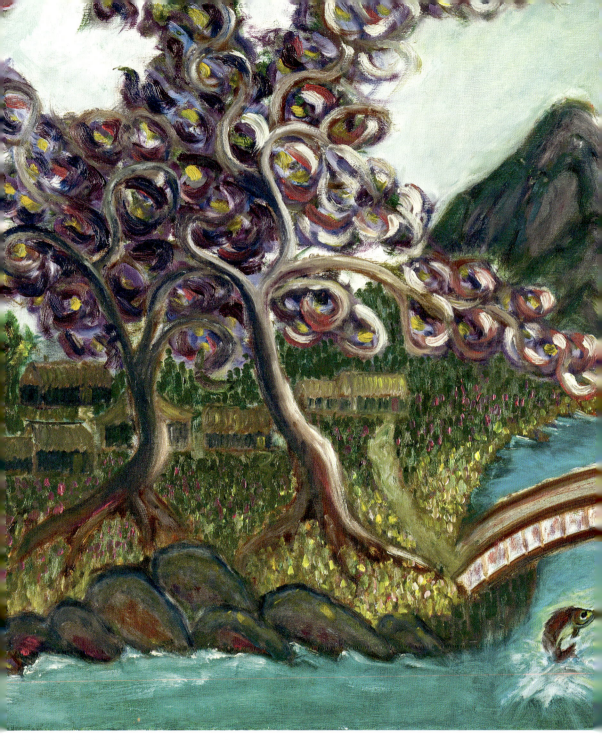

《安知鱼之乐》 布面油画 60cm×77cm 2021 年

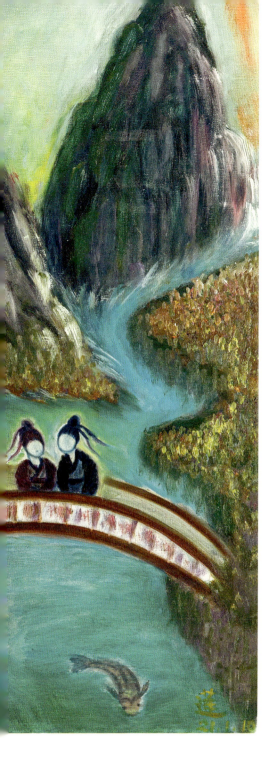

庄子与惠子游于濠梁之上。庄子曰:"鲦鱼出游从容,是鱼之乐也。"
惠子曰:"子非鱼,安知鱼之乐?"
庄子曰:"子非我,安知我不知鱼之乐?"
惠子曰:"我非子,固不知子矣;子固非鱼也,子之不知鱼之乐,全矣。"
庄子曰:"请循其本。子曰'汝安知鱼乐'云者,既已知吾知之而问我。我知之濠上也。"

——《庄子·外篇·秋水》

 某日,庄子和惠子在濠水桥上游玩,庄子说:"瞧,鱼在水中自由自在地游来游去,这就是鱼的快乐啊。"

 惠子说:"你又不是鱼,怎么知道鱼的快乐呢?"

 庄子说:"你又不是我,怎么知道我不知道鱼的快乐呢?"

 惠子又说:"我不是你,当然不知道你知道;但你也不是鱼,所以,你也不知道鱼的快乐。这就完整准确了。"

 庄子说:"好,让我们回到开始所说,你问我'怎么知道鱼的快乐',我告诉你,我是在濠水桥上知道的。"

子非鱼，安知鱼之乐

每次读这个故事，我都忍俊不禁，2000多年前的古人"吵架"，竟然吵得如此有趣，真是佩服！

庄子与惠子的对话或者辩论在《庄子》中多次出现。惠子就是惠施，是庄子的至交好友，也是名家学派的代表人物，与庄子主张不同，因此俩人常常在一起"斗嘴"。

"子非鱼，安知鱼之乐"是我们非常熟悉的一句话，用来文雅地表达"关你什么事"。

那么，庄子在《秋水》篇的最后引述这样一段对话的用意仅是如此吗？

一方面，我认为"关你什么事"只是庄子要表达的意思之一。我们确实无法完全理解别人的感受，每个人都有自己的人生，别人只是旁观者而已。既然是旁观者，就不要妄加论断，更不要把自己的喜好凌驾于别人之上。"彼之砒霜，吾之蜜糖"，谁都不要试图以己度人，更不能强迫别人接受自己的观点。正所谓"萝卜青菜各有所爱"，我的人生与你无关。

另一方面，虽然每个人的快乐与别人无关，但我们不能阻止别人去表达他的感受。我觉得鱼快乐，是我在与鱼共情。就像"露从今夜白，月是故乡明"，我只是在表达我的心境，如果你非要问："你怎么知道家乡的月亮更明亮？月亮明明只有一个。"这就是不解风情了。

庄子对付这种人的办法是答非所问："问我怎么知道的？我是在濠水桥上知道的。"

此时的惠子是何表情，庄子没有描述，但显然他已经让惠子无从应答了。

这个小故事妙就妙在此处，我的确不是那条鱼，我也确实无法完

全感同身受，但也请你允许我感受着我的快乐，享受着我的幸福。

每一个个体，包括春花秋月，都有自己的世界，但并不妨碍别人去欣赏，去寄情，只要不过度干扰那自然的存在就好。

就像我们欣赏一幅画、一部电影、一本小说，一千个读者就有一千个哈姆雷特，每个人的解读都不同，每个人眼中的世界都是不一样的。

如果我们能共享彼此的快乐和悲伤，那么这可能就是爱情、亲情、友情中的一种。但无论是哪一种情感，都请记住：子非我，子非鱼。我们拥有心灵感受能力的同时，也要认同并尊重彼此的差异，这是大千世界赋予我们每个人的权利，也是宇宙万物生生不息的根源。

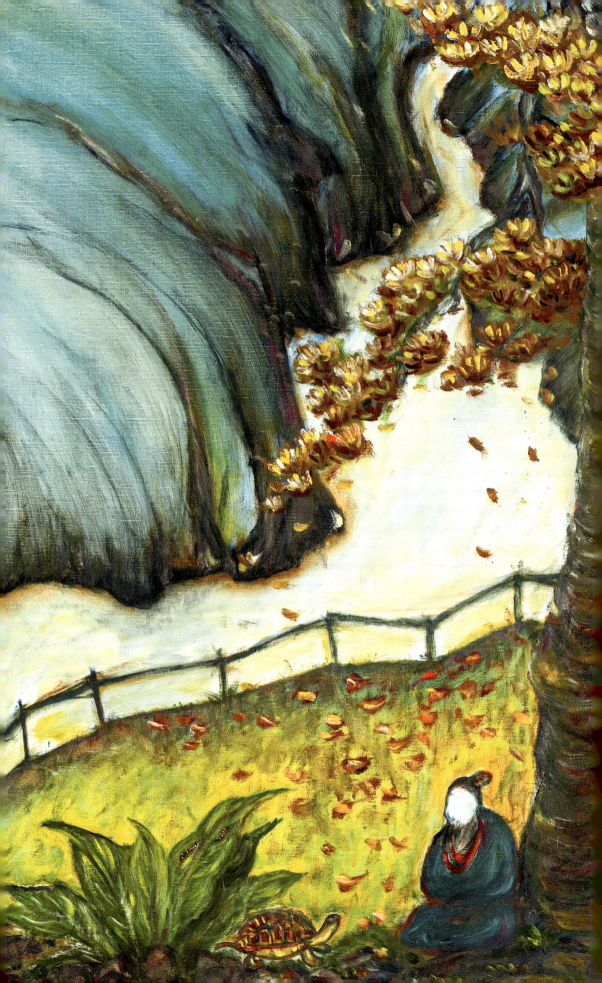

《大年小年》
布面油画
80cm×100cm
2021 年

> 小知不及大知，小年不及大年。奚以知其然也？朝菌不知晦朔，蟪蛄不知春秋，此小年也。楚之南有冥灵者，以五百岁为春，五百岁为秋；上古有大椿者，以八千岁为春，八千岁为秋，此大年也。而彭祖乃今以久特闻，众人匹之，不亦悲乎？
> ——《庄子·内篇·逍遥游》

见识短浅的小智慧怎么能和境界高远的大智慧相比呢？寿命短暂的又怎么能与寿命很长的相比呢？为什么这样说呢？

朝菌不会了解昼夜的交替，蟪蛄不会懂得四季的变化。它们都属于小寿命。

楚国南方有一只灵龟，五百年的光阴对它来说只是一个春天或秋天；上古时有一棵大椿树，八千年对它来说也只是一个春天或秋天。它们都属于大寿命。

彭祖据说活了八百岁，是最高寿的人，一般人和他相比，实在太悲哀了！

小知不及大知

对于这段故事，我们可以从三个方面去理解。

第一，人的生命和认知是分层次的。

"小知不及大知，小年不及大年"，庄子明确地告诉我们：小聪明不及大智慧，短暂的生命无法感知大寿命的沧桑变化。

就像"朝菌不知晦朔，蟪蛄不知春秋"，对一个朝生而暮死或春生而秋死的菌虫描绘昼夜轮换、四季更替、斗转星移，它一定会一脸发蒙，说这不可能。因为在这些小寿命的认知里，只有它们能看到、体会到的那一点点光阴，又怎会懂得五百岁的灵龟和八千年的大树所经历的沧桑巨变？

庄子在《逍遥游》里描述的另一个故事也能很好地说明小知与大知之间的区别。大鹏展翅高飞九万里，从北冥飞到南冥，而小鸟每日只能在蓬蒿之间飞舞。小鸟看不到大鹏的广阔天空，但是大鹏却可以看到小鸟的方寸世界，这就是不同的生命境界带来的不同认知。

人又何尝不是如此呢？

短寿之人怎会知道长寿之人在更多时代变迁中的悲欢沉浮？认知狭隘的人又怎会懂得拥有大智慧的人的海阔天空？

第二，大小是相对而言的，永远不要自视甚高。

"彭祖乃今以久特闻，众人匹之，不亦悲乎？"据说彭祖活了八百岁，是最高寿的人，普通人望尘莫及，但是彭祖与八千年的大树相比呢？岂不也是可悲的？

其实大小都是相对而言的，没有最大、最小，只有更大、更小而已。人想有"大知"，就要学会不断突破自己，你的大知、大寿不是和灵龟、大树比，更不是和朝菌、蟪蛄比，你唯一应该比较的对象是你自己。

面对生生不息的大千世界，即使如彭祖一般活了八百岁，也没有

什么了不起，置身于宇宙万物中，也不过是一粒微尘。

第三，生命是一场修行。

既然命如尘埃，还有必要区分大小吗？

如果只将生命看作一个毫无意义的由生至死的过程，那么就没有了大小之分；但如果将生命历程当作一场修行，谈论大小就有意义了。

一个人的智慧多少、格局大小，甚至寿命长短，其实都与一个人的修为息息相关。在这个故事里，庄子并没有说明如何能得到"大知"和"大年"，但在其他篇章中，比如《大宗师》，庄子对此进行了解读，我们将在后续故事中展开讨论。

总之，在这个故事中，我认为重点是明确"小知不及大知，小年不及大年"，生命有长短，认知分层次。每个生命都有潜力活成更好的自己，无论达到何种生命境界，都不要限制自己的想象，时刻谨记"人外有人，天外有天"，不断修行，获得更大的智慧，我们的人生才能更加高远！

《朝三暮四》布面油画 60cm×77cm 2021 年

> 狙公赋芧，曰：「朝三而暮四。」众狙皆怒。曰：「然则朝四而暮三。」众狙皆悦。名实未亏，而喜怒为用，亦因是也。是以圣人和之以是非，而休乎天钧，是之谓两行。
>
> ——《庄子·内篇·齐物论》

 有一个养猴子的人，每天都用橡子喂猴子，有一天，他对猴子说："以后每天早上给三升，晚上给四升。"猴子很不高兴。养猴子的人想了一下，说："那早上给四升，晚上给三升。"猴子听了竟转怒为喜，非常高兴。橡子的名称和实际数量都没有变化，而猴子的喜怒却因而不同，这里养猴子的人不过是顺从猴子的主观感受罢了。因此圣人混同于是是非非，而任凭自然均衡，这就是是非并行，各得其所。

朝三暮四

这个故事就是"朝三暮四",也是我们很熟悉的成语,原指玩弄手法欺骗人,后来指常常变卦、反复无常。

在生活中,我们常常用"朝三暮四"这个词形容那些感情不专一、见异思迁的"花心大萝卜"。但当我们读了《庄子》原文中的故事,尤其是故事最后的那句点睛之笔——"是以圣人和之以是非,而休乎天钧,是之谓两行",我们会发现"朝三暮四"的原意其实蕴含至理:天道无分别,人道有是非,而圣人可以并行不悖。

具体来说,天道就是故事中的那七升橡子,它是不变的实质与根本,但因为猴子(暗讽人)有了分别心,才区分了"朝三暮四"或者"朝四暮三"。

圣人应该如何行事呢?

"和之以是非",心有天道,但能顺其人间观念,以无是无非的心来调和、化解是非,这就是"两行":是非并行而不冲突。庄子的大智慧在此尽显无遗。

具体地说,庄子通过这个故事告诫我们,一方面,不要让情绪被表象蒙蔽、左右,要学会看到事物的本质,善恶、是非、彼此都是事物的一体两面,不要片面、狭隘地看待事物,不要钻牛角尖,要透过现象看本质。千万别像猴子那样"朝三暮四"就不满意,"朝四暮三"反而开心。

另一方面,庄子又教我们要顺其自然,顺势而为,不要以自己的主观来判断人生得失。"名实未亏而喜怒为用,亦因是也",无论事情是否合我们的心意,我们所面对的事情就是这个样子,真的不必为之喜怒哀乐。

我们要知道,我们的人生只有那七升橡子,早得晚得都是一样

的，少年得志不必洋洋得意，也许晚景凄凉；少年悲苦也不必失落，也许大器晚成。虽然每个人的人生境遇都有所不同，但体验的痛苦、福祉的总量是一样的，实在不必计较眼前的得失，更不必觉得老天不公平。我们毫不费力得到的，可能是别人孜孜以求的；我们艳羡不已的，可能是别人嗤之以鼻的。

"朝三暮四"或"朝四暮三"都是表象，"得失一体，祸福相依"才是庄子真正要提醒我们的。如果能在得失之间和祸福之间学会调和、转化，就能成为得道的圣人。

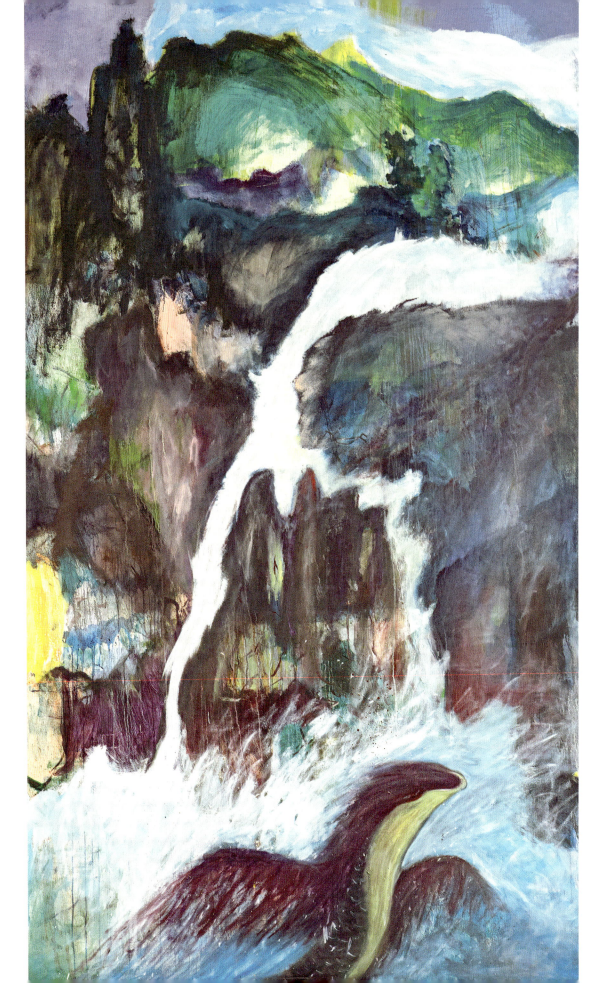

《鲲鹏之变》
布面油画
170cm×300cm
2020 年

> 北冥有鱼,其名为鲲。鲲之大,不知其几千里也。化而为鸟,其名为鹏。鹏之背,不知其几千里也。怒而飞,其翼若垂天之云。是鸟也,海运则将徙于南冥。南冥者,天池也。
> ——《庄子·内篇·逍遥游》

北海有一条叫作"鲲"的大鱼,大到什么程度呢?不知道有几千里。有一天,这条大鱼突然变成一只大鸟,名叫"鹏"。鹏也很大,它的背也不知道有几千里,奋起而飞时,展开的双翅就像天边的云,辽阔无际。这只巨鸟在海水翻腾、大风激扬时,就借势迁徙到南海。南海是一个天然形成的大池。

鲲鹏之变

"鲲鹏之变"是《庄子·内篇·逍遥游》的开篇故事，我每次重读都能体会到它气势如虹的感觉，而且丝毫不觉得乏味。我只能赞叹一句，庄子太会讲故事了！故事的意境如此超然，妙趣横生又大气磅礴，读起来也是朗朗上口，文字非常优美，不像《道德经》那样艰涩难懂。这也是比起老子我更爱庄子的原因，他总是能在轻松又夸张的故事中，让我们领悟世间大道。

"鲲鹏之变"寄托了我们中国人太多的人生向往，这个故事已经深深烙印在我们的民族基因里。

庄子在《逍遥游》的开篇即讲述了这样一个鲲鹏之变的故事，意欲何在呢？

第一，善于破界，世界才能更辽阔。

庄子为我们描述了一条名为"鲲"的鱼，它有几千里长，这已经让我们大吃一惊，但更离奇的是，这条大鱼还能变成一只大鸟，名字也跟着变了，叫作"鹏"，大鸟的背也有几千里长。当我们还在怀疑它能不能飞起来的时候，人家已经从北海飞到了南海，像天上的云一样。这是多么神奇壮观的景象啊！

当我们认为这一切都不可能发生时，我们为什么不问问，为什么就不可能发生呢？如果没有这种打破边界、自由驰骋的想象，又怎么会有今天的飞机、航母呢？

其实，大多数普通人从小到大都被家庭、社会驯化，很多思维模式被固化下来，慢慢变成了习惯、风俗和文化，代代相传，很少有人去质疑或打破它们。

而那些善于想象、善于打破边界、善于运用逆向思维甚至跳跃性思维的人，才不会满足于眼睛所见的世界，他们更相信还未被发现的

种种可能。人类文明能不断向前发展，科技能不断进步和创新，正是因为那些具有鲲鹏之志的人才得以实现的。

井底之蛙永远想象不到外面的天空有多辽阔，燕雀安知鸿鹄之志？可当有一天，你能决心摆脱束缚，"怒而飞"，"水击三千里，抟扶摇而上者九万里"，从此一跃而起，一飞冲天，你的世界将就此改变，你的视野将更加宽广，心胸更加辽阔，思想更加自由，不再被各种事物和观念束缚，自然就能把不可能变成可能，把想象变成现实。

第二，善于借势，才能更远大。

"是鸟也，海运则将徙于南冥"，"去以六月息者也"。大鹏展翅之后，是怎么从北海到了南海呢？是乘着六月的"海运"，"海运"就是大潮、大浪带起来的一股大风、一股气势。

庄子告诉我们要有一飞冲天的能量和勇气，那么打破边界之后如何才能飞得更远，不至于再次跌落水中呢？这时就要学会借势，观察"海运"，即海动风起的规律，伺机而动，顺势而为。

《道德经》第五十一章说："道生之，德畜之，物形之，势成之。"这句话说的是万事万物具备了道生的力量还不够，还要以德善加以养护，才能形成物象。而更重要的是这个过程中的势能，就如种子发芽，破土而出，还要借助阳光、雨露和空气的势能，才能开花结果。

正所谓"时势造英雄"，一旦时机和势能形成，要善加利用，这样就能四两拨千斤，创造出无限的可能。飞到南海，看看天池都是"小菜一碟"了。

第三，善于放下，才能更自在。

当大鹏展翅翱翔于天空时，俯身向下，"野马也，尘埃也"，原本巨大的山川大河，已经一片模糊，就像我们在飞机上俯视地面一样，一切的具象实物都如此缥缈，有时如野马奔腾，烟尘涌起，有时如尘埃笼罩大地，朦朦胧胧。

我们曾经以为追求向往的生活是一种勇敢的表现，慢慢地，我们发现放弃执念才是更大的勇气。

当我们体会到"天之苍苍"，"其远而无所至极"，天地苍苍，无边无际，辽阔至极时，就能感受到"生物之以息相吹"，万事万物都不过存在于一呼一吸之间。

人类所有的困惑烦恼不过是庸人自扰，大小、好坏、有用或没用等观念才是真正束缚我们的枷锁。学会给固有观念松松绑，我们才能得真自在、真逍遥。

简而言之，鲲鹏之变向我们展现了三层含义。

1. 鲲鹏之变的勇气。

人生在世，我们受到许多外部环境的影响和制约。只有拥有鲲鹏之变的破界勇气和力量，才能"抟扶摇而上者九万里"，拥有"一览众山小"的气势和胸怀。

2. 大鹏展翅的势能。

具备了生命的高度，还要有生命的长度和深度。我们要知道，外部环境在限制我们的同时，也能给我们带来势能。学会观察，等待缘起，等待风来，才能顺势飞得更远，看得更多。

3. 万物一体的真逍遥。

当我们体会到了"天之苍苍"，"其远而无所至极"，最终也就

能发现我们根本不知道天地的尽头在哪里,自己与天地其实是一体的,心有多辽阔,天地就有多辽阔,这才是庄子真正要表达的逍遥境界。用《金刚经》的话说,此时已"无我相,无人相,无众生相,无寿者相"。

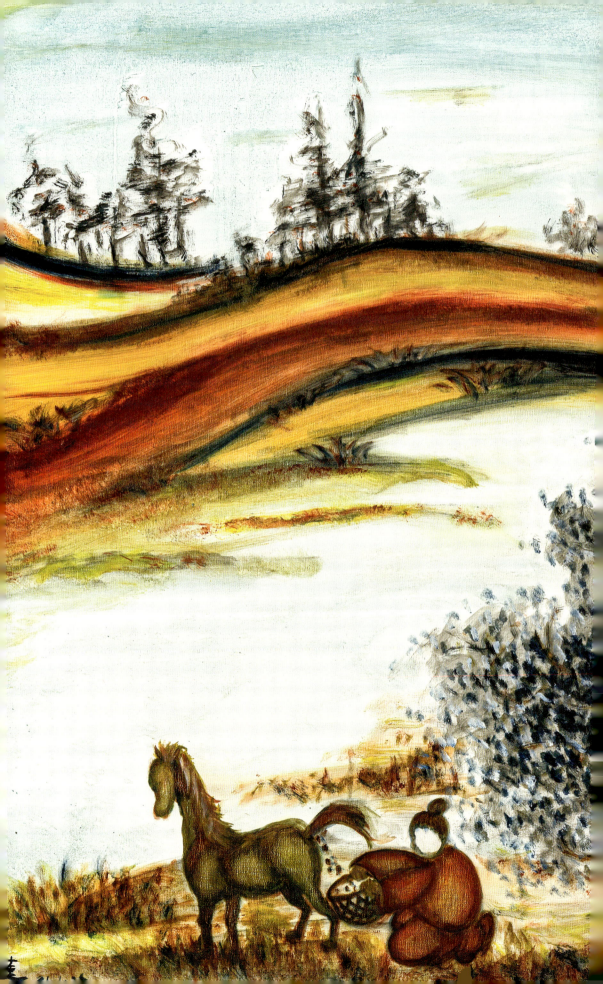

《爱马的人》
布面油画
60cm×77cm
2021 年

夫爱马者，以筐盛矢，以蜄盛溺。适有蚊虻仆缘，而拊之不时，则缺衔、毁首、碎胸。意有所至，而爱有所亡，可不慎邪！

——《庄子·内篇·人间世》

　　有一个特别爱马的人，当马要大便时，他就用箩筐去接，马要尿尿时，他就用大贝壳去盛。当有蚊虻叮咬马的时候，如果爱马之人拍打得不及时，马就会咬断勒口，毁坏笼头，挣碎胸络。爱马之人的本意在于爱马，而结果适得其反，这可以不谨慎吗？

爱马之人

庄子在《人间世》讲述这样一个故事，是有深刻的政治内涵的，意在告诫那些侍奉君主、揣摩上意的人要谨慎为之，不要把马屁拍在了马腿上！

在现实生活中，许多人又何尝不是常常做了那个爱马之人，却总是被误解，内心很委屈地想："我那么爱你总没错吧？你为什么不领情呢？"

庄子用这个故事告诉我们，不是马不领情，是"意有所至，而爱有所亡"。

就像父母养育孩子，即使倾尽所有，关怀备至，孩子因为自身的"小兽性"还未完全泯灭，想要发脾气时，根本控制不住情绪，哪会第一时间想到父母的爱呢？父母在面对还不懂事的孩子哭闹时，如果只会埋怨孩子不懂事，孩子太不理解父母的苦心，多半是失败的父母。这样的父母对子女的教育多半也是无效的。

有人可能会说，孩子的确不能溺爱，也不能随意指责，在关爱孩子的同时要多加引导，那么成年人的爱为什么也常常不被理解呢？

其实，无论是何种关系，包括亲子关系、夫妻关系，要做到完全了解对方的需求是很难的，即使我们付出了百分之百的爱，也不一定是对方乐意接受的。如果我们误解了对方的需求，或者把我们自认为的"爱"强加给对方，都会引发对方的不满情绪。一旦喷薄欲出的情绪涌上心头，即使知道对方是爱自己的，也很难完全控制。因此，庄子才会说"可不慎邪"，怎么能不慎重处之呢？

那么究竟该如何慎重地表达爱呢？庄子并没有给出结论，这也恰恰是庄子的高明之处。故事讲完了了，就像禅宗一样，剩下的自己去悟吧！

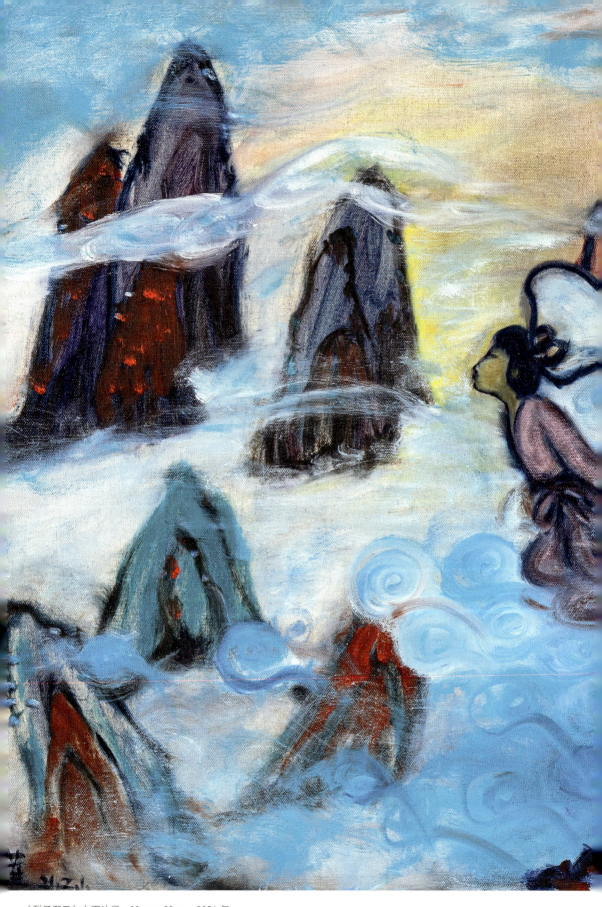

《列子御风》布面油画　60cm×60cm　2021 年

夫列子御风而行,泠然善也,旬有五日而后反。彼于致福者,未数数然也。此虽免乎行,犹有所待者也。若夫乘天地之正,而御六气之辩,以游无穷者,彼且恶乎待哉!故曰:至人无己,神人无功,圣人无名。

——《庄子·内篇·逍遥游》

列子能够乘风而飞,样子轻巧美妙,飞了十五天又飞回来。他对于福报的事,也没有去汲汲追求。列子虽然不受步行之累,但还是需要依靠风力。

如果有人能够把握天地的本性,顺应自然的变化,遨游于无穷的世界,就无须再等风来了。所以说,真正的至人会放下一己私念,真正的神人不求世间功业,真正的圣人不追名逐利。

列子御风

这个故事选自《逍遥游》，拥有潇洒、自在、逍遥的人生是许多人的向往。那么，如何才能成为一个洒脱之人呢？

庄子为我们描绘了列子的状态："御风而行，泠然善也。"在我们凡人只能靠两条腿辛苦走路时，列子已经修行到可以乘风而飞，姿态悠然而美妙，这是不是真逍遥呢？

庄子认为不是，因为列子御风还是"有所待"，也就是还要受客观条件的限制和束缚，需要等风来。

庄子告诉我们，大自然并不是天天都刮风的，而是有"六气之辩"。其中"辩"同"变"，也就是大自然中的各种变化，比如风、雨、晦、明等。要达到真正的逍遥，无论有没有风，都能达到我心飞翔的境界，只有这样，才能享受无穷无尽的自在洒脱。

庄子说："至人无己，神人无功，圣人无名。"真正的至人、神人、圣人不会被世俗的功名所累，他们是"无所待"的。联系到现实世界，普通人有种种牵绊、负累，都是因为期待太多，有太多喜欢的和想拥有的，有太多放不下的和不想失去的。

那么，"无所待"是不是就意味着什么都不做呢？

佛家有一句话："随缘尽性，尽性随缘。"因缘到了，该做什么就做什么，既不逆势而为，也不强求而为。我想，用这句话来解读庄子的思想再合适不过。

庄子并非要求我们消极避世，而是清醒地认识到人性的欲望无穷无尽，真正的逍遥并非靠获取外界的功名利禄就能得到，即使达到如列子般的境界，也要受到风的束缚。

真正的逍遥是能"乘天地之正"，清晰地认识到外界有"六气之

辩",且不以个人意志而改变。我们能做的是保持内心的平和、正气、随顺因缘,顺势而为,即使达不到至人、神人、圣人的境界,至少不要逆风而行,更不要利欲熏心,陷于求名得利的漩涡而无法自拔。

《无用的大葫芦》布面油画　60cm×60cm　2020年

惠子谓庄子曰:"魏王贻我大瓠之种,我树之成而实五石。以盛水浆,其坚不能自举也,剖之以为瓢,则瓠落无所容。非不呺然大也,吾为其无用而掊之。"

庄子曰:"夫子固拙于用大矣。宋人有善为不龟手之药者,世世以洴澼絖为事。客闻之,请买其方百金。聚族而谋曰:'我世世为洴澼絖,不过数金,今一朝而鬻技百金,请与之。'客得之,以说吴王。越有难,吴王使之将,冬,与越人水战,大败越人,裂地而封之。能不龟手一也,或以封,或不免于洴澼絖,则所用之异也。今子有五石之瓠,何不虑以为大樽而浮乎江湖,而忧其瓠落无所容?则夫子犹有蓬之心也夫!"

——《庄子·内篇·逍遥游》

　　惠子对庄子说:"魏王送给我大葫芦的种子,我把它种下后,长出的葫芦竟有五石。用它来盛水吧,不够坚固,把它剖开做成瓢,又宽大到没有地方能容得下。这个葫芦实在是大而无用,我只好把它砸碎了。"

　　庄子说:"你真是不善于使用大的东西啊。宋国有个人非常擅长调制不让手皲裂的药,因此可以世世代代以漂洗丝绵为业。有一位客人听说这件事后,愿意出一百金购买他的药方。他召集家人商量说,'我们世代以漂洗丝绵为业,也不过赚一点钱而已,现在卖个药方就能赚一百金,就卖给他吧!'。客人拿了药方,便去游说吴王。此时正值冬天,越国兴兵来犯,吴王就命他为将,两军在水上作战,结果吴军大败越军,客人因此得到了封地。同样的药方,有人用它获得封赏,有人只能继续漂洗丝绵,这是因为所用之处不同啊。现在你有五石大的葫芦,为什么不把它系着当作腰舟而浮游于江湖之上呢?为什么要在这里忧虑它没有地方能容得下呢?可见,你的心像蓬草一样堵塞不通啊!"

大葫芦的妙用

庄子在"大葫芦之用"的故事里又讲了一个"不皲手药方之用"的故事,读起来趣味十足,同时又能引发我们更多的思考:为什么我们不能成为一个逍遥于江湖的人?为什么我们不能获得真正的自由?

庄子说:"则夫子犹有蓬之心也夫。"翻译一下就是:脑子里"长草"了,思路堵塞了,很难转动头脑了,只能按惯性思维考虑事情,而不懂得变通,更不会创造性地思考问题,就像看到葫芦只会想到做成瓢来舀水,看到不皲手药方只会想到漂洗之用。

这两个故事也充分说明:心有多大,世界就有多大!

内心里塞满了蓬草,又怎会有空间去想象更大的世界?

心里没有一个江湖梦,又怎会想去畅游一番?

内心没有一份家国情怀,又怎会想到一个小药方的大用途?

只关注眼前的苟且,又怎会想象到诗和远方的美好和自由?

尤瓦尔·赫拉利在《人类简史》中说,智人发生认知革命的伟大之处就是拥有了虚构故事的能力,也就是想象力,从此,智人发明了许许多多的想象现实(也就是把想象的故事变成现实),包括宗教、国家、公司、品牌等。

人类与动物的最大区别就在于人类拥有无限的想象力,正因如此,人类才创造出今天这样一个五彩斑斓的世界。但同时,人类又常常被自己的创造所局限,一代又一代的教育传承扼杀了多少本可

以更加自由开放的想象力!

　　因此,庄子提醒我们,内心不要被蓬草阻塞,要大胆想象,勇于突破内心的藩篱,告诉自己没有什么是不可能的。

《藏舟于山》布面油画　80cm×100cm　2021 年

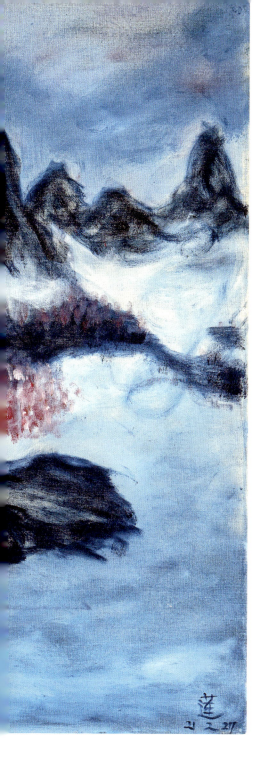

夫藏舟于壑，藏山于泽，谓之固矣！然而夜半有力者负之而走，昧者不知也。藏小大有宜，犹有所遁。若夫藏天下于天下而不得所遁，是恒物之大情也。

——《庄子·内篇·大宗师》

 把船隐藏在山谷中，把山隐藏在大泽中，可以说是很牢靠了。然而半夜有（造化的）大力士把它们背走，愚昧的人还不知道。虽然把小的东西藏在大的东西里面是很适宜的，还是会有所失去。如果把天下藏在天下里，就不会有所丢失，这才是天地万物普遍的真理。

藏舟于山

无论是"藏舟于壑"还是"藏山于泽","藏"都意味着掩藏、执念、占有和贪心。

因为被欲望驱使,我们总是试图把我们喜爱的一切事物占为己有;因为害怕失去,我们总是想尽各种办法去"藏"。但结果总是事与愿违:我们越想抓紧不放的,失去得越快;我们越想小心掩藏的,越是天下皆知。就像庄子描绘的那样,以为把船藏进山里,把山放在水中央,就万无一失了,结果却被"大力士"半夜背走了。

故事里那个能把一切背走的"大力士",看似荒诞不可信,但细想一下,大自然里的一场地震、一次山洪、一场飓风,都有可能把山川夷为平地,摧毁万物于顷刻。

面对这些人力不可抗拒的事情,把舟藏于壑,把山藏于泽,不都是徒劳无功吗?所以,庄子告诉我们,最好的办法就是"藏天下于天下",让万物归于自然。

对于我们而言,最好的拥有就是"相忘于江湖",还记得那个"相濡以沫"的故事吗?庄子在"藏舟于壑"之前讲了"相濡以沫"的故事,就是要强调试图把某一事物据为己有的欲望都是徒劳的,在自然造化中,最好的"藏"就是各得其所,各自为安。

当然,在生活中,我们试图"藏"起来的不仅是那些我们喜爱的事物,对于自身的缺陷、失败和各种欲望,我们也常常试图掩藏。最典型的例子可能就是有些人面对他人质疑时经常采用的应对策略——极力回避、掩饰。这种"藏"的方式,其结果并不理想,因为有失坦诚,往往被人揭露得更加彻底,甚至失去了所有。

"藏"的反面是坦诚。坦诚首先是对自己坦诚,清楚地知道自己的缺陷和不完美,并且坦然接纳。一个能够面对自身不足的人,在面

对他人攻击和冒犯时，自然会生出一种无坚不摧的力量。因为他已知道自己是谁，既不会因为别人的质疑而惶恐，也不会因为别人的谩骂而失去自信，所以，不必去"藏"。

另外，坦诚也意味着对这个世界的敞开和接纳。有时候，我们是没有办法决定别人是否接受我们的，面对他人的质疑与攻击，我们只能敞开接受。

当一个人能够意识到自己拥有的不过是天下暂且放在自己那里的资源，既非自己能永远留得住，也非自己能"藏"得下，也就真正懂得了"藏天下于天下而不得所遁，是恒物之大情也"的道理。

世间万物普遍的真理，就是任万物自然存在于天下，万物才能生生不息！

我们是自然存在的一部分，优缺点并存，才是一个完整的人，无须掩藏。世间万事万物也是自然存在，一切试图据为己有的"藏"在自然造化面前终将是徒劳，因为四季更替，万物有尽，这就是恒常！

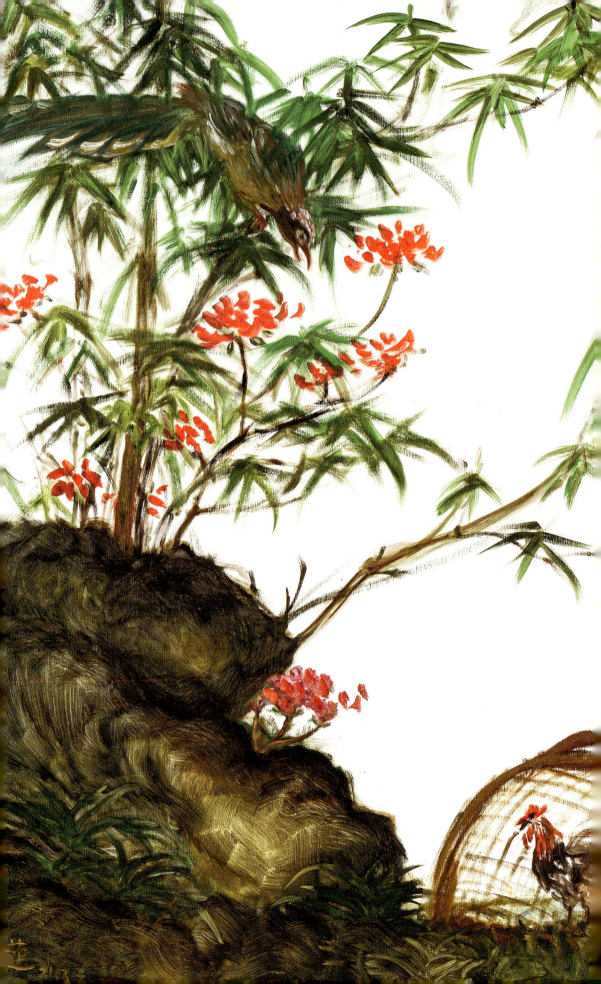

《笼中的野鸡》
布面油画
60cm×77cm
2021年

泽雉十步一啄,百步一饮,不蕲畜乎樊中。神虽王,不善也。

——《庄子·内篇·养生主》

水泽中的野鸡,走十步才能啄到一口食,走百步才能喝到一口水,然而,它并不希望被养在笼中,即使在笼子里被养得精神旺盛,也并不自由。

笼中的野鸡

看到这个故事,我就想到人类自从进入农耕社会,就被绑在了土地上,再也做不了自己的主了。

为了满足不断增长的人口需求,人类不得不一再提高生产力,先后进入工业时代、信息时代以及未来的人工智能时代。

而今,每天生活在楼房里的我们,早已不愁吃喝,好像是这个世界的主宰。然而,我们真正能主宰的东西有多少呢?科技越发达,生活越便利,我们也似乎变得越"低能"了:没有手机,可能无法出门;没有外卖,可能无法吃饭;没有工作,可能很难生存……

最重要的是,我们并不比以前更开心、幸福,为什么?因为现实的牢笼实在太多,压力实在太大,束缚我们的很多东西看似无形,却异常牢固。这些束缚绝大多数都是无尽的欲望和诱惑,比如金钱、权力、地位、车子、房子、名牌,甚至道德、宗教等,正如卢梭所说,"人生而自由,却无往不在枷锁中"。

我们在这个世界上生存,其实很累,很困顿,很身不由己。

当然,这一切我们也必须接受,毕竟我们再也回不到原始社会了。能认清这个现实,其实就是一种觉醒。有觉醒,就会有反思;有反思,就不会一味地被动接受,就会有主动选择。

南怀瑾先生告诉我们,每个人都有其独立的生命价值,不需要受别人与环境的影响。要真正实现生命的价值,就要效法天然,打破樊笼,创造天然的生命。

在牢笼中,形体上的欲求或许可以得到满足,代价却是放弃自己的内心自由;在野外,或许没有丰富的物质享受,得到的却是内在的自由,获得了真正属于自己的逍遥。

庄子本人拒绝了楚王的邀请,甘愿困顿于生活的拮据,正如"泽

雉十步一啄，百步一饮"，但庄子获得了游戏于人间的大乐、如闲云野鹤般的恬淡自在。

当然，这种思想与儒家积极进取的入世观大相径庭，也与我们当今社会提倡的成功学格格不入。

究竟应该从心而为，寻求天性自由，还是应该束缚自己的天性，去争取社会最大的认同和满足自身的欲望呢？

我觉得，我们首先应该搞清楚自己的天性，自己究竟更喜欢安逸、安全的家养方式，还是更喜欢有挑战性的、创造性的野外生存方式？

在这个故事中，庄子就是想告诉我们，真正的养生之道是尊重野鸡的天性，如果它明明适合在野外生存，就不要硬把它塞在笼中豢养了，这样看似能解决它的温饱问题，最终却把它变成了一只"六神无主"的"死鸡"。

在现代社会中同样如此，如果我们已经习惯了各种规则制度下的安全保障，那就好好享受吧。做人需要有突破限制的勇气和力量，也要有安时待命的坦然和接纳。

最后，如果我们是枝头上那只自由的鸟，也不要得意，更不要嘲笑安于牢笼的野鸡，它只是做了它能做的事情。毕竟，不是每个人都有鲲鹏之志和飞上枝头的条件。

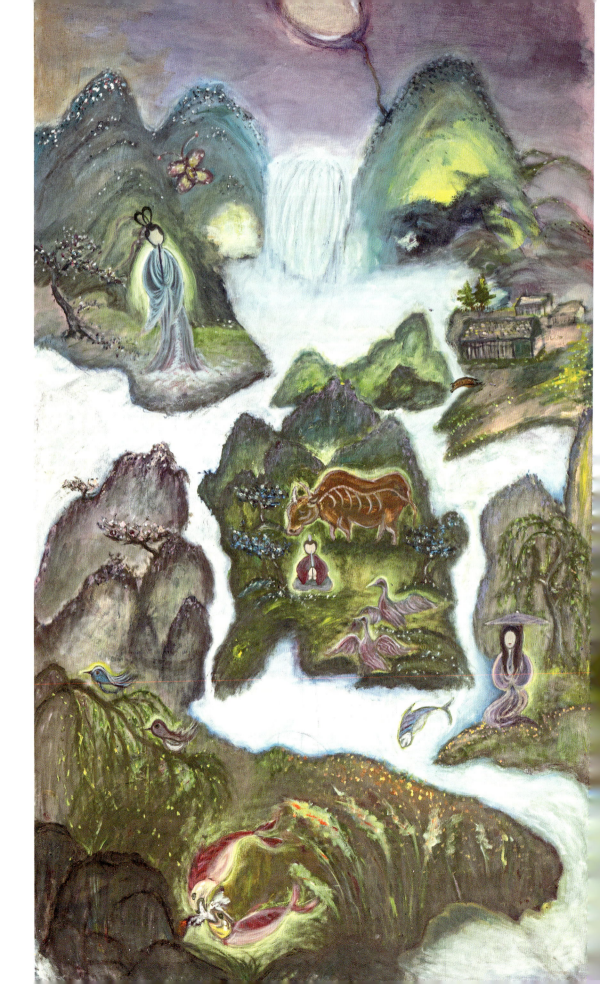

《人间世》
布面油画
170cm×300cm
2020 年

> 毛嫱丽姬，人之所美也；鱼见之深入，鸟见之高飞，麋鹿见之决骤，四者孰知天下之正色哉？
>
> ——《庄子·内篇·齐物论》

毛嫱和丽姬是公认的美女，鱼见了她们就立刻沉入水底，鸟见了她们就飞向高空，麋鹿见了她们就立刻跑得无影无踪。这四者，谁知道天下真正的美是什么呢？

沉鱼落雁

这个故事就是我们常常用来形容美女的成语"沉鱼落雁"的出处。我读了原文才发现,"沉鱼落雁"的美原来只是人类的孤芳自赏。在大自然中,哪有什么美与丑的区别?有的不过是动物因为害怕而做出的本能反应而已。

庄子问:"四者孰知天下之正色哉?"这句话让我想起钱钟书先生的解读:"何谓美?询之雄蛤蟆,必答曰'雌蛤蟆是也'。"

钱钟书先生的解读是不是很一针见血?意思就是:不要把自己的好恶强加给别人,毛嫱和丽姬再美,雄蛤蟆也无法欣赏,它只会喜欢雌蛤蟆,这是自然属性、自然规律,天道如此。

庄子在《齐物论》中还列举了另外两个例子:泥鳅喜欢在湿润的泥土中生存,而人如果睡在潮湿的地方就会腰痛;人住在树上会担心、害怕,猿猴却喜欢在树中嬉戏。

如果人非要把泥鳅放在太阳下,给它做日光浴,泥鳅一定会活不成;如果一个人天天吊在树枝上睡觉,他也肯定会崩溃。这些都违背了天性。

我们应该做的不是强迫和干预,而是把人当人,把鸟当鸟,把泥鳅当泥鳅,让三者各自真实而自由地活着。

人类可以讨厌癞蛤蟆，也要允许鱼和鸟对美女感到惊恐。就这一点来说，万物平等，这也是庄子《齐物论》中的核心观点——万物齐一。万物不齐，差别只是相对的，是人的主观判断区分了美丑、善恶、好坏等。如果能跳出这些不齐，看到万物的并存、统一，就能达到庄子所说的至人境界——物我齐一，是非并存。

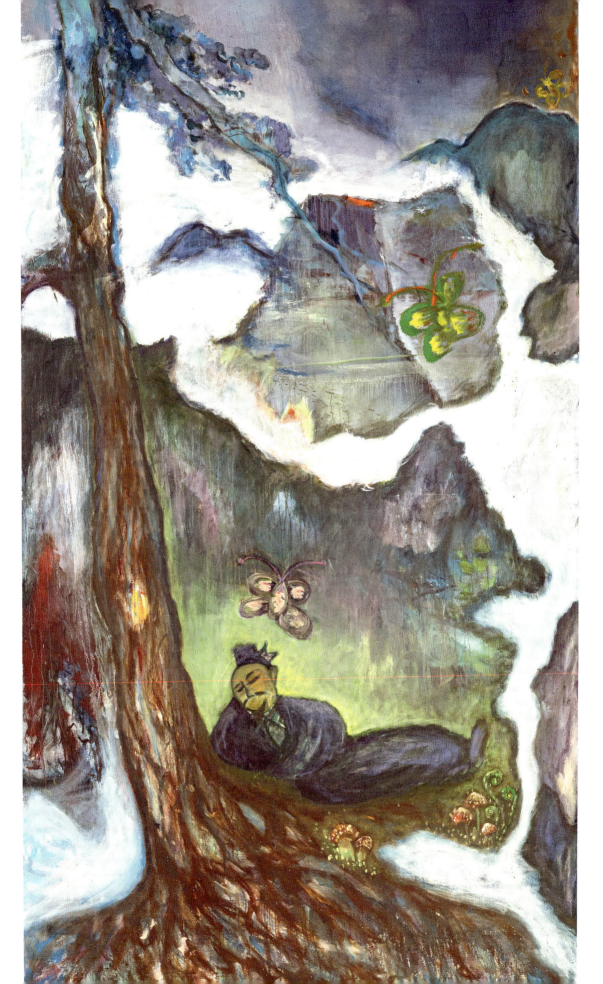

《庄周梦蝶》
布面油画
170cm×300cm
2020 年

昔者庄周梦为胡蝶，栩栩然胡蝶也。自喻适志与，不知周也。俄然觉，则蘧蘧然周也。不知周之梦为胡蝶与？胡蝶之梦为周与？周与胡蝶则必有分矣。此之谓物化。

——《庄子·内篇·齐物论》

有一天，庄子梦见自己变成蝴蝶，真是自由自在，他开心又得意地飞舞啊！已经不知道自己是庄子。忽然醒来，他发现自己还是那个躺卧着的庄子。不知道是庄子梦见自己变成蝴蝶呢？还是蝴蝶梦见自己变成庄子呢？庄子与蝴蝶一定有所分别。这种现象就叫作"物化"。

庄周梦蝶

我们每个人都会做梦,做梦时根本不知道自己是在做梦,以为是现实;我们常常在现实世界里碰到匪夷所思的事情时,掐一下自己,看看自己是不是在做梦。

如果你曾经历过以上体验,就很容易理解庄子为我们描绘的这个梦境:梦里化为蝴蝶,翩翩起舞,好不自在;梦醒之后,发现还是那个自己,真是怅然若失!同时,又联想到,怎么知道蝴蝶就不做梦?怎么知道蝴蝶不是梦到自己呢?谁又能说得清楚,是谁在梦着谁呢?

一番遐想之后,庄子还是回归现实,"周与胡蝶则必有分矣"。人与万物还是有区别的,但在梦里,你根本不知道自己是蝴蝶还是蝴蝶是自己。我可以变成你,你也可以变成我,这就是"物化"。物与物之间的界限消失了,就像《逍遥游》中鲲可以变成鹏,而在这个故事里,人可以变成蝴蝶,万物可以化而为一。

"物化"是道家极为重要的一个思想,也是"庄周梦蝶"这个故事的核心。

所谓"物化",南怀瑾先生的解读是:宇宙万物都是相互变化的,宇宙就像个大化学锅炉,萝卜青菜装进去会变成我们的身体细胞;我们死了之后又会变成肥料,化成萝卜青菜的养分。因此道家也把死称为"物化",死是另一个生命的开始,不必悲哀;活着也没什么可喜,不过是来做场大梦而已。

能将生死看成"物化"的过程,这是多么豁达的生死观啊!正如《庄子·外篇·至乐》中描述的一样:"庄子妻死,惠子吊之,庄子则方箕踞鼓盆而歌。"庄子在妻子去世时,非但没有哭,反而鼓盆歌唱,老友惠子不解,问他原因。他说:"是相与为春秋冬夏四时行也。"生死就像四季运行变化一样,是自然过程,不必难过。

这个故事让我想起《金刚经》里最为人们熟知的一句话："一切有为法，如梦幻泡影，如露亦如电，应作如是观。"此句与"庄周梦蝶"有异曲同工之妙。万法同宗，先哲们都在努力以各种方式告知世上的"愚人"：这个世界如梦境、如泡沫、如雾霭、如闪电一般变化无常，实在不必执着，如果能把生死看成"物化"的过程，看成万物同一的变化，就能减少诸多焦虑和患得患失，从而得到真自在、真逍遥。

总之，"庄周梦蝶"这个故事既寓意深刻，富含哲理，又有诗歌般的极美意境，影响着世世代代的中国人。这种浪漫奇幻的寓言故事如果硬要用遵循逻辑的理性思维去解读，也就失去了美感。这大概就是"清末怪杰"辜鸿铭先生所描绘的中国人的精神："中国人过着一种心灵的生活，一种像孩子的生活……作为一个民族，中国人最美妙的特质就在于他们拥有了永葆青春的秘密。"

愿我们每个人都能在纷繁复杂的人世间，永葆一颗赤子之心，在现实与梦境之间，游刃有余，洒脱自在。

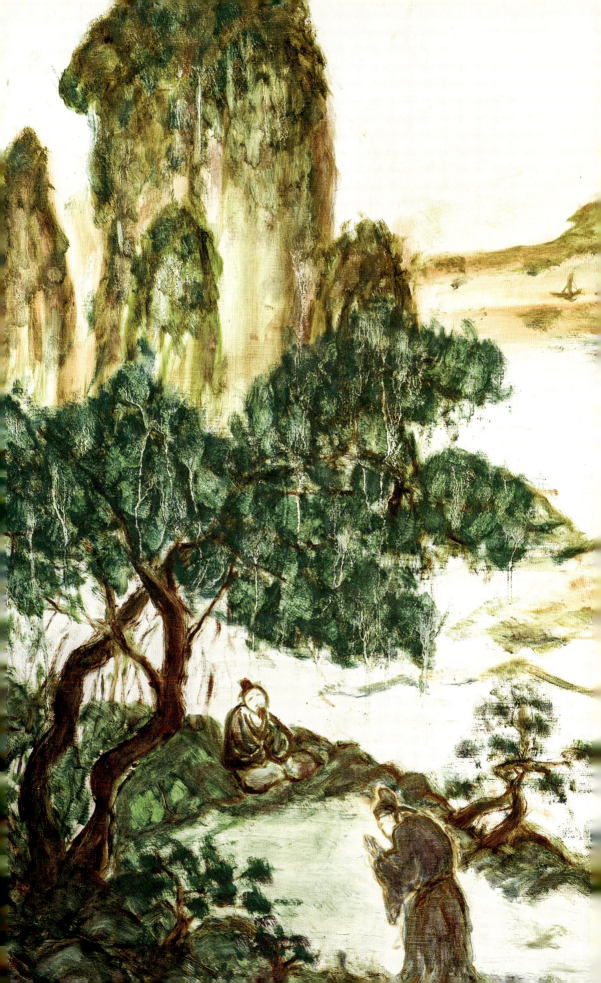

《许由不受天下》
布面油画
80cm×100cm
2021 年

尧让天下于许由，曰：「日月出矣，而爝火不息，其于光也，不亦难乎！时雨降矣，而犹浸灌，其于泽也，不亦劳乎！夫子立而天下治，而我犹尸之，吾自视缺然，请致天下。」许由曰：「子治天下，天下既已治也，而我犹代子，吾将为名乎？名者，实之宾也，吾将为宾乎？鹪鹩巢于深林，不过一枝；偃鼠饮河，不过满腹。归休乎君！予无所用天下为？庖人虽不治庖，尸祝不越樽俎而代之矣。」

——《庄子·内篇·逍遥游》

尧要把天下让给许由。尧对许由说："日月出来之后火烛还不熄灭，它要和日月争辉，不是太难了吗？及时雨普降之后，还用人力去灌溉禾苗，这不是徒劳吗？您如果登上大位，一定会把天下治理得很好，而我还占着这个位子，我感到自己很不够格，请允许我把天下交给您来治理。"

许由说："您治理天下，已经治理得很好了。我如果代替您，我是求取名吗？名是实的附庸，难道我要当附庸吗？鹪鹩在森林里筑巢，也不过是需要一根树枝而已；偃鼠到河里喝水，只不过是喝饱肚子就可以了。请您回去吧，我要天下做什么呢？就算厨师不做饭，管祭祀的人也不能代替他下厨房烹饪。"

许由不受天下

许由不接受尧禅让天下的故事也是成语"越俎代庖"的出处。许由意思很明白：天下再大，名利再多，对于他来说都是无用的，就像"鹪鹩巢于深林，不过一枝；偃鼠饮河，不过满腹"。许由不想越俎代庖，实际上是不想为了虚名而放弃自己那颗心对逍遥自在的追求。

如果站在儒家立场来评判这个故事，我们会认为许由太没有担当，难道不应该有"宇宙内事，乃己分内事"的道德自觉吗？庄子主张的这种立足个人生命的自由选择和不被物质与权力束缚的思想真的可取吗？

要回答这个问题，可以从三个层次来理解这个故事。

第一，许由不受天下，是因为尧已经把天下治理得很好了，他认为实在没有必要出来沽名钓誉。因为"名者，实之宾也"，名应该建立在实实在在的功业上，而不是徒有虚名，实无所长。

第二，许由认为厨师就该做厨师的分内事，即使厨师不炒菜，管祭祀的人也不能越俎代庖，大家应该各司其职。言外之意是，就算我许由做了帝，也不一定能管好天下，我就是个喜欢逍遥自在的隐士。可见，许由对自己是有充分认知的，对尧也是充分肯定的——尧是个"好厨子"，就应该继续"炒好天下这道大菜"。

第三，天下再大，对许由而言也是无用的，就像鹪鹩筑巢只需要森林里的一根树枝，偃鼠到河边喝水，只需要喝饱肚子。得到一根树枝、喝满一肚子水对于鹪鹩和偃鼠来说就很满足了，实在不必为了整个森林、整条河流而到处筑巢、撑破肚皮，这样不仅失去了安睡和饱腹的满足和自在，还给自己增加了负担。也就是说，许由作为一个向往自由自在的生活的人，只需要一隅而居就很安乐了，给他天下就是给他套上枷锁，他还不一定能治理得好。

回到上文问题，既然知道名有虚实之别，人各有所长，需求各有不同，那为什么不能立足于自身实际情况而做适合自己的选择呢？如果一个人真能如此清晰地认识自己，认识他人，这不是真正地对己、对人、对天下负责吗？

所以，我认为只是从是否有担当的角度去理解这个故事是有偏颇的。庄子从始至终都是强调我们不要刻意给自己增加那么多束缚，尤其不要为了虚名而越俎代庖，结果可能是耽误了别人，又束缚了自己，为名利所累而徒增烦恼，这样又怎能逍遥快活呢？

《井底之蛙》布面油画　60cm×77cm　2021 年

子独不闻夫坎井之蛙乎？谓东海之鳖曰："吾乐与！出跳梁乎井干之上，入休乎缺甃之崖。赴水则接腋持颐，蹶泥则没足灭跗。还虷蟹与科斗，莫吾能若也。且夫擅一壑之水，而跨跱坎井之乐，此亦至矣。夫子奚不时来入观乎？"东海之鳖左足未入，而右膝已絷矣。于是逡巡而却，告之海曰："夫千里之远，不足以举其大；千仞之高，不足以极其深。禹之时，十年九潦，而水弗为加益；汤之时，八年七旱，而崖不为加损。夫不为顷久推移，不以多少进退者，此亦东海之大乐也。"于是坎井之蛙闻之，适适然惊，规规然自失也。

——《庄子·外篇·秋水》

　　井蛙对东海里的鳖说："我真是快乐啊！我一出来就可以在井口栏杆上跳跃，进到井里便在井壁缝里休息。跳到水里，井水就托住我的腋窝，撑起我的下巴；踏入泥里，泥就没过了我的脚背。回过头来看看水中的那些小虫、小蟹和蝌蚪，没有谁能像我这样！再说我独占一坑之水，盘踞一口井，这也是极其快乐的了。你何不进到井里看看呢？"

　　东海的大鳖左脚还未能跨入浅井，右膝就已经被绊住。于是小心地退了出来，把大海的情况告诉给井蛙："千里的遥远，不足以形容它的大；千仞的高度，不足以探究它的深。夏禹的时候，十年里有九年水涝，而海水不会因此增多；商汤的时代，八年里有七年大旱，而岸边的水位不会因此下降。不因为时间的长短而有所改变，不因为雨量的多少而有所增减，这也是东海的大乐趣。"

　　井蛙听了这一席话，惊惶不安，若有所失。

井底之蛙

"井底之蛙"这个故事我们再熟悉不过了,它出自《庄子·外篇·秋水》,为了更好地解读这个故事,我们可以再看下面这一段话,它出自《秋水》开篇一段北海之神与黄河之神(河伯)的对话。

"井蛙不可以语于海者,拘于虚也;夏虫不可以语于冰者,笃于时也;曲士不可以语于道者,束于教也。今尔出于崖涘,观于大海,乃知尔丑,尔将可与语大理矣。"

河伯在雨季到来时,看到自己满溢的河水,洋洋自得,以为自己是世界上最宽广的河流,当它来到北海时,却只能望洋兴叹,终于知道了自己的浅薄无知。

于是北海之神以"井底之蛙"的比喻开始与河伯论道,这个论道的前提是河伯已经不再是没见过大海的"井底之蛙"了。北海之神说:"今尔出于崖涘,观于大海,乃知尔丑,尔将可与语大理矣。"意思是:河伯,你已经走出局限,看到了更宽广的世界(大海),认识到了自己的渺小,我才可以与你谈谈大道了。

通过上下文的阅读,我们发现庄子以"井底之蛙"为喻,并非一味地贬低井蛙的无知和夏虫的渺小,而是试图告诉我们:世间万物各有其自然生存的价值,井蛙不知道大海的宽广是自然的,夏虫不知道冬天的冰雪也是自然的,它们只是各得其所地活着。

那为什么北海之神还要和河伯论道呢?既然万物自化,是否知"道"又有什么意义呢?青蛙在井里自得其乐,满足于一口井的自在,又有什么问题呢?

傅佩荣先生的解读是:一是不知"道"而听其自化;二是知"道"而顺其自化。前者蒙昧而后者清明,后者更可由清明进入似蒙昧的状态。这时可以化被动为主动,孕生道家特有的智能之乐。

简单来说就是，无知只能盲目顺从外在环境，有知则可以从心而为，做主动选择。当一个人能做主的时候，才拥有了真正的自在和快乐。

当然，无知本身没有错，但如果不知道自己无知，还自以为是，那就可怕了。我们之所以嘲笑井底之蛙不也是出于这个原因吗？井底之蛙不仅浅薄无知，还自鸣得意，用老子的话说就是"知不知，尚矣；不知知，病也"。能够知道自己不知道，是高明的；不知道自己不知道，就很糟糕了。

所以，这个故事给我们的启示是：人只有知道了山外有山，天外有天，才能更谦卑地为人处世。不夸夸其谈，不盲目自信，才能永远保持一颗进取之心。变被动依赖外在环境为主动突破局限和束缚，进而拥有更为广阔的天地，创造人生更多的可能性。

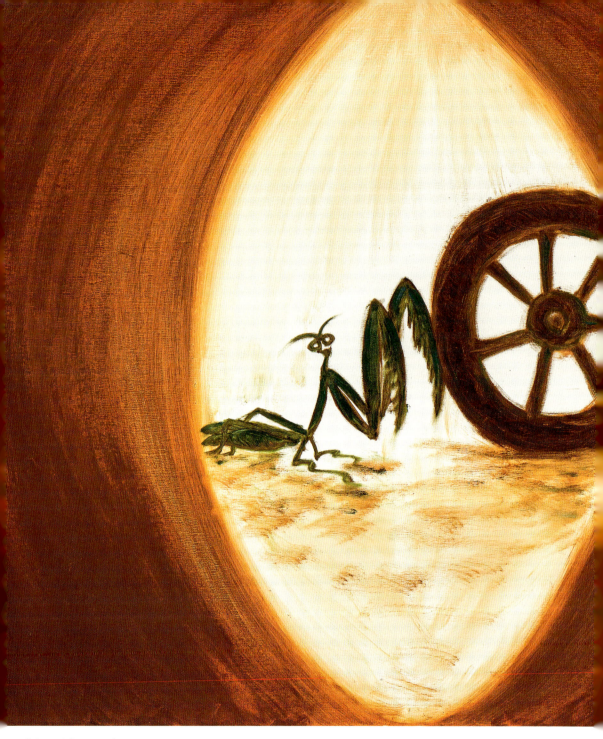

《螳臂当车》 布面油画 60cm×77cm 2021年

> 汝不知夫螳螂乎?怒其臂以当车辙,不知其不胜任也,是其才之美者也。
> ——《庄子·内篇·人间世》

一只螳螂在路上,听到车子咔咔地响,以为车子要压到它了,就发怒了,举起两只小臂膀就要把车子挡住。它不知道自己只是一只小螳螂,根本无法挡住车子,它之所以自不量力,就是因为它把自己的本领看得太高了!

螳臂当车

"螳臂当（同挡）车"这个成语，我们真是太熟悉了，只是很少有人知道这个故事出自《庄子·内篇·人间世》。

《人间世》是庄子阐述人活在这个世界上，应该如何与这个世界相处的重要篇章。尤其是当个人力量如蝼蚁、螳螂般，应该如何面对庞大而复杂的社会？如何面对可能遭遇的强权？难道因为自身渺小就应该放弃挣扎，任人碾压吗？

先来看看南怀瑾先生是如何解读"螳臂当车"这个故事的，先生讲了另一个典故。话说越王勾践攻打吴国失败后，某一日出行，看到一只癞蛤蟆气鼓鼓地挡在他的车前，勾践不仅没有一脚踢开它，反而下车给癞蛤蟆鞠了一躬，众人不解。勾践说："我们要复国，就要学习这只癞蛤蟆的英雄气概。"

南怀瑾先生认为挡路的癞蛤蟆和螳螂都是"是其才之美者也"，勇气可嘉。

可问题是，螳螂并没有癞蛤蟆那么好运，碰到了勾践给它鞠躬，绝大多数情况下，车子会直接碾压过去，螳螂当场毙命。南怀瑾先生说，这样做可以留名青史，但显然庄子并不主张做如此无畏的牺牲。

庄子接下来说："戒之，慎之，积伐而美者以犯之，几矣！"意思是：要小心谨慎啊，不能自认为了不起啊，拿着鸡蛋去碰石头是不明智的。我们要有策略，机警地做事。就像会养虎的人，不要去喂老虎活物，如果扔一只活鸡给老虎，就会把老虎的争斗心、杀气引出来。人有人性，兽有兽性，面对人性的复杂多变、兽性的野蛮暴躁，我们必须谨慎处之。

根据这一段庄子的论述，我们就可以回答开篇的问题了，螳臂当车的确勇气难得，但面对复杂的社会和人性，我们首先要学会保全自己，知道自己的力量究竟有多大，切不可自不量力，明知山有虎，偏

向虎山行。

面对艰难的人生处境,单凭匹夫之勇的蛮干是解决不了问题的。用老子的说法就是"曲则全",弯曲一些才能保全自己,像水一样柔曲,方能生生不息,穿流无碍。

总之,我们活在人世间,总是难免碰到种种困难和无奈,经常会力不从心而又不甘心。这时,我们不能螳臂当车,一定要"戒之,慎之",理智地评估自己能做什么,不能做什么,毕竟成就大事,成全自己,只有勇气是不够的。

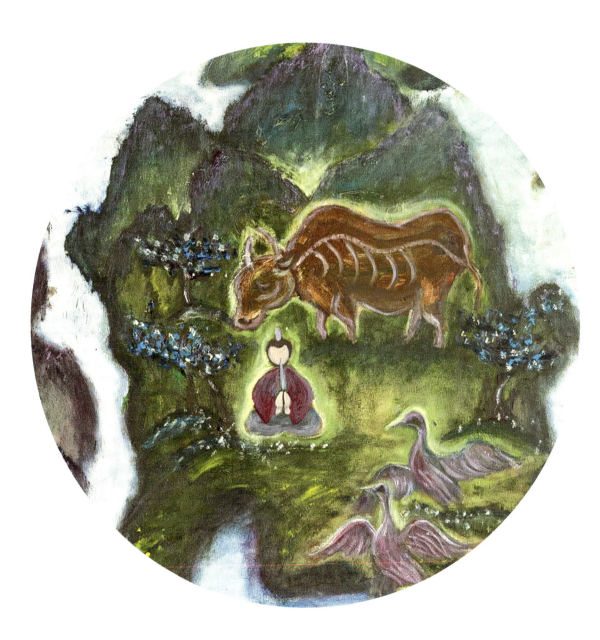

《人间世》局部
布面油画
170cm×300cm
2020 年

庖丁为文惠君解牛,手之所触,肩之所倚,足之所履,膝之所踦,砉然响然,奏刀騞然,莫不中音,合于《桑林》之舞,乃中《经首》之会。

文惠君曰:"嘻,善哉,技盖至此乎?"

庖丁释刀对曰:"臣之所好者道也,进乎技矣。始臣之解牛之时,所见无非全牛者;三年之后,未尝见全牛也;方今之时,臣以神遇而不以目视,官知止而神欲行。依乎天理,批大郤,导大窾,因其固然。枝经肯綮之未尝,而况大軱乎!良庖岁更刀,割也;族庖月更刀,折也。今臣之刀十九年矣,所解数千牛矣,而刀刃若新发于硎。彼节者有间而刀刃者无厚,以无厚入有间,恢恢乎其于游刃必有余地矣。是以十九年而刀刃若新发于硎。虽然,每至于族,吾见其难为,怵然为戒,视为止,行为迟,动刀甚微,謋然已解,如土委地。提刀而立,为之四顾,为之踌躇满志,善刀而藏之。'"

文惠君曰:"善哉!吾闻庖丁之言,得养生焉。"

——《庄子·内篇·养生主》

庖丁给梁惠王宰牛,手抓肩顶,脚踩膝抵,动作精准利索。牛体被肢解时哗哗作响,进刀时霍霍的,无不切中音律,既合乎《桑林》舞乐的节拍,又与《经首》乐曲的节奏吻合。

梁惠王说:"啊,好极了!(你解牛的)技术怎么能达到这般高的地步呢?"

庖丁放下刀回答说:"我追求的是道,已经超过技术了。起初我宰牛的时候,眼里看到的是一只完整的牛;三年以后,再未见过完整的牛了。现在,我凭心神和牛接触,而不用眼睛去看,感官作用停止,而心神充分运作。依照牛自然的生理结构,劈开牛体筋骨间的缝隙,从骨节间的缝隙进刀,依照牛体本来的构造动刀,筋脉经络相连的地方和筋骨结合的地方都能对付,更何况大骨头呢!技术好的厨师每年更换一把刀,是用刀割断筋肉割坏的;技术一般的厨师每月就得更换一把刀,是砍断骨头而将刀砍坏的。如今,我的刀用了十九年,所宰的牛有几千头了,但刀刃锋利得就像刚在磨刀石上磨好的一样。那牛的骨节有间隙,而刀刃很薄;用很薄的刀刃插入有间隙的骨节,如此宽绰,那么刀刃的运转必然是有余地的啊!因此,十九年来,刀刃还像刚从磨刀石上磨出来的一样。虽然如此,每当碰到筋骨交错聚集的地方,我看到那里很难下刀,都会特别小心谨慎,目光集中,动作缓慢下来,动起刀来非常轻,哗啦一声,牛的骨和肉一下子就分解开了,就像泥土散落在地上一样。我提刀站立,环顾四周,为此悠然自得,心满意足,然后把刀擦抹干净,收好。"

梁惠王说:"好啊!我听了庖丁的这番话,懂得了养生的道理了。"

庖丁解牛

我真是太喜欢"庖丁解牛"这个故事了，语言描绘生动有趣，用了很多象声词来表现庖丁宰牛时的干净利落和超然境界，比如"砉然向然""奏刀騞然""謋然已解"。庄子甚至形容庖丁解牛的过程如随乐起舞一般，"合于《桑林》之舞，乃中《经首》之会"。这哪是宰牛，简直就是杀生的艺术。南怀瑾先生的想象更为有趣，他说被庖丁宰了的牛在灵魂出窍时一定会回头对庖丁说："你的技术真高明，我不大痛苦！"

此时的梁惠王看得目瞪口呆，忍不住问一句："技盖至此乎？"你杀牛的本事怎么会这么大？

庖丁的回答是："臣之所好者道也，进乎技矣。"他说他宰牛厉害不是靠技术，而是因为学道。庖丁是不是很厉害？一个宰牛的人竟然给君主布道了。

庄子把这个故事描述得妙趣横生，如果我们能静下心来细细品读，会发现庄子真是用心良苦，一个厨师宰牛的故事竟然可以蕴含如此丰富的人生大道！就连梁惠王听了也要感叹："善哉！吾闻庖丁之言，得养生焉。"

是的，你没有看错，梁惠王从"解牛"（杀牛）里读出了养生之道，他是怎么读出来的呢？

首先我们要了解一下庄子关于养生的主张是什么。北京大学哲学系教授王博在《庄子哲学》一书中是这样概括的：庄子所说的养生并非只是延年益寿，而是从根本上解决个人与他人与社会之间的关系，尤其是在错综复杂、荆棘遍地的环境中如何找到一个安全的存身之道。

由此，我们就容易理解庖丁解牛的寓意了。在这个故事中，庖丁代表个人，也就是我们自己；刀代表生命状态；牛身则是庞大而复杂

的社会。

庄子借用屠夫用刀的情况来比喻人的三种状态。

最差的状态是"族庖月更刀,折也",因为不懂得避让,总是用刀去砍,不管是骨头还是肉,死磕到底,这样的刀当然一个月就折了。这样的人在社会中也很难生存,因为不懂得自保,总是蛮干,自然不够"养生"。

比较好的情况是"良庖岁更刀,割也",手中的刀可以用一年不坏,这样的人已经知道不能傻傻地去砍,而是慢慢地割,懂得了一些做人做事的技巧,可以活得好一些,久一些。

最懂"养生"的自然是庖丁,一把刀用了十九年还像刚磨过的一样锋利无比。因为他善于在牛的筋骨之间用刀,"恢恢乎其于游刃必有余地矣"("游刃有余"这个成语出自此处)。庖丁的境界已经达到"以神遇而不以目视,官知止而神欲行","见山不是山","见牛不是牛"。人、刀、牛已经融为一体,逍遥游于其间了。这一类人可以称为神人、至人。他们仿佛长了透视眼,牛在他们面前已经脉络清晰,骨肉可视。这样的人在社会中游刃有余,潇洒自在,活得是否长久已经不重要,活出境界才是真正"养生"的追求。当然,境界高了之后,不受物役,不被欲困,自然也就延年益寿了。

这种境界是如何达到的呢?

"始臣之解牛之时,所见无非全牛者;三年之后,未尝见全牛也;方今之时,臣以神遇而不以目视,官知止而神欲行。依乎天理,批大郤,导大窾,因其固然。枝经肯綮之未尝,而况大軱乎!"

这个过程用一句话来形容就是"熟能生巧,巧能生妙,妙能生绝,绝能生神"。刚开始的时候,只是见牛是牛;三年之后熟能生巧,就是见牛不是牛;再练一段时间,就能够不用看也知道牛的构造了,下刀有如神助一般。

其实，这一段描述我们在生活中也常能体会到。任何一项技能要达到最高境界，都要经历这样一个过程。这几年，我自己在绘画中体会尤深。一开始是无知者无畏，乱画一气；慢慢有了些经验和技能，知道如何能画得更好；但如果要画得再好一些，就要抛弃所有技巧，因为技巧再高明也是人为的产物，有局限性，一旦打破技巧的局限，基本上就可以达到大师级别了，也就是道法自然的境界。

当然，在每一个阶段的突破和提升中，庄子还着重提醒我们："每至于族，吾见其难为，怵然为戒，视为止，行为迟，动刀甚微，謋然已解，如土委地。"

在每一个筋骨盘结处，在每一个关键点，都要小心谨慎，目光集中，动作慢下来，丝毫不能大意。

庄子接下来的描述更加有趣："提刀而立，为之四顾，为之踌躇满志，善刀而藏之。"小心谨慎地完成了一项挑战之后，庖丁的状态是志得意满的。他提刀而立，环顾四周，为此悠然自得，心满意足，把刀擦好，收起。这个场景太有画面感了，如果你站在旁边，一定会为他的气定神闲而鼓掌，大喊一声："太棒了！"

看到这里，是不是觉得庄子太了不起了？我们的先哲特别有智慧？

这则寓言故事先是告诉我们，社会很复杂，要处处小心，不可蛮干，要在夹缝中求生存，才能安全自保；又告诉我们，只是活着还不够，要努力提高自己的技能，争取活得久一些；接下来，不光要活得久，

还要活得逍遥自在,要努力超越自我,超然物外,与道合一!

以上就是"庖丁解牛"这个故事要告诉我们的部分寓意,一定还有更深入、更宽广的寓意和解读,就留给大家自行探寻吧。

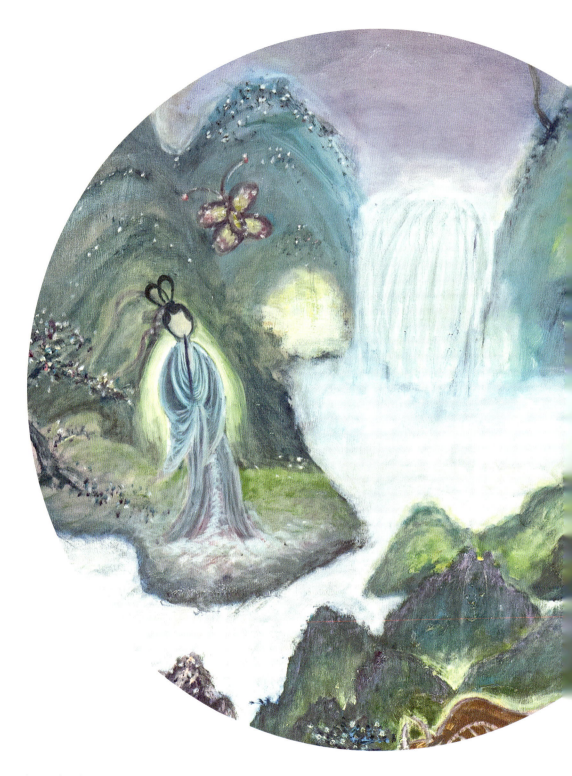

《人间世》局部
布面油画
170cm×300cm
2020 年

> 藐姑射之山,有神人居焉。肌肤若冰雪,绰约若处子;不食五谷,吸风饮露;乘云气,御飞龙,而游乎四海之外。其神凝,使物不疵疠而年谷熟。
> ——《庄子·内篇·逍遥游》

在藐姑射山上,住着一位仙人,他(她)的肌肤如雪,柔美如处女般,绰约多姿;他(她)不吃五谷,只需要吸清风,饮甘露;他(她)乘着云气,驾御飞龙,遨游于四海之外;他(她)的心神凝定,使万物不受灾害,五谷丰登。

藐姑射山的仙人

这个仙人是不是很美、很神?

在道家中就是人修道成功了,神化了,变成了神仙,或称为仙人。神仙非男非女,又亦男亦女。

仙人到底有多神呢?"肌肤若冰雪,绰约如处子;不食五谷,吸风饮露;乘云气,御飞龙。"

这一段朗朗上口的描述不用翻译我们也能读懂。简单来说,就是仙人已经不食人间烟火,美得发光透亮,驾着飞龙,自由地邀游于四海之外,完全超越了世间人们所遭受的一切束缚。而且其能量大无边,可护佑一方安康太平,一凝神就能"使物不疵疠而年谷熟"。

真有这样的人吗?

庄子认为是有的,至少是他向往的境界。如果你不相信有这样的境界,庄子则借连叔(传说中的神人)的口说:"岂唯形骸有聋盲哉?夫知亦有之。"这句话的意思是,不仅在身体上有失聪和失明,在心智上也有啊!言外之意就是,如果你认为这种境界不存在或无法达到,是因为你在心智上是有欠缺的。

庄子借用仙人的故事,是想告诉我们,仙人并非突然从天而降,也没有脱离人本身,而是他(她)超越了外物的束缚,选择了心灵的世界。在这个世界里,没有冷暖,没有美丑,世间的一切喜怒哀乐、花红柳绿都消失了,或者说都归一了,这就是无。

由此,我们可以看出庄子追求的是心灵的自由,就像《逍遥游》开篇中的鲲鹏之变,形体是否真的能飞上天已经不重要,心已经与天齐在,神游万里了。

在基本上就是道家修行的最高境界了。

其实,身处尘世的人,最难跨越的就是自己内心的樊笼,宗萨钦

哲仁波切说:"世界上最大的监狱是人的大脑,走不出自己的观念,到哪里都是囚徒。"

只有那些敢于大胆想象,不为外物所役,追求更高层次的精神世界的人,才能获得真正的自由和逍遥。

《鲲鹏之变》
《庄周梦蝶》
《人间世》
布面油画
170cm×300cm×3
2020 年

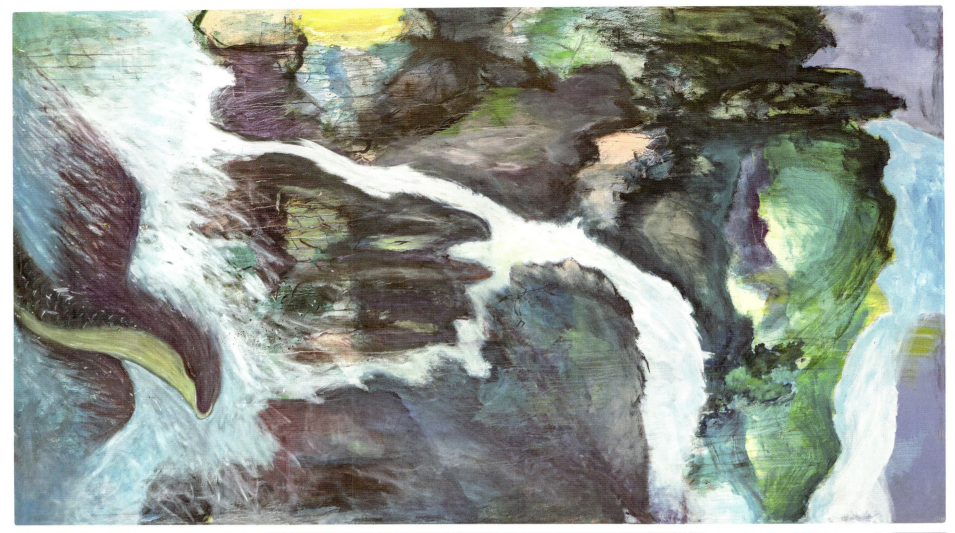
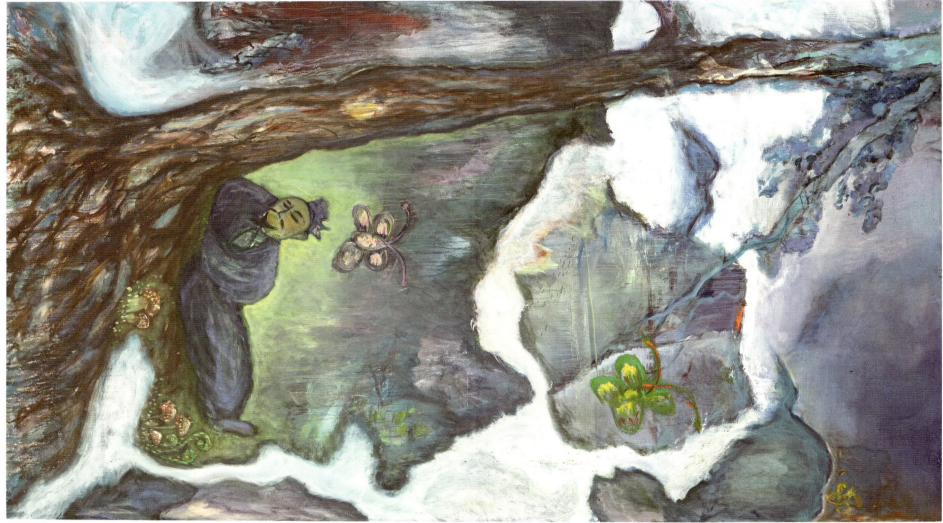
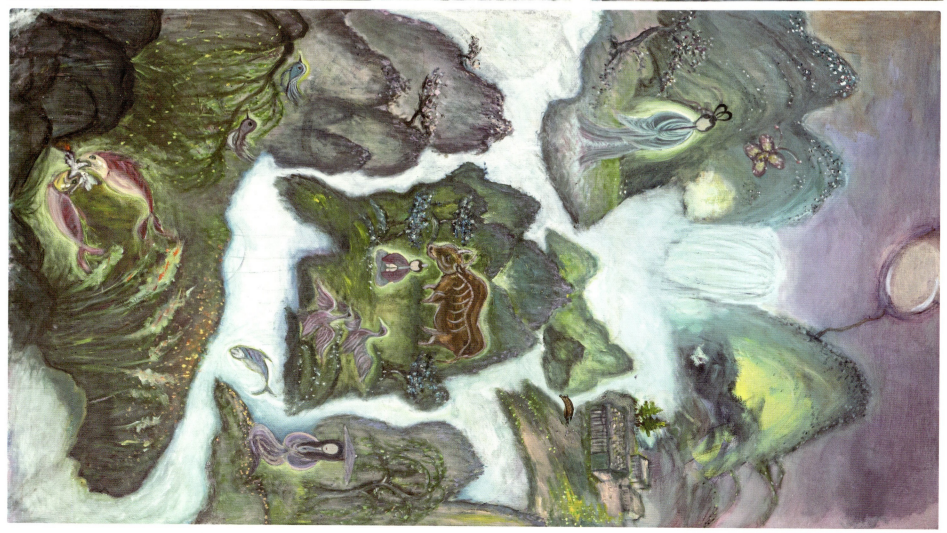

第二阶段

初识庄子之后，我们对庄子的思想或许仍一知半解，仿佛行于隔岸；又或许已然食髓知味，想更加深入地叩问庄子精神的内核。其实在人生中，我们每个人都可能遭遇庄子笔下的困境，我们也会在相濡还是相忘的抉择中进退维谷，也会在不可为时试图以臂当车，也会困于樊笼之中却不愿安之若命……虽然我们无法达到如庄子一般纯粹忘我的的境界，但可以从先哲的智慧中窥得生命之义，寻得破解之法，实现自我疗愈。在这一阶段，作者将带领我们从思辨的角度，更深层次地探索庄子的人生意趣，参悟庄子思想的玄妙，于水穷云起处，淡看人间的妍媸。

第二阶段为2021年8月至2022年10月，以《庄子·内篇》的每一篇为题材进行油画创作，并进行通篇文字解读。此部分包含的故事与第一阶段选取的17个寓言故事有所重叠，但解说角度和绘画创作形式都与之前有所不同。

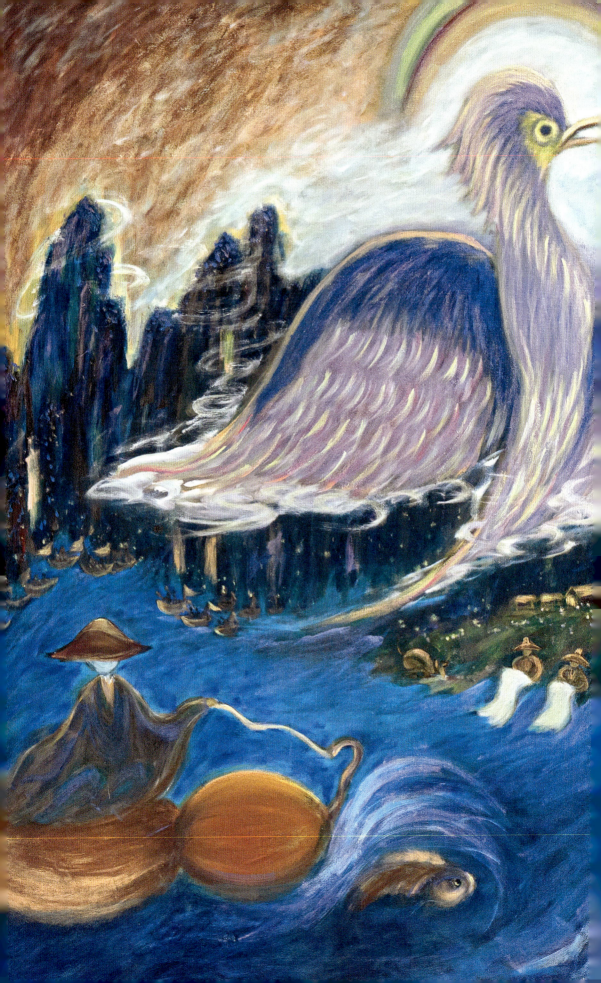

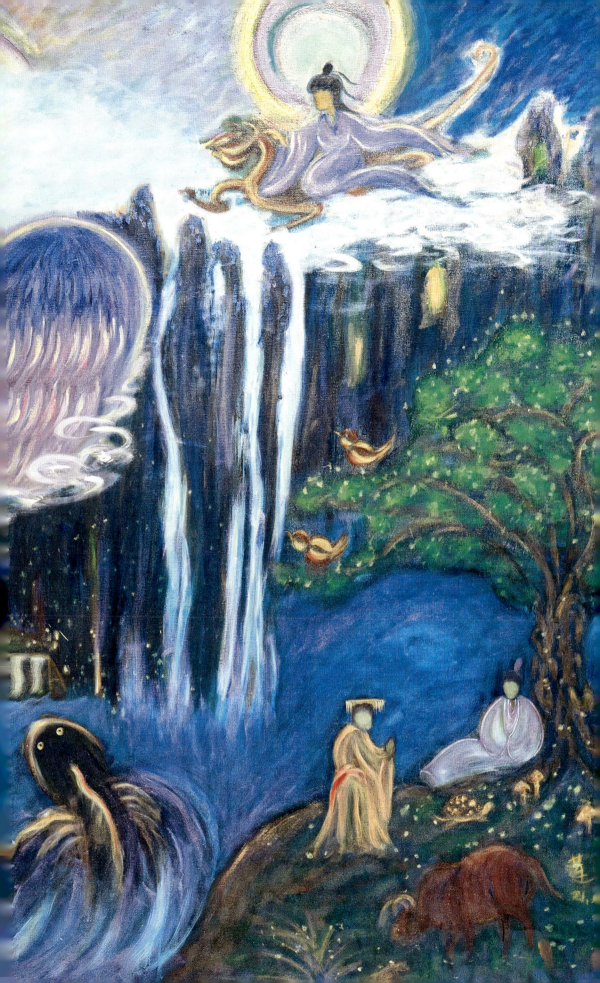

《逍遥游》
布面油画
200cm×260cm
2021 年

 逍遥游

鲲鹏之变，化出心灵的辽阔

《逍遥游》的故事从北海的一条大鱼开始。

北海有一条叫作鲲的鱼，它非常大，但它更羡慕天上的鸟儿拥有辽阔的天空。

某一天，鲲使出了洪荒之力，竟然真的长出了翅膀，从水中一跃而起，浪花飞溅，直冲云霄，变成了展翅翱翔的大鹏。

大鹏在海风、云气的带动下，扇动着巨大的羽翼，自由地向南飞去……

鱼变鸟听起来是不是很怪诞？但《齐谐》这本书里也有记载，并且详细描绘了大鹏展翅翱翔的壮观之景：大鹏一击水就飞行三千里，拍打着翅膀盘旋而上，飞到九万里高空，乘着六月刮起的大风飞向南方。

如果你仍然质疑鲲鹏之变的真实性，庄子接着告诉你，商汤曾向棘求证过这件事，棘说确实有这样一条立志"图南"的大鱼，化为鹏，以"绝云气，负青天"的气势向南飞去。

这一滔天巨变，不仅看傻了海里的小鱼小虾，就连岸边树枝上的蝉和小鸟也惊呆了："天啊，这条大鱼是不是疯了？好好的大鱼它不当，非要变成鸟，还要那么辛苦地

▶ 北冥有鱼，其名为鲲。鲲之大，不知其几千里也；化而为鸟，其名为鹏。鹏之背，不知其几千里也；怒而飞，其翼若垂天之云。是鸟也，海运则将徙于南冥。南冥者，天池也。

▶ 《齐谐》者，志怪者也。《谐》之言曰："鹏之徙于南冥也，水击三千里，抟扶摇而上者九万里，去以六月息者也。"

▶ 汤之问棘也是已："穷发之北有冥海者，天池也。有鱼焉，其广数千里，未有知其修者，其名为鲲。有鸟焉，其名为鹏，背若太山，翼若垂天之云，抟扶摇羊角而上者九万里，绝云气，负青天，然后图南，且适南冥也。"

《鲲鹏之变》局部
布面油画
170cm×300cm
2020 年

往南飞,像我们这样在树枝间飞来飞去,累了就落在地上,有什么必要飞九万里那么高?"

以上是庄子关于大鹏故事的三度描写,不仅有寓言,还有假借古书、名人之言的"重言";不仅描写了鲲化为鹏而展翅南飞的场景,还把一旁看热闹的小动物的心态也描绘得淋漓尽致。每次读到这里,我都不禁感叹:庄子真是位了不起的文学大师!

这样生动的语言描绘和反复强调的谋篇布局究竟有何用意呢?

◀ 蜩与学鸠笑之曰:"我决起而飞,抢榆枋而止,时则不至,而控于地而已矣,奚以之九万里而南为?"

◀ 斥鴳笑之曰:"彼且奚适也?我腾跃而上,不过数仞而下,翱翔蓬蒿之间,此亦飞之至也,而彼且奚适也?"此小大之辩也。

《大鹏南飞》
布面油画
120cm×200cm
2020 年

只有重要的事情才会说三遍。

鲲化为鹏，飞上天空，看似是形体的变化，真正的寓意则为心灵的转化。鲲鹏之变可以说奠定了整部《庄子》的基调，王博在《无奈与逍遥》中说："你固守一条鱼的心灵，就只能在水里游，如果拥有一只鸟的心灵，就可以飞起来。桎梏我们的从来不是形体，而是心灵的世界究竟有多大。"

庄子在此总结：小智慧无法与大智慧相比，小寿命与大寿命不可同日而语。境界不同，认知也不同，正所谓"燕雀安知鸿鹄之志"。

了不起的大鹏飞上天空之后，再俯瞰天地，一切都变得虚无缥缈。曾经向往的蔚蓝天空，此刻也不过是一团云气，遥远不见尽头。这就是境界飞升带来的大化之境，就像我们在宇宙飞船中俯瞰地球一样，曾经那么清晰可见的人间烟火、高楼栋宇、大江大河都已模糊不清，如尘埃一般。经过这样的心灵转化，内心辽阔到可以容下天地万物，世间还有什么值得纠结、执着的呢？

道理易懂，但做起来并非易事，我们看接下来这段。

◀ 小知不及大知，小年不及大年。奚以知其然也？朝菌不知晦朔，蟪蛄不知春秋，此小年也。楚之南有冥灵者，以五百岁为春，五百岁为秋；上古有大椿者，以八千岁为春，八千岁为秋，此大年也。

◀ 野马也，尘埃也，生物之以息相吹也，天之苍苍，其正色邪？其远而无所至极邪？其视下也，亦若是则已矣。

> 且夫水之积也不厚，则其负大舟也无力。覆杯水于坳堂之上，则芥为之舟，置杯焉则胶，水浅而舟大也。风之积也不厚，则其负大翼也无力。故九万里则风斯在下矣，而后乃今培风；背负青天而莫之夭阏者，而后乃今将图南。

水不够深，就无力承载大船。倒一杯水在低洼之处，只有小草可以当作船；放下杯子，杯子就浮不起来了，这是水浅而船大的缘故。风如果不够大，就没有办法负载巨大的翅膀。所以鹏飞九万里，是因为有厚积的风在它下面，它才得以乘着风力，背负青天，飞向南海。

注意原文中的"培风"一词，就像种庄稼要培土一样，培风就是为大鹏南飞蓄势。想要飞得越高，就越要准备充分。庄子说："适莽苍者，三飡而反，腹犹果然；适百里者，宿舂粮；适千里者，三月聚粮。"我们如果只是在家附近郊游，带够三餐粮食就行了，回来时肚子还是饱饱的；如果要到百里以外，就要连夜准备粮食了；如果要到千里以外，就要提前三个月准备口粮。

要远离眼前的苟且，奔向诗和远方，是需要条件的，是要有培风的功夫和毅力的。并非自以为要上天，就能一飞而起，那是神话！

也正因为转化不易，世间才有了不同层次、不同境界的人。庄子描绘了四种人。

第一种人，算是世俗社会里的"能人"，有知识，有才干，可以担任一个职务，"知效一官"；有良好的品行，可以造福一方百姓，"行比一乡"；可以得到领导的赏识，

又能取信于百姓，"德合一君而征一国"。"其自视也，亦若此矣。"他们看待自己的态度就和小鸟一样，认为自己已经是在"翱翔"了，至少在人群中算是出人头地，但在庄子眼里，他们只是俗人。

第二种人，就像宋荣子一样，层次比俗人高一些，不管别人赞扬他也好，批评他也罢，他都能做到荣辱不惊。这个境界被庄子形容为"定乎内外之分，辩乎荣辱之境"。这样的人知道内外有别，无论外界评价如何，都不在意，也不会洋洋自得。但庄子觉得这样还不够高明。

庄子接着讲了第三种人——列子。列子已经可以脱离地面，御风而行了，一副轻盈美好的样子，甚至可以出去旅行十几天再返回。虽然列子免于行走之累，但没有风怎么办呢？所以庄子认为列子还没有达到完全自由的境界，仍然是"有所待"。

那最高的境界是什么样子呢？ 就是不需要等风来，也能够把自己融于天地间，顺应六气之变，遨游于无穷。如果说列子还在有待、有限、有己的世界里飞行，那么到了这个境界，就是无待、无限，甚至连自己也消失于天地大化之中了。这就是庄子所说的"至人"。庄子在此总结："至人无己，神人无功，圣人无名。"

◆ 故夫知效一官，行比一乡，德合一君而征一国者，其自视也，亦若此矣。而宋荣子犹然笑之。且举世而誉之而不加劝，举世非之而不加沮，定乎内外之分，辩乎荣辱之境，斯已矣。彼其于世，未数数然也。虽然，犹有未树也。

◆ 夫列子御风而行，泠然善也，旬有五日而后反。彼于致福者，未数数然也。此虽免乎行，犹有所待者也。若夫乘天地之正，而御六气之辩，以游无穷者，彼且恶乎待哉！故曰：至人无己，神人无功，圣人无名。

至此我们才明白,庄子铺垫了这么多故事,原来是想告诉我们什么是不逍遥:一切有依赖、有凭借、被外物束缚的状态都不是逍遥之境。

只有能够"独与天地精神相往来",精神世界完全超脱物外,不以功绩、利禄、名誉、地位为人生追求,达到忘我的境界,才是真逍遥。

真有这样的人吗?

有,许由就是这样一个代表。

尧曾想把天下让给许由来治理,但许由拒绝了,他的意思很明白:天下再大,名利再多,对于他来说都是无用的,就像"鹪鹩巢于深林,不过一枝;偃鼠饮河,不过满腹"。许由不想越俎代庖,实际上是不想为了虚名而放弃自己的内心自由。

接着,庄子又讲了一个更为超脱的仙人的故事。这是第四种人。

这是藐姑射山的仙人,他(她)更了不得,已经不食人间烟火,姿态绰约优美,驾着飞龙,自由地遨游于四海之外,完全摆脱了世间的束缚,甚至能保佑一方五谷丰登。

▶ 尧让天下于许由,曰:"日月出矣,而爝火不息,其于光也,不亦难乎!时雨降矣,而犹浸灌,其于泽也,不亦劳乎!夫子立而天下治,而我犹尸之,吾自视缺然。请致天下。"

许由曰:"子治天下,天下既已治也,而我犹代子,吾将为名乎?名者,实之宾也,吾将为宾乎?鹪鹩巢于深林,不过一枝;偃鼠饮河,不过满腹,归休乎君!予无所用天下为?庖人虽不治庖,尸祝不越樽俎而代之矣。"

▶ 藐姑射之山,有神人居焉。肌肤若冰雪,绰约若处子;不食五谷,吸风饮露;乘云气,御飞龙,而游乎四海之外;其神凝,使物不疵疠而年谷熟。

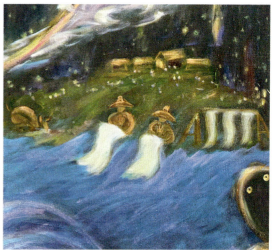

那么怎样才能达到超脱的境界呢?

庄子又讲了两个故事,更准确地说是故事里又套了一个故事。这两个故事的详细内容见第一阶段的"大葫芦的妙用"。

简单总结就是,我们之所以不能逍遥于江湖,就是因为我们总被惯性思维束缚着,不懂得变通,不会创造性地思考问题,看到葫芦只会想到做成瓢来舀水,看到不皲手药方只会想到漂洗之用。而拥有更高智慧的人却可以灵活处事,随机应变,思维从来不受局限。

在《逍遥游》的最后,庄子给我们描述了一棵无用的大树,树虽大,但树干疙疙瘩瘩,绳墨量不直,树枝弯弯曲曲,也无法取材,木匠连看都不看一眼。这样一棵无用的大树,在庄子看来却别有一番"无用之用"。

▶ 其大本拥肿而不中绳墨,其小枝卷曲而不中规矩,立之涂,匠者不顾。

把它种在那无边的旷野里，我们可以悠然地躺卧于树下，不用担心有人来砍伐它，也不会有人来打扰自己，多么安然自在！庄子将我们带到一个"无何有之乡"（逍遥之境），在这里，我们可以"独与天地精神往来"，彻底超脱一切束缚！

回看整篇《逍遥游》，它充满了想象和浪漫的色彩，庄子把说理融于生动的寓言故事中，将深奥的哲理讲述得趣味盎然。这也是我能将这些故事以视觉语言来表达的最主要的原因。

何不树之于无何有之乡、广莫之野，彷徨乎无为其侧，逍遥乎寝卧其下？不夭斤斧，物无害者，无所可用，安所困苦哉！

《应帝王》局部
布面油画
200cm×270cm
2022 年

 读到这里，我们可以明白：庄子认为的逍遥绝不仅仅是像大鹏展翅那样的自由飞翔，而是内在精神的绝对自由。我想这种精神上的逍遥才是我们人人向往，也有可能达到的境界。

十方世界，自有悠然

建议大家在阅读下面的解析之前，先尝试找一下画面里蕴含多少个寓言故事？

如果你对《逍遥游》足够熟悉，至少能找到 8 个故事。所以，创作这幅油画作品的主要难点就是：如何把多个并无情节关联的故事组合在一起，又不失画面整体性和主题的突出表达？

第一，在构图上让故事主角两两相望，通过呼应和对比，着力展现不同视角下拥有不同境界的主题思想。

如画面里那条普通的小鱼望向正在长出翅膀的鲲，鲲望向已经飞上天空的大鹏，大鹏望向腾云驾龙的仙人，站在树枝上的小鸟望向大鹏，还有小老鼠与大牦牛的对比、许由与尧帝的对话等。

小鸟望向展翅的大鹏，似乎在羡慕，也似乎在嘲笑大鹏南飞不及它们的"蓬蒿之乐"；已经长出翅膀的鲲，望向空中的大鹏，似乎受到了鼓舞，正在等待"海运则将徙于南冥"的时机；大鹏飞到天空看到了更为广阔的天地，而且还偶遇了藐姑射山的仙人。果然是境界不同，看到的风景和遇到的人也都不同了。

第二，主次分明。主要故事深入刻画，次要故事作为画面背景。

庄子说，"小知不及大知，小年不及大年"，智慧分大小，寿命

有长短,"燕雀安知鸿鹄之志"就是小知和大知的区别,朝菌和蟪蛄就是小寿命的代表,活了一千年的乌龟和一万年的大树就是大寿命的代表,这些比喻都在画面中作为背景存在,但其实都是《庄子》寓言故事的主角。就连画面中央那只在河边饮水的偃鼠和浣洗的小人也来自《庄子》的寓言故事,分别是"饮河不过满腹"的偃鼠和卖了不皲手药方的宋人。

庄子反复强调的故事,如鲲鹏之变、大鹏展翅,自然要放在画面的中心,突出描绘,深入刻画,既要展现"鹏之背,不知几千里"的宏大,也要有"水击三千里,抟扶摇而上者九万里"的气势。

第三,在浩渺的山水间展现逍遥的意境之美。

庄子一开篇就创造出一个极其恢宏壮观的场面,借大鹏说逍遥。我们已经知道逍遥的本质是"无所待",这样追求极致精神自由的人生观如何在画面中体现呢?

中国哲学之美,唯有寄情于山水间方显宏大,虽然以油画为媒介,但依然可以用中国山水画的方式来表达。虚拟的远山近水,缥缈的云雾,象征能量散发的光晕,飞流而下的瀑布,悬崖峭壁下的深潭……加之油画丰富的色彩,让画面变得更加立体化,有层次。

我们仿佛来到了一个神秘的大山谷,这里奇象环生,人与自然融为一体,又各自为安,他们为自己向往的生活而努力,同时又能享受自己在不同命运安排下的悠然状态,这不就是一种无所待的逍遥和自在吗?

第四,细节中有寓意。

右下角画面中是尧让天下于许由的故事,身着白色衣服的许由倚树而坐,身着黄色帝服的尧帝却直立参拜,这是精神自由与名和权之束缚的对比。

左边画面里,突破了有用与无用之分的惠子,将无用的大葫芦化为浮游于江湖的大舟,乘风破浪,好不逍遥。

看似有用的大牦牛对一只老鼠却无能为力;把肚子撑得很大的饮水偃鼠,也不过是喝了饱腹之水;水边浣洗的小人和两军对垒的战船似乎并没有关系,但如果了解原文,你会知道他们都与一种防止手皲裂的药方有关。如果你不了解原文,把这些场景只当作人生百态来看也未尝不可。

这些细节之处,虽是有心为之,却有"无为"之意境,在深入浅出中,尽可能还原《庄子》原文中的每一处描绘。

总之,将八九个寓言呈现在同一个画面中,既要考虑不同故事

排布在同一个画面里不能有违和感,又要呈现出一个奇妙的逍遥之境,令人浮想联翩,心生向往,这些都需要深入思考与谋篇布局,如此一来,才能让画面有整体的宏大和细节的深入。

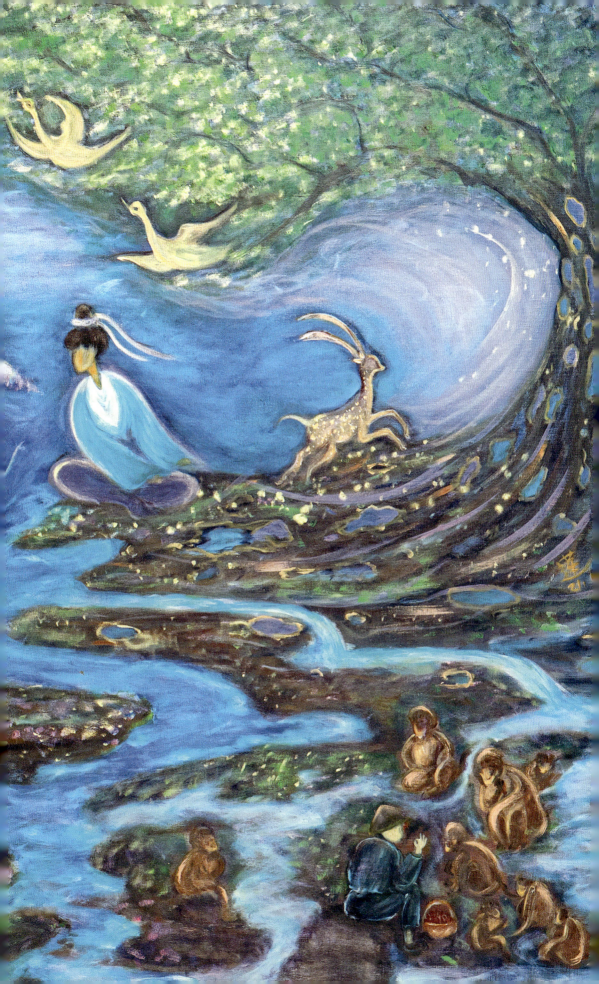

《齐物论》
布面油画
200cm×260cm
2021 年

◎ 齐物论

庄周梦蝶，心归一统处

庄子在《逍遥游》里告诉我们，要想从凡事依靠外物的"有待"转变为无所依凭的"无所待"就要打破各种外物的束缚，做到"无己""无功""无名"的"无何有"之境，才能达到至人、神人和圣人的境界。

接下来的《齐物论》说的又是什么呢？

南怀瑾先生的概括是："我们人如何从物理世界的束缚中解脱，而到达真正无差别、真平等的那个道体。"

如果说《逍遥游》告诉了我们存在一个至高境界，《齐物论》则告诉我们怎样达到这样的境界。

虽然道理清晰，但回到原文阅读，《齐物论》可以说是最让人头疼的一篇。研究《庄子》的学者形容它"汪洋博大，惝恍迷离"。

在反复阅读了很多遍之后，我也不敢说自己读懂了《齐物论》，只能探索性地表达我对《齐物论》的理解。

首先，"齐物论"这三个字应如何解读？几千年来众说纷纭，有人解读为"齐物—论"，意思是庄子说了一个万物齐一的道理；有人解读为"齐—物论"，意思是庄子强调的是"齐论"，也就是要化是非为一；也有人认为"齐物论"包含"齐物"和"齐论"两个含义。

我想，作为普通人来读庄子，不必纠结于学术论证，而是应该将重点放在核心思想的理解以及它能给我们现代人带来的启发上。

无论如何理解"齐物论"这三个字，我们都能得到的启示是：大千世界之所以能丰富多彩，就是因为人与人、物与物、人与物之间各有不同。面对纷繁的外物，庄子在《逍遥游》里已经反复告诉我们，视角不同，看到的世界就不同，"朝菌不知晦朔，蟪蛄不知春秋"。如果都以自己的立场来评判世界，必定是片面的，这也是为何我们的世界会纷争不断，矛盾相向，痛苦不已。

因此，庄子提出要"齐物"，"齐物"的关键不在于物，而在于心。万物不同，人心却可以平等视之，用佛家的话说就是不起分别心。

庄子开篇就描述了南郭子綦心如死灰、形如槁木的状态。

这是一种什么状态呢？南郭子綦靠着几案坐在那里，抬头向天，缓慢地呼吸，好像遗忘了自己的形体一般。子游请教说："身体可以像枯枝槁木，难道心神也可以如同死灰吗？您今天的静坐为何与往日不同呢？"南郭子綦说："问得好，今天的我做到了忘记我自己。"

> 南郭子綦隐机而坐，仰天而嘘，荅焉似丧其耦。颜成子游立侍乎前，曰："何居乎？形固可使如槁木，而心固可使如死灰乎？今之隐机者，非昔之隐机者也。"
> 子綦曰："偃，不亦善乎，而问之也！今者吾丧我，汝知之乎？"

"吾丧我"也是《齐物论》全篇的核心,字面意思是"我忘记了我",也就是无我的状态,彻底摆脱了以自我为中心的局限,不再把自己与他人或他物对立起来,因为对立就意味着矛盾和冲突,意味着一种紧张的关系。

"吾丧我"也正是我们开篇提出的问题的答案,要从外物的束缚中解脱,达到"无所待"的境界,不是进行有我没你的对立压制或者消灭,而是"非彼无我,非我无所取"的消解。什么意思呢?如果没有"我",也就没有"你";如果没有"你",也就没有"我"。一旦有了"我",就有了"我"对这世界的执着、欲求和有所取,因而说没有了"我"也就"无所取"。

"吾丧我"意味着不再以自我为中心的视角看待万事万物,而是以超脱开放的心态来接纳万事万物。心就像一面镜子,只是映照事物,而不做是非判断,即"物来则应,过去不留"。

南郭子綦还给子游举了天籁、地籁、人籁的例子,无论是人吹奏乐器发出的音响,还是风使大地的孔穴发出的声音,都是离不开外物的"有所待",只有天籁是"大吹万不同,而使其自己也"。也就是说,天籁有着更高的境界,是无待于他物鼓动而能自鸣的存在,万种孔窍发出的

声音千差万别，是由窍孔的自然状态所致，并无其他主使，谓之"咸其自取，怒者其谁邪"。

由此可见，天籁中并没有一个"我"的存在，一切都是自然发生的。"天籁之音"至今都被人们用来形容音乐的最高境界，既没有人的主观情绪的主导，也不受技巧、乐器的限制，是自然流淌的声音，是天上传来的声音。

读到这里，我们可能会生出这样的疑问：如果不能"忘我"又会怎样？庄子接下来描绘了这样的人生状态。

睡觉时，心思纷扰，醒来后，形体疲乏，与外界事物纠缠不休，每天勾心斗角。人一旦禀受形体出生，就执着于形体的存在，直到生命终结。不断与外物互相较量、摩擦，追逐奔驰而停不下来，这不是一件可悲的事情吗？终生劳苦奔忙却看不到成功，疲惫困顿不堪却看不到自己的归宿。

这一段读来又悲又哀的描述好像说的不是古人，而是现代社会里每天疲于奔命的我们。我们每天忙碌不堪，为了挣更多的钱，为了名与利，为了所谓的成功，最终却发现这些追求毫无意义，看似是为了幸福生活而追逐它们，实际却在不断耗费我们的生命和自由，"可不哀哉邪！"

◀ 其寐也魂交，其觉也形开。与接为构，日以心斗。

◀ 一受其成形，不亡以待尽。与物相刃相靡，其行尽如驰而莫之能止，不亦悲乎？终身役役而不见其成功，苶然疲役而不知其所归，可不哀邪！

"人谓之不死,奚益!"这样的人即便活着,又有什么好处?在庄子看来,这样的活着只是形体存在而已,心灵早已死掉了。

那么我们为什么会这样活着,浪费我们的生命却常常不自知?用庄子的话说,就是我们无法做到"齐物"。有好有坏,就要好的;有美有丑,就要美的。分别心让我们不断被外物牵引着,比较着一切,就像狙公养的猴子,同样给七升橡子,早上给三升,晚上给四升,猴子极为不悦;如果早上给四升,晚上给三升,猴子却能高兴接受。

或许我们认为,我们并非愚蠢到像那些猴子般,看不到"朝三暮四"与"朝四暮三"的一致性,但我们真的就懂"彼出于是,是亦因彼"的道理吗?下面这段著名的思辨也许能给我们一些启发和思考。

物无非彼,物无非是。自彼则不见,自是则知之。故曰:彼出于是,是亦因彼,彼是方生之说也。虽然,方生方死,方死方生;方可方不可,方不可方可;因是因非,因非因是。是以圣人不由而照之于天,亦因是也。是亦彼也,彼亦是也。彼亦一是非,此亦一是非,果且有彼是乎哉?果且无彼是乎哉?彼是莫得其偶,谓之道枢。枢始得其环中,以应无穷。是亦一无穷,非亦一无穷也。故曰:莫若以明。

这段话的大意是:万事万物都存在彼此,有彼就有此,而且互为彼此。从我的角度看,自己是此,你是彼;从你

的角度看,你是此,我是彼。彼与此是相对而生的,又互相转化,就像生与死、是与非、对与错也在不断交替变化,构成了一个圆环,循环往复,无穷无尽。如果我们能站在这个圆环的中央去看,还有彼此之分吗?

就像辩论"白马是马"还是"白马不是马",不管是与不是,在庄子的眼里,都不是马,又都是马。"以马喻马之非马,不若以非马喻马之非马也。"

读到这里,我们要稍微了解一下庄子所处的时代。春秋战国时期,百家争鸣,儒家、法家、墨家、名家等学术流派之间相互争论不休,辩论不断,各执一词。"白马非马"就是名家代表人物公孙龙讲的"白马论",他为了印证自己的观点,讲了很多理由。庄子似乎非常厌倦这些纷争,他就像一位武林的绝世高手站在峰顶,看着一众门派厮杀搏斗,非常豪气地说出一句:"天地一指也,万物一马也。"天地就是一根手指头,万物就是一匹马,你们这些争斗有什么意义呢?

"夫道未始有封,言未始有常,为是而有畛也",道本来是没有边界的,言语本来也是没有定论的,为了争一个是与非也就有了分界。"六合之外,圣人存而不论;六合之内,圣人论而不议",对于天地以外的事情,圣人存

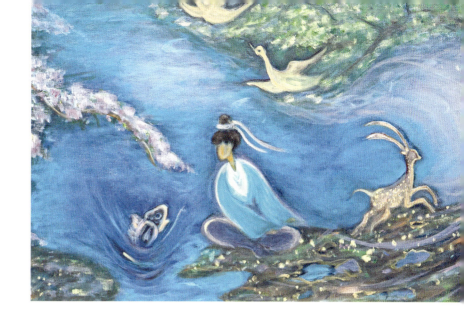

察于心而不谈论；对于天地以内的事情，圣人谈论而不评议。

这就是庄子的是非观，面对世间的纷纷扰扰，永远保持一颗清明之心，即"莫若以明"。这四个字在《齐物论》中出现过两次，"明"就是要把人们从"彼"与"此"的争论中拉出来，站在更高的维度看世界，而不是把自己的标准强加给别人。就像毛嫱、丽姬是公认的美女，但是鱼见了她们就吓得立刻沉入水底，鸟见了她们就飞向高空，麋鹿见了她们就立刻跑得无影无踪了。美与丑从来都是仁者见仁、智者见智的事情，何况是人与动物之间的差别。令人感到悲哀的是，现今社会审美观日益趋同，以瘦为美，以幼态为美，以西方人的棱角骨架为美，成了一种病态的审美统一。那种天然的、有鲜明个人特色的长相因为个人的不自信或盲目从众而被修饰，甚至用手术强行改变，这些都是个人智慧不够"明"的体现。

《齐物论》的最后几个段落讲了一系列小故事，非常生动有趣，其中的"沉鱼落雁""朝三暮四"和"庄周梦蝶"在之前已经有详细解读，这里再解读两个故事。

丽姬是艾地成守封疆人的女儿，晋国攻打边疆俘获她时，她哭得衣襟都被眼泪沾湿了。可等到她到了晋国的

▶ "丽之姬，艾封人之子也。晋国之始得之也，涕泣沾襟；及其至于王所，与王同筐床，食刍豢，而后悔其泣也。"予恶乎知夫死者不悔其始之蕲生乎？

王宫,与晋王睡在同一张大床上,吃着美味佳肴,就开始后悔当初不该那么伤心地哭。庄子说,谁又知道死的时候拼命地哭,如果死后发现另一边很好,会不会后悔自己当初那么努力地求生呢?

这看起来是一个很滑稽可笑的故事,但想想我们自己不也是常常这样吗?今天觉得过不去的一件事情,过了几天发现,那算个什么事儿啊?怎么当初就那么生气、痛苦、纠结呢?这些昨是今非,或者今是昨非的想法,于庄子看来都不过是因为自己陷于"不明"之中,不能顺应事物的变化而已。

罔两问影子:"你刚才走动,现在停止;刚才坐着,现在又站起来,怎么一点独立自主性都没有呢?"影子说:"我因为有所依赖才会这样的吧?我所依赖的东西又有所依赖才会这样的吧?我依赖形体而动,就像蛇靠腹下的鳞皮爬行、蝉靠双翼起飞一样吧?我怎么知道何以如此?我怎么知道何以不如此?"

这个故事让我们不禁联想到《逍遥游》中列子御风而行的故事,列子虽然不用走路了,但仍然有所待,而有所依赖就无法达到真正的自由。在这个故事中,庄子再次列举了影子、蛇和蝉都是有所待的,这种有所待是天性使然,对于这

> 罔两问景曰:"曩子行,今子止;曩子坐,今子起,何其无特操与?"
> 景曰:"吾有待而然者邪?吾所待又有待而然者邪?吾待蛇蚹蜩翼邪?恶识所以然?恶识所以不然?"

种有所限制的天性,我们常常是不自知的,而一旦能看到或者意识到万事万物都有其主宰,也就能意识到道这个统一的本源。认识到道通为一,才有可能从物的世界中摆脱出来,不被物役。就像鲲的特点是在水中游动,限制是大海,而它一旦看到天空的辽阔,心就已经开始在高空飞行,瞬间就在万里之外。

但是,超越物性,摆脱物质世界的困扰并非易事!当庄周从梦中醒来,从那只快乐的蝴蝶变回现实中的人,发现自己还是庄周时,便感到怅然若失,大概这就是人类的悲哀。

最后总结一下《齐物论》,在庄子看来,世间的种种"不齐"带来的困扰不过是庸人自扰,大自然原本是一体的,在道的统领下,万物生生不息,相互转化,周而复始,所谓的不同不过是现象、表征,归根结底是"天地与我并生,而万物与我为一"。明白了这个本质,人才可能摆脱相对的执见,破除一己的偏见,心归一统处,不被表象迷惑,回归道通为一的整体,由此达到忘我的精神状态。

我想,如果我们能把《齐物论》不仅仅看成一篇烧脑的思辨性文章,而是把它看成面对生活的一种姿态,即自己看透了这个是是非非的世界,但不在乎这些是非差异,对于你对我错不去争辩,也许我们能活得更幸福一些。因为世间万物不过"天地一指也,万物一马也"。

蝶变之梦中的物我齐一

《齐物论》是《庄子》33篇中内容最为丰富的一篇，也是最烧脑的一篇，这也给油画作品的构思和创作带来了极大挑战。

第一，本篇内容虽然很丰富，但是主旨深奥又抽象，很多意境难以用绘画语言表达。比如开篇里关于"吾丧我"的精神状态和关于天籁、地籁、人籁的表述，即使在画作中能有所体现，观者也很难从中体悟出画面背后的深意。但我还是尽可能地将之体现出来，比如两棵树的摇曳之姿、树洞和地面的孔洞、人与鱼、人与猴子的对话，观者可以借此想象天籁、地籁和人籁的表现形式。庄周梦蝶的状态也可看成物我两忘的"吾丧我"之境界。

第二，在故事选择上，我没有像创作《逍遥游》那样试图面面俱到，以丰富画面，而是摘取了《齐物论》最有代表性也最为人熟知的三个故事：朝三暮四、沉鱼落雁和庄周梦蝶。这样可以增强观者的代入感，使其对画面内容产生更多兴趣。

第三，通过两条水流并行又汇总在一起的构图，传达其中的哲学深意："圣人和之以是非，而休乎天钧，是之谓两行。"这句话可以理解为是非一体，殊途同归，物与我各得其所，自行发展。

第四，既要尊重原文的故事内容，也要创造出新的故事人物形象。"庄周梦蝶"说的是庄子梦见蝴蝶，但画面中的人物形象没有刻画得很具体，树下梦蝶的可以是庄周，也可以是你、我、他。

总之,《齐物论》的整个构图、色彩和故事形象都尽可能表现出一种奇幻的意境,好似现实,又非现实;好似梦幻,又有现实的影子。这种模糊了彼此界限的表达也正契合了庄子物我交融、天人合一的思想。

◎ 养生主

庖丁解牛，天人合一

《养生主》
布面油画
200cm×260cm
2021 年

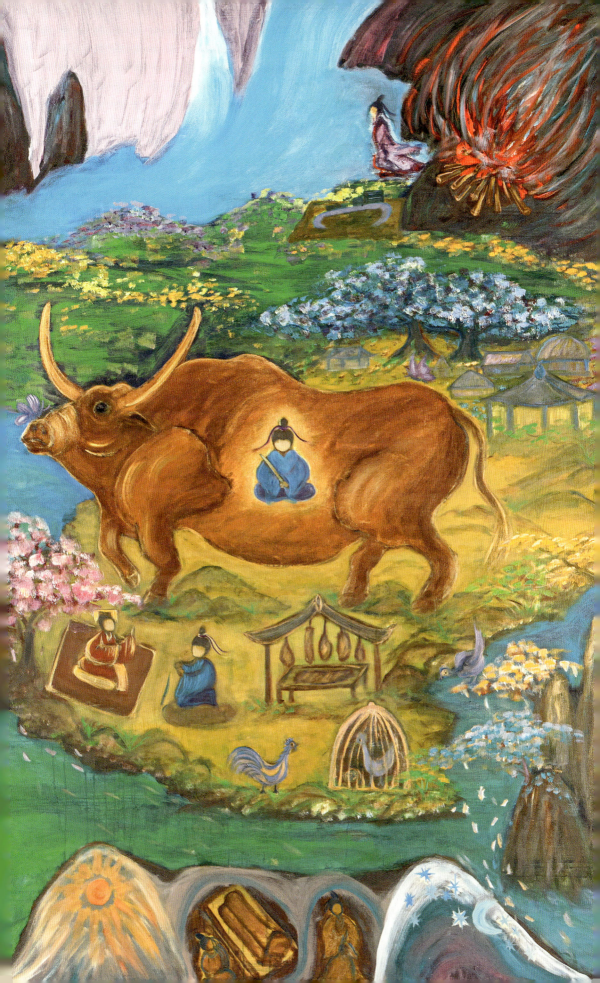

读了《逍遥游》和《齐物论》之后，如果觉得《庄子》太过虚幻，无边无际，觉得"无所待"的境界难以企及，"万物齐一"的道理难以理解，那么《养生主》则非常接地气，标题已明确告诉我们，这一篇要讲养生的主旨。

关于如何养生，我想绝大多数人关注的都是怎样让自己的身体更健康，甚至想要长生不老。但对于庄子而言，延年益寿并不是养生的目的，庄子更为关注的是如何在充满危机的世界里找到一条生存之道。

因为人生在世，无法回避与外物之间的关系，即使躲到深山老林隐居，也要依赖外在的环境。因此，如何在有限的生命中处理好与险象环生的外界之间的关系，就成为养生的关键。不被外物迷惑，不被外物所伤，能乘物以游心，才是真正的养生。

原著开篇的一段文字不多，却是全文核心，也是千古名言。

吾生也有涯，而知也无涯。以有涯随无涯，殆已！已而为知者，殆而已矣！为善无近名，为恶无近刑。缘督以为经，可以保身，可以全生，可以养亲，可以尽年。

我们的生命是有限的，即使活到200岁，也是有限的。相对于有限的生命，这个世界的知识却是无限的。想想看，

人类文明至今已有几千年的历史,而这个世界对于人类依然充满诸多未知。庄子认为,如果要在有限的生命里去追逐无限的"知",一定是疲惫不堪的,甚至是危险的。如果已经知道不可能,仍然执着不断地追求,甚至把自己知道的当成全面的、无限的,那就更加危险了。庄子说不以有限的生命追逐无限的知识,并不是要人们放弃学习知识和增长认知,而是强调当有限与无限之间产生对立时,需要清楚什么才是更重要的,以及如何平衡它们之间的关系。当荆棘遍地、无穷无尽的外部世界带来的"知",包括善恶这样的是非标准无时无刻不在影响我们的生命时,我们该如何拿捏这其中的分寸呢?

庄子接着说,"为善无近名,为恶无近刑",善于养生的人,不会贪图做善事的虚名,也不希望遭到不善的刑法。"为善无近名"相对容易理解,但"为恶无近刑"该怎么理解呢?做了恶事不被惩罚,这有悖天理法度啊!我想,联系上下文,庄子的这一句话是为后一句"缘督以为经"做铺垫,"督"指人脊背的督脉,它是中空的,是虚的,维持我们生命的血脉就是在这样的虚空中流淌着。善也好,恶也罢,在庄子看来都不是生命的本源,都属于外物的"知",也就是外在世界强加给我们的是非标准。我们应在善恶之间寻找一条通路,不被善的"名"所伤,也

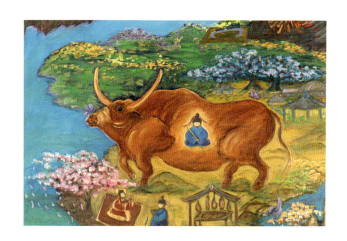

不会因恶而"刑",就像我们的身体"缘督以为经",才可以"保身、全生、养亲、尽年"。

关于如何在纷繁且险象环生的世间寻找一个舒适的生存空间,过上游刃有余的生活,"庖丁解牛"这个故事给了我们很好的说明,也是对"缘督以为经"的详细注解。

谈养生却讲杀生,就已经让人感到诧异,但细想一下,我们赖以生存的世界不就是一个屠宰场吗?危险无处不在,无时不在,一不小心我们可能会挨刀,所以我们要懂得如何养生而不被"杀"。

从另一个角度来看,这个复杂危险的世界就像庖丁面前的牛,庖丁手中的刀就如同一个人的生命,刀该如何游走于筋脉骨骼中而不伤刃?庄子说,一般的厨师一个月就要换一把刀,厉害一些的厨师一年换一把刀,庖丁用刀十九年,刀刃就像在磨刀石上刚磨过一样锋利。这就好比一个人在社会上行走数十载,从来没有受过伤,而且还轻松自如,游刃有余。这么厉害的人是怎么做到的呢?

当然,要达到这样的境界并不是一蹴而就的,庖丁也是经过了从用手解牛到用目解牛,到最后的以心解牛的过程。庖丁一开始面对牛这样一个庞然大物,犹如一个刚踏入社会的年轻人,往往是无所适从的,不知道该如何下手,

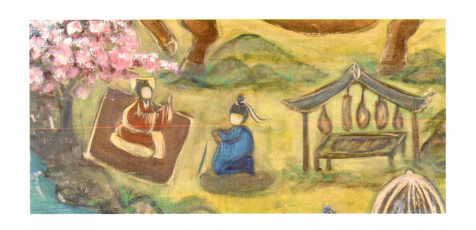

只能慢慢摸脉，搞清楚其中的利害关系，骨与骨之间如何相连，筋脉之间如何打通，血管要害之处如何规避等。经过一段时间，这头牛在庖丁面前被解构了，庖丁好像戴上了透视镜，牛身体里所有器官、筋骨、脉络一清二楚。这就像年轻人进入社会历练多年之后，越来越熟悉其中的人情世故、是非关键，也学会了察言观色，规避风险。但这样的人生境界在庄子眼里显然不是最高明的，庖丁的高明之处是他已经练就了一套心法，"以神遇而不以目视，官知止而神欲行"，完全摒弃了感官依赖和技巧。这样的境界就相当于得道的真人了，顺物于自然，明明是游走于缝隙之间，却有如履平地的自如，没有任何障碍与限制。

以上历程中，我想最难的一是要能发现生存的缝隙，二是要能将那个缝隙无限放大。找到生存的缝隙也许可以靠努力办到，经过不断的尝试、碰壁甚至受伤。但要将那个缝隙无限放大，大到无穷，大到可以任意驰骋遨游，就不是借外力可以做到的，唯有把自己的心放到无穷大，将那个彼此对立的自我无限缩小，以至于无。还记得《齐物论》中"吾丧我"的境界吗？我已经消失于你，融于你，彻底变成了你中有我，我中有你，正所谓天人合一。

所以，要将自己的生命保养得如同庖丁手中的那把刀一样，关键是心境的培养，而不是一味地关注外在的形体，

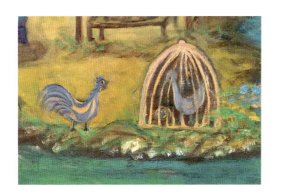

老聃死，秦失吊之，三号而出。弟子曰：「非夫子之友邪？」曰：「然。」「然则吊焉若此，可乎？」曰：「然。始也吾以为其人也，而今非也。向吾入而吊焉，有老者哭之，如哭其子；少者哭之，如哭其母。彼其所以会之，必有不蕲言而言，不蕲哭而哭者，是遁天倍情，忘其所受，古者谓之遁天之刑。适来，夫子时也；适去，夫子顺也。安时而处顺，哀乐不能入也，古者谓是帝之县解。」指穷于为薪，火传也，不知其尽也。

至于如何让不全的形体焕发生命的光彩，庄子在《德充符》一篇中有详细论述。

在这一篇中，关于形与神哪个更重要，庄子讲了一个"笼中野鸡"的故事，野鸡在山野沼泽中，觅食虽然困难，"十步一啄，百步一饮"，但是自由自在；如果被关在笼子里豢养，虽然不愁吃喝，即使精神旺盛，也是不自由的。庄子认为，这样单单保证身体被充分喂养的养生方式对于生命而言并不可取。

在《养生主》的最后，庄子又讲了一个关于死亡的故事，有生就有死，以死来谈生，也许更有意义。

老聃（老子）死了，秦失去吊唁，哭了三声就出来了。老子的弟子说："你不是我们老师的好朋友吗？"秦失说："是。"弟子说："好朋友就这样吊唁吗？"秦失说："是啊，原来我以为他是个了不起的人，现在看来并不是，刚才我进去吊唁，看到有老人在哭，好像哭他们的孩子，看到年轻人在哭，好像在哭他们的父母。这些人聚在这里吊唁，必定有老子不期望他们称赞而称赞的话、不期望他们哭泣而哭泣的人。他们这样做是在逃避自然规律，忘记了生命的本质。你们的老师来到世间，算是应时而生；又离开世间，可以说是顺命而死。如果能安于时机而顺应变化，就

不会被哀乐之情困扰。古人称这样就是解除了倒悬之苦。"就像油脂做成的烛薪烧完了,火种还会继续传下去,无穷无尽。

关于生死,庄子不止讲了这一个故事,《大宗师》和《至乐》中还有我们更为熟悉的故事:"临尸而歌"和"鼓盆而歌"。在这一篇里,庄子首先把老子给写死了,就是直接告诉我们,老子这样的得道高人也摆脱不了生老病死的自然规律。

如果懂得了天命难违,生命有限,能"安时而处顺",面对死亡自然就不必悲痛欲绝。老子的弟子们之所以哭得如此伤心,在秦失看来,是没能接受生命的自然来去,因此才会说"始也吾以为其人也,而今非也",意思是他本以为老子已经和他的弟子们说清了生死的大道,结果进去吊唁时一看,各个哭得如"哭其子"和"哭其母",像死了自己的孩子和父母一般,这样怎么能成为得道的高人呢?

看了这个故事,我们也许会觉得庄子也太不近人情,知道了生死由命,难道就不可以悲伤了吗?人的感情就是有喜怒哀乐啊?

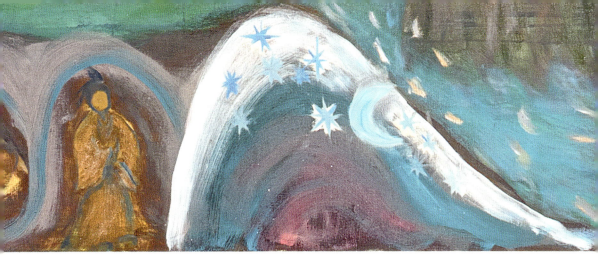

如果我们注意到了"哀乐不能入也"这句话，再联系这一篇《养生主》的养生主旨，就能更为深刻地理解庄子。他非但不是冷酷无情，反而是教我们怎样才能更好地珍视生命，不要因为过于悲痛或过于喜乐而扰乱心神。况且"指穷于为薪，火传也，不知其尽也"，生命的延续如薪火相传，无穷无尽，肉体像烛薪一样燃尽了，但精神之光还将代代相传，永无穷尽。至此，《养生主》通篇结束，也刚好呼应了篇首的"吾生也有涯，而知也无涯"。

最后再谈一下"指穷于为薪，火传也，不知其尽也"这句话，它就是成语"薪火相传"的出处，我想这大概就是生命的意义吧。人只有看透了生死，意识到了生命的局

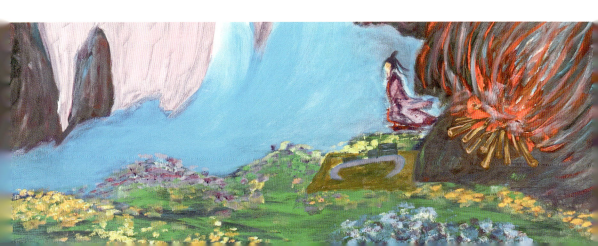

限，才会更懂得养生之道，不把生命浪费在对外物的追逐上，例如无限度地追逐那些无穷无尽的知识，耗费心神。养生的真谛就是在复杂的世界里找到并无限拓宽自己的生存空间，自由地游走于其中。虽然"当生则生，当死则死"这样达观的生死态度不见得人人都能拥有，但至少我们可以减少一些面对生老病死的恐惧。

写到这里，我突然想到，小时候奶奶去世了，我还不懂什么是死，也不知道为什么大人要哭，过了三天我才哇的一声大哭起来，只是因为我知道我再也见不到奶奶了，那种对于失去至亲的恐惧无以排解，我只能无助地痛哭。如果那时，爸妈能这样告诉我，我想我会少一些难过："每个人都要死，人死了不是就没有了，奶奶只是变成了我们看不见的样子，只要我们想她，她就会出现在我们心里。"

最后，我想说，对于死亡最大的尊重是好好地活着，好好地活着就是好好地养生，至于如何才能好好地活着，接下来我们也许能在《人间世》中找到一些答案。

当生则生，当死则死

《养生主》的篇幅相对较短，主要故事也就几个，整个画面的内容几乎没有选择的余地，我只能想尽办法把这几个毫无情节关联的故事融为一体。

第一，画面采用自上而下的构图方式，四个故事也是按原文顺序排布，看似简单罗列，但有内在的关联。比如画面最上方的人离开书桌、望崖感叹状正是表现"吾生也有涯，而知也无涯，以有涯随无涯，殆已"的内容，这是《养生主》开篇的第一句话；人身后的"薪火相传"是《养生主》的最后一句"指穷于为薪，火传也，不知其尽也"的内容，这样就把原文中首尾呼应的内容在同一画面中做了构图上的呼应处理。

第二，重点内容重点描绘。"庖丁解牛"肯定是本篇的主要内容，庄子也是用了最多的笔墨来描写这一段。宰牛本应是一件很血腥和生猛的事情，却在庄子笔下变得极具美感，没有人与牛之间的生死搏斗，而是"合于《桑林》之舞，乃中《经首》之会"。宰牛像是伴着音乐跳舞一样，有了节奏感。不仅如此，庖丁高超的宰牛技术甚至达到了"以神遇而不以目视，官知止而神欲行"的境界，简单来说就是人牛合一，庖丁游刃有余到不需要用眼睛看，用心神就可知道怎样让刀避开所有筋骨，在牛身体里轻松行走。

第三，文字语言转化成绘画语言，应更具美感和想象的空间。在画面里，大牛在阳光下金光闪闪，周围草木青青，山水环绕，这并不

是一个垂死挣扎的场面，而是生命的最后一个极致体验。庖丁没有让大牛在赴死时有一丝痛苦，蝴蝶都可以安然停留在牛鼻和后背上。庖丁好像进入了牛的身体，完全知道大牛身体的每一处构造，不费吹灰之力就让大牛的身躯"謋然已解，如土委地"。

第四，梁惠王惊叹于庖丁的高超技术，手指牛身，似乎在询问庖丁："你是如何做到的呢？"庖丁将他那用了十九年都锋利无比的刀放于身前，谦卑而又小有自得地回答："臣之所好者，道也，进乎技矣。"他追求的是道，已经超过技术了。梁惠王与庖丁两人对谈的画面再次强调庖丁解牛超然物外的精神境界。

第五，接下来是笼中的野鸡和老子之死的故事，为了突出故事核心寓意，我添加了故事形象进行对比。比如笼中的鸡与笼外的野鸡和树枝上那只自由的小鸟之间的对比，野鸡和小鸟似乎在担忧，也似乎在嘲笑笼中那只不愁吃喝却失去自由的鸡。

第六，老子死了，有人在痛不欲生地哭泣，有人却转身离去，究竟该以何种姿态来面对死亡呢？一左一右的太阳和月亮似乎在告诉我们，生死就像太阳落下和月亮升起那样自然，应该"安时而处顺"。

第七，这一幅《养生主》整体的画面色彩是以土黄的大地色为主，

并有青山绿水和花草树木，不再像前两幅作品《逍遥游》和《齐物论》那样采用大面积紫色调来表现虚幻的故事情节，这样的色彩和表现方式也契合了《庄子》的内容描述。

◎ 人间世

螳臂当车,不如待时安命

《人间世》
布面油画
200cm×260cm
2022 年

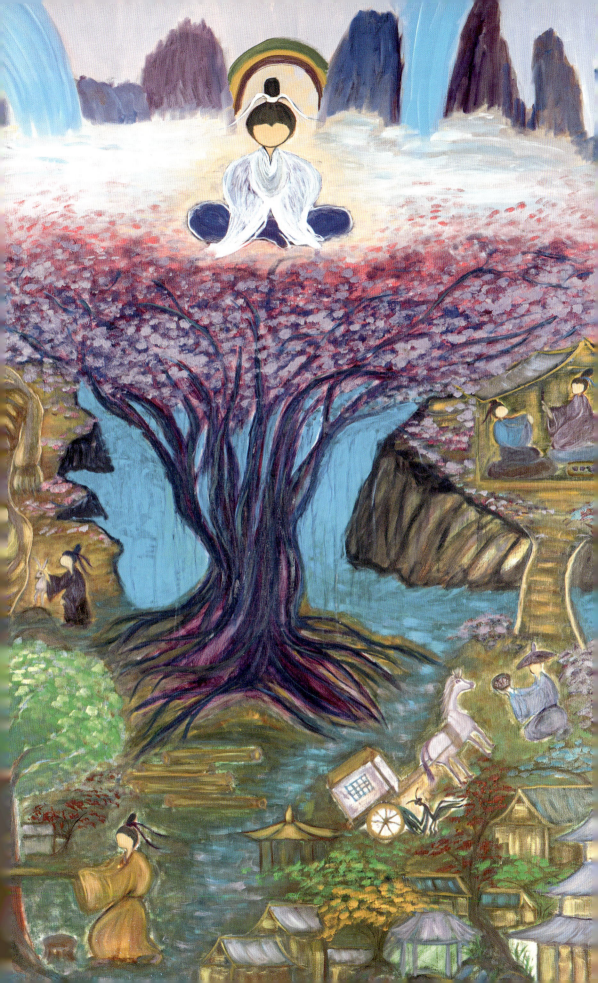

"人间世"也就是"人世间",前面我们已经通过《逍遥游》懂得了一个至高的做人境界——超脱物外,心无所待;解脱之后我们才能懂得《齐物论》中万物齐一、平等的道理;做到齐物之后才能懂得养生的关键——修养心神;那么该如何在人世间修心以养命呢?

我们都知道,人间多患难,大到战争灾难,小到日常生活中的各种生存压力和困扰,无一不在烦扰我们心神的安宁和肉体的健康。如何才能化解人世间的艰难险阻呢?

先来看第一个故事:颜回心斋。

孔子问学生颜回要到哪里去。

颜回说:"听闻卫国国君独断专行,民不聊生,我要去劝诫他。"

孔子说:"你这一去,小命儿就难保了!古往今来,凡有大智慧的人都是先自我修行,把自己的事情做好,才能去拯救别人,拯救天下。名与智都是两把凶器,有些人殉于名,有些人殉于智。你觉得你是为了推行仁义,但是对方认可吗?在暴君面前谆谆教导,就好像用别人的丑行来显示自己的德行。如果卫灵公自己想改变,还用得着你去劝诫吗?就算他允许你去进言,他也会抓住你说话的漏洞驳斥你,最终你只能顺从于他。即使是关龙逢和比

<i>古之至人,先存诸己,而后存诸人,所存于己者未定,何暇至于暴人之所行?且若亦知夫德之所荡,而知之所为出乎哉?德荡乎名,知出乎争。名也者,相轧也;知也者,争之器也。二者凶器,非所以尽行也。</i>

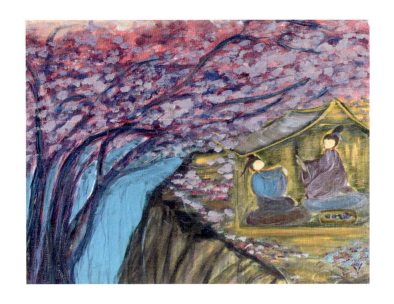

干这样自我修养很高的贤臣,忤逆了国君,最终也是被杀的下场,这就是喜好名声的下场。"

颜回说:"是,老师说得对,我该怎么办呢?"

孔子说:"斋戒清心。"

颜回说:"这个我知道,平常我也是这样做的,因家境贫寒,不喝酒,不吃荤。"

孔子说:"这只是我们祭祀时,外在形式的斋戒,我说的是'心斋'。修心是个循序渐进的过程,要使自己专于一心,不用耳朵听,而是用心体会,慢慢地就会心无杂念。进入更高层次时,用心也听不到了,该用气去感应了,进入混沌之境,神气合一,达到空明的状态。"

▸ 若一志、无听之以耳,而听之以心、无听之以心,而听之以气。听止于耳,心止于符;气也者,虚而待物者也。唯道集虚。虚者,心斋也。

据统计,《庄子》33篇中,共有21篇提及孔子,11篇涉及颜回。这些有关孔子和颜回的故事并非真实存在,而是庄子假托之事,也就是为了论述需要而虚构的故事情节。

故事中,通过孔子和颜回的对话,我们可以看出

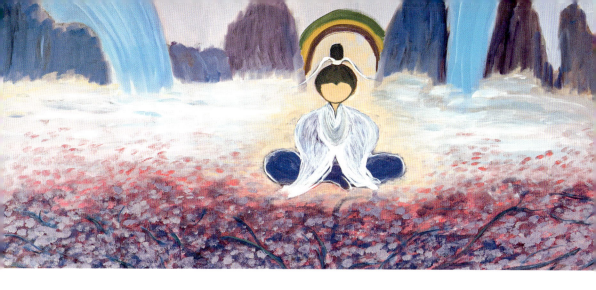

孔子可谓用心良苦，言语缜密，层层递进，向颜回说明事君之难，必须谨言慎行，稍有不慎，就可能有命去、无命回。

孔子先强调了拥有大智慧的人都是先修养自身，有了一定的德行和能力后才去帮助他人，"古之至人，先存诸己，而后存诸人"；接着又论述了名利和智慧都是可能引人陷入险境的凶器，"德荡乎名，知出乎争。名也者，相轧也；知也者，争之器也。二者凶器，非所以尽行也"，即使是关龙逄和比干这样的忠臣也难全身而退；最后说明了最好的保全之法——心斋。

"心斋"是庄子哲学中非常重要的一个概念，通过这个故事，我们可以明确地了解到心斋绝不是吃素、戒酒等外在形式上的斋戒，而是内心摒弃杂念、循序渐进的修心过程。先用耳朵听，然后用心听，再到用气感应，最后达到"虚而待物"的境界。

这一段描述看起来很玄乎，尤其对于没有修行经验，甚至从来没有尝试过让自己静下心来的人，心斋的境界确实很难理解。那么庄子提出这样一个修行方法的目的是什

么？意思是让我们明哲保身、消极避世吗？

庄子不是让我们避世，而是教会我们如何更好地在人世间存活，可以说是以出世之心来做入世之事。世事艰难，不要整日以功名为目的，假借道德、仁义之名，盲目地以身试险。庄子认为圣主无须贤臣提醒，暴君也不会接纳仁义法度。要谨言慎行，虚怀若谷，以空明之心来面对世间险阻。

第二个故事是颜阖去做太子傅。

颜阖即将去做太子傅，要整日面对一个天性刻薄的太子，他左右为难：如果顺着太子胡作非为，则对不起国家；如果对其进行劝诫，又恐遭杀身之祸，因此特去请教高人蘧伯玉。

蘧伯玉告诫颜阖，一定要谨慎，要先端正自己，外圆而内方，慢慢引导太子，不要试图一下子彻底改变他。

接着蘧伯玉给颜阖说了几个故事。

第一，螳臂当车。他说："你不知道螳螂吗？看到车子轧过来，愤怒地举起臂膀，以为能凭借自己的能力把车子挡住，其实是自不量力，危险至极啊！你

> 汝不知夫螳螂乎？怒其臂以当车辙，不知其不胜任也，是其才之美者也。戒之，慎之！积伐而美者以犯之，几矣！

一定要'戒之，慎之'啊。"

第二，**养虎的人**。蘧伯玉接着说："你看饲养老虎的人也是有技巧的，一定不能喂给老虎整只活物，避免老虎在撕扯活物时激起扑杀的兽性。"

第三，**爱马的人**。"有一个特别爱马的人，对马的呵护无微不至，每天用箩筐和大贝壳去接马的屎尿，当有蚊虻叮咬马的时候，如果爱马之人拍打得不及时，马就会咬断勒口，毁坏笼头，挣碎胸络。爱马之人的本意在于爱马，而结果适得其反，这可以不谨慎吗？"

以上故事都有对应的俗语，如，"伴君如伴虎""马屁拍到了马腿上""螳臂当车，自不量力"。其中的道理我们都懂，却不知源头是庄子的哲思，它不知不觉影响了我们几千年。

回过头细读这些故事，我们不难发现，蘧伯玉从头至尾都没有告诉颜阖如何劝诫太子，成为一个优秀的老师，而是反复告诉他一定要谨慎自保，不要把自己看得过高，不要盲目地去刺激太子，也不要盲目地去讨好太子。总之，重点不在于教的结果，而在于如何保全自身。

▶ 汝不知夫养虎者乎？不敢以生物与之，为其杀之之怒也；不敢以全物与之，为其决之之怒也。时其饥饱，达其怒心。虎之与人异类而媚养己者，顺也；故其杀者，逆也。

▶ 夫爱马者，以筐盛矢，以蜄盛溺。适有蚊虻仆缘，而拊之不时，则缺衔、毁首、碎胸。意有所至，而爱有所亡，可不慎邪！

庄子发表这样明哲保身的言论，也难怪鲁迅先生反对年轻人去读《庄子》。当然也有比鲁迅更早就开始批判庄子的儒家学派，面对难以取舍的困境，孔子说要"杀身成仁"，对孟子来说，根本不必纠结，"舍生而取义"是必须做的。

但是孔子也说过另一句名言："邦有道，危言危行；邦无道，危行言孙。"（《论语·宪问》）如果国家有道，言行都要正直；如果国家无道，行为也要正直，但说话就要小心谨慎了。

由此可见，对于具体问题具体分析这个大前提，儒道两家是相同的。假如太子仁义，那么颜阖根本不需要纠结，认真备课、教课就是了。困境的起源是"有人于此，其德天杀"，有这么一个人，天性刻薄，我该怎么办？车轮已经碾轧过来了，下一刻就危在旦夕了，此时该勇敢地举起微弱的小臂膀，还是遵从人的自然本性，逃开避祸呢？

这的确是两种人生选择。对于庄子而言，名与利都是套在人身上的枷锁，是社会赋予的道德标准，而非自然人性，他的一贯主张是"至人无己，神人无功，圣人无名"。尤其是身处一个乱世时，更要有能力"安时而处顺"。

我个人认为，整部《庄子》中，相较于"坐忘""心

斋""齐一"这些玄而又玄的概念，《人间世》这一篇最具有现实指导意义。当个人力量如蝼蚁、螳螂般，面对庞大而复杂的社会以及可能遭遇的强权，应对的方法就是"知其不可奈何而安之若命"。

如果有人非要问一句："难道因为自身的渺小就应该放弃挣扎，任人碾压吗？"我想，如果有这样的惯性思维，《庄子》不读也罢，毕竟活在物性的世界里，要完全遁于精神世界，得到真逍遥是非常难的。就像熊逸在《逍遥游：当〈庄子〉遭遇现实》一书里提出的假设：如果上帝给你一个二选一的机会，要么获得高官厚禄，有享用不尽的财富和一手遮天的权势，要么在物质生活上维持现状，但心灵获得庄子式的逍遥，你会选哪一个？

第三个故事是无用之用。

有个名叫石的木匠在去往齐国的路上看见一棵作为社树的参天大栎树，树荫可以给几千头牛遮阴，树干有一百多围粗，去观看这棵大树的人络绎不绝，可是木匠却视而不见，继续往前走。弟子不解，问木匠："这么好的木材，师傅为什么都不看一眼呢？"

木匠说："那是无用的散木，恐怕做船船会沉，做棺

匠石之齐，至于曲辕，见栎社树。其大蔽数千牛，絜之百围，其高临山十仞而后有枝，其可以为舟者旁十数。观者如市，匠伯不顾，遂行不辍。弟子厌观之，走及匠石，曰："自吾执斧斤以随夫子，未尝见材如此其美也。先生不肯视，行不辍，何邪？"曰："已矣，勿言之矣！散木也，以为舟则沉，以为棺椁则速腐，以为器则速毁，以为门户则液樠，以为柱则蠹，是不材之木也。无所可用，故能若是之寿。"匠石归，栎社见梦曰："女将恶乎比予哉？若将比予于文木邪？夫柤梨橘柚果蓏之属，实熟则剥，剥则辱。大枝折，小枝泄。此以其能苦其生者也。故不终其天年而中道夭，自掊击于世俗者也。物莫不若是。且予求无所可用久矣，几死，乃今得之，为予大用。使予也而有用，且得有此大也邪？且也，若与予也皆物也，奈何哉其相物也？而几死之散人，又恶知散木！"匠石觉而诊其梦。弟子曰："趣取无用，则为社何邪？"曰："密！若无言！彼亦直寄焉，以为不知己者诟厉也，不为社者，且几有翦乎！且也，彼其所保与众异，而以义喻之，不亦远乎？"

木会腐烂，做门窗会流汁，做柱子会生虫。"

木匠回家后，夜里竟然梦见这棵大栎树和他说话："你是拿那些可用之木和我相提并论吗？那些果树，一旦果实成熟，果实就被打落，同时枝干也遭到摧残，活不到自然的寿命就夭折，这就是有用的牵累啊。而我追求无用的境界已经很久了，所以才能延年益寿，活到这么大。何况，你我都是万物之一，你凭什么说我呢？你这个将死的散人，又怎会懂我的无用之用呢？"

木匠醒来后，就把梦讲给弟子听，弟子说："它既然追求无用，为什么还要做供人瞻仰的社树呢？"

木匠就训斥弟子："你别说了，它如果不做社树，不就很容易被人砍伐了吗？它的以无用而全身之道与众不同，不能以常理来评判啊！"

庄子讲完这个故事之后，紧随其后又讲了一个类似的故事，有异曲同工之妙。

南伯子綦到商丘游玩，看到一棵巨树，可以供千辆马车乘凉，但是细看这棵大树的枝条，弯弯曲曲，根本做不了房梁和立柱，而且舔一下树叶，嘴就会溃烂，闻一下气味，就会让人三天大醉不醒。南伯子綦说："这果真是棵

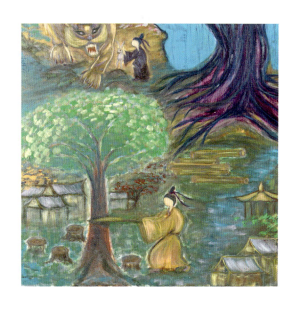

不成材的大树,所以才能长到这么大。唉,神人也是这样显示自己的不材呢!"

庄子对于"不材之木"的描绘,不仅出现在这一篇《人间世》,在第一篇《逍遥游》的结尾处,庄子也曾借惠子之口描绘过一棵"无用"的樗树,在后面的《山木》篇再次提及一棵"不材之木"。庄子反复举例,只为强调一个道理:人们只知道有用之用,而不知道无用之用,有时无用方为大用。

树因为"不材"得以存活,被称为"散木",人呢?

庄子讲了一个"散人"的典范——支离疏。

说这个叫支离疏的人,背驼得非常厉害,脸都垂到肚脐眼的位置了,肩膀比头顶还高,可以说奇丑无比。就是这样的一个人,却活得很自在,平时帮人缝衣洗衣,簸糠筛米,也能有尊严地活着,更重要的是,每次征兵打仗时,因为身体残疾,他都不必参军,国家救济贫病时,他还能领到一些抚恤金来生活。

这样一个人,即使活得再自由洒脱,我想也不会被我们现代人所羡慕。但回到庄子的时代,在战乱不断、

> 南伯子綦游乎商之丘,见大木焉有异,结驷千乘,隐将芘其所藾。子綦曰:"此何木也哉!此必有异材夫!"仰而视其细枝,则拳曲而不可以为栋梁;俯而视其大根,则轴解而不可以为棺椁;咶其叶,则口烂而为伤;嗅之,则使人狂酲三日而不已。子綦曰:"此果不材之木也,以至于此其大也。嗟乎,神人以此不材。"

《德充符》局部
布面油画
200cm×270cm
2022 年

苛政猛于虎、民不聊生的历史背景下，形残之人反而活了下来，不必被外在的苛政、束缚所累，我想这并不是庄子对于无用之用的褒赞，而是对所处时代的反讽。在处处充满陷阱的人世间，人也好，树也好，活下来，才是第一要义。

对于要去劝诫暴君的颜回和要给天性刻薄的太子当太子傅的颜阖，庄子给他们的建议都不是如何做好这些事，而是在不得已要做这些事时，如何自保。不要试图螳臂当车，不要明知山有虎，偏向虎山行，不要马屁拍在了马腿上，要向"不材之木"学习，做个"散人"也是不错的，可以活得更久、更自由。

这样一篇明哲保身的言论，遭到"呐喊"的鲁迅先生的抵制，被"舍生而取义"的儒家所不齿也很正常。但是，庄子根本就不关心这些，他关注的始终是人作为个体和自然人应该享有的生存空间，而不提倡人去接受那些社会强加给人的胁迫和诱导。在庄子看来，功名利禄这些外物不值得舍身追求，它们是对人的束缚和威胁。

支离疏者，颐隐于脐，肩高于顶，会撮指天，五管在上，两髀为胁。挫针治繲，足以糊口；鼓筴播精，足以食十人。上征武士，则支离攘臂而游于其间；上有大役，则支离以有常疾不受功；与病者粟，则受三钟与十束薪。夫支离其形者，犹足以养其身，终其天年，又况支离其德者乎！

但是，这样一个人世间的生存法则我们又改变不了，那该如何改善我们的境况？庄子的方式是"知其不可奈何而安之若命"，努力做到"乘物以游心"。归根结底，《庄子》是一本关于心灵自由的书，如果有人想从中找到在物质世界里如何做个成功者的方法，那么他一定会大大失望。

在人间世中洞见生命的本质

画面的中心是一棵外表奇怪的粉紫色大树,大到树梢高达山顶,树身数丈以上才分生树枝,这棵树之所以能长到"高临山十仞而后有枝",是因为它是一棵"不材之木","无所可用"。而左下角的那棵树干笔直的有用之材,却正在遭人砍伐。这两棵树在画面中形成了鲜明的对比。

坐在树上的颜回似乎正在修行"心斋",也好像在"坐驰",他已经完全明白了"唯道集虚""虚室生白",背后的光环已然升起。

树下的画面则显示了险象环生的世间百态:

养虎人用一只活的兔子投喂老虎,已深陷险境而不自知;

养马人以半跪姿势照顾他的爱马,似乎并没有得到回报;

小螳螂举起了臂膀,想要阻挡马上就要碾过它的马车;

颜回在与仲尼的对谈中,充满豪情壮志地指点江山,却被孔子直接批评。

整幅作品的构图既提出了问题(画面的下半部分)——世间如此

多难，我们该怎么办？同时也给出了答案（画面的上半部分）——以出世之心来入世，虚而待物，安之若命。

《德充符》
布面油画
200cm×270cm
2022 年

◎ 德充符

兀者王骀，形缺神全

《德充符》是《庄子·内篇》的第五篇，在前一篇的《人间世》中，庄子向我们描述了人世间的种种险境，关于人如何与外境共处，他提出了"无用乃为大用"的辩证思想。在这一篇，庄子转而向内，通过讲述几个形体残缺之人的故事，阐释人如何完善内在之德的修养，也可以理解为如何让自己的内心更为强大。

在讲述这几个故事之前，先介绍一下庄子所处的时代背景，前文中也有所提及，这是我们阅读《庄子》、理解庄子哲思的重要前提。

庄子所处时代是战国时期，整个社会从春秋时期起纷争不断，民不聊生，正所谓"春秋无义战"。到了战国，依然是群雄争霸的乱世，统治阶级凶残暴虐，人有一点忤逆或过失，就可能被处以砍脚、挖眼、断臂等极刑，因而出现很多身有残疾、形体不全的人。

《德充符》里的第一个故事就是关于一个被砍脚的人。

鲁国有一个被砍脚的人（至于为什么被砍脚，原文没有交代），叫王骀，虽然身体残疾，但是跟随他学习的人很多，甚至数量与孔子的弟子差不多。

常季（孔子的弟子）请教孔子："老师，王骀虽然断了脚，但名声很大，很多人都喜欢追随他学习。而且，他

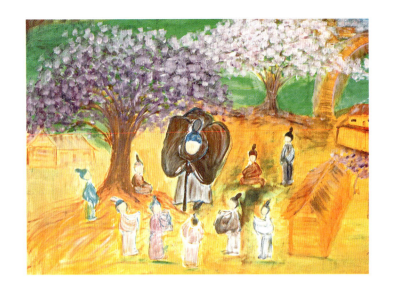

从不给学生上课,也发表不议论,但这些学生一旦入门之后,都会感到非常充实,好像什么都懂了。"

孔子说:"他是真正的圣人,是得道之人。人生最大的问题不过生死,而他已经可以不被生死这样的变化所影响,即使天崩地裂,他也不会跟着坠落,心性不随外物而转变,始终保持自己的本性。"

常季说:"我懂了,他得到了真正的常心,万物与他都不相干了,也不会动摇他的心了。"

孔子接着说:"一个人不能在流动的水面照见自己的身影,而是要在静止的水面照见自己的身影。只有达到止的境界,才能停止一切动相。树木受命于地,只有松柏能四季常青;人受命于天,只有尧舜能自正。一个人只有自正,才能够正人。如果能够保全自己的本性不变,就能无所畏惧。真正的勇士,即使一个人也可以大胆闯入千军万马的敌营。追求名利的人尚且如此,何况是真正得道的人,更加不会受身体耳目的限制,内心怎会随生死变化呢?他也根本不会把外物当一回事!"

仲尼曰:『人莫鉴于流水而鉴于止水,唯止能止众止。受命于地,唯松柏独也正,在冬夏青青;受命于天,唯尧、舜独也正,在万物之首。幸能正生,以正众生。夫保始之征,不惧之实,勇士一人,雄入于九军。将求名而能自要者而犹若是,而况官天地、府万物、直寓六骸、象耳目、一知之所知而心未尝死者乎!彼且择日而登假,人则从是也。彼且何肯以物为事乎!』

申徒嘉，兀者也，而与郑子产同师于伯昏无人。子产谓申徒嘉曰：「我先出则子止，子先出则我止。」其明日，又与合堂同席而坐。子产谓申徒嘉曰：「我先出则子止，子先出则我止。今我将出，子可以止乎？其未邪？且子见执政而不违，子齐执政乎？」申徒嘉曰：「先生之门，固有执政焉如此哉？子而说子之执政而后人者也。闻之曰：『鉴明则尘垢不止，止则不明也。久与贤人处则无过。』今子之所取大者，先生也，而犹出言若是，不亦过乎！」子曰：「子既若是矣，犹与尧争善。计子之德，不足以自反邪？」申徒嘉曰：「自状其过，以不当亡者众；不状其过，以不当存者寡。知不可奈何而安之若命，唯有德者能之。游于羿之彀中。中央者，中地也；然而不中者，命也。人以其全足笑吾不全足者多矣，我怫然而怒，而适先生之所，则废然而反。不知先生之洗我以善邪，吾之自寤邪？吾与夫子游十九年矣，而未尝知吾兀者也。今子与我游于形骸之内，而子索我于形骸之外，不亦过乎！」子产蹴然改容更貌曰：「子无乃称！」

第二个故事是申徒嘉使子产羞愧。

申徒嘉也是一个被砍脚的人，他与郑国执政大臣子产一起在伯昏无人门下学习。子产因为得意于自己的执政地位，看不起申徒嘉，从不与他同出同进，甚至直言让申徒嘉回避自己。

申徒嘉说："镜子如果明亮，就没有尘埃；如果有尘垢落在上面，镜子也就不亮了。拜师学习就是擦掉镜子上灰尘的过程，而你说出这样的话，岂不是学错了。"

子产无言以对，就开始进行人身攻击，说："你这样的一个残疾之人，还想与尧争善心德行吗？"

申徒嘉说道："有很多人受了刑罚之后为自己申辩，说受到了不公平的待遇；但只有很少的人在受了刑罚之后不辩解，因为他知道，当事情无可奈何之时，就安于境遇，把它当作命运安排吧。只有德行充沛的人才能做到这样。人来到这个世界上，就像来到善射的羿的射程范围内一样，越是在中央的位置越容易被射中，没有被射中的就是命。"

申徒嘉继续说："以前我也会因为别人嘲笑我双脚不全而愤怒不已，自从我来到老师这里，我的怒气就渐渐消

> 鲁有兀者叔山无趾，踵见仲尼。仲尼曰："子不谨，前既犯患若是矣，虽今来，何及矣！"无趾曰："吾唯不知务而轻用吾身，吾是以亡足。今吾来也，犹有尊足者存，吾是以务全之也。夫天无不覆，地无不载，吾以夫子为天地，安知夫子之犹若是也！"孔子曰："丘则陋矣！夫子胡不入乎？请讲以所闻。"无趾出。孔子曰："弟子勉之！夫无趾，兀者也，犹务学以复补前行之恶，而况全德之人乎！"无趾语老聃曰："孔丘之于至人，其未邪？彼何宾宾以学子为？彼且蕲以諔诡幻怪之名闻，不知至人之以是为己桎梏邪？"老聃曰："胡不直使彼以死生为一条，以可不可为一贯者，解其桎梏，其可乎？"无趾曰："天刑之，安可解！"

散了，知道我为什么会改变吗？因为我追随老师十九年了，他从不知我是断了脚的人。你与我同是学习内在修养的人，却以外貌形体来批评我，太过分了啊。"

子产听了，羞愧不已："请不要再说了。"

第三个故事是孔子见叔山无趾感到无地自容。

鲁国有一个断了脚趾的人，叫叔山无趾，他去请见孔子。孔子说："你以前不谨慎，遭到这样的刑罚，现在来找我，怎么来得及补救啊？"

叔山无趾说："我当时确实是因为不明事理，鲁莽草率，导致自己失去了脚趾，今天我来这里，是因为还有比脚趾更可贵的事情，我想努力保全它。天地负载、包容了一切，我把先生看成天地，却不知先生竟然如此拘于形骸之见！"

孔子说："是我浅薄了，请进吧。"

叔山无趾转身离去。孔子对弟子说："弟子们要努力啊，叔山无趾是个断了脚趾的人，还要努力学习来弥补之前的过失，何况你们这些身体健全的人。"

叔山无趾回来见了老子，对他讲："孔子还没有达到至人的境界吧？他总来向你请教，是因为期望得到那些虚

妄的名声能被传扬吧?他难道不知道道德修养至高无上的人把名声看作束缚自己的枷锁吗?"

老子说:"你为什么不直接告诉他,死生是一体的,是非是齐一的,帮他解除这些桎梏呢?"

叔山无趾说:"这是上天加给他的桎梏,怎么能解开呢?"

以上三个关于形缺之人的故事,看似雷同,如果认真阅读,就会发现,这些故事其实是有内在逻辑的。我们可以先尝试回答这几个问题。

一个人的魅力究竟来自哪里?

如果遭遇困境,应该接纳还是哭诉?

如果是接纳,然后该怎么办?

以上问题的答案就藏在这三个故事里。

兀者王骀,一个被砍了脚的残疾人,有无数追随者,据说人数已经赶上了孔子的门生,这样巨大的个人魅力来自哪里呢?他既没钱,又没权,还不说教,但那些追随者只要围绕在他身边,就感觉内心充实,"虚而往,实而归",空虚而去,充盈而归。

这段描述让我想起多年前,一位友人带我去拜见一位寺庙的住持。记得正值春夏之时,在住持非常小的起居室外的一棵大树下,住持给我们泡茶,没有和我们说任何佛法,两三个小时里也几乎没怎么说话,只是静静地烧水、泡茶,对于我们请教的问题,他也只是寥寥几句。奇怪的是,我们三个人坐在那里,不说话,只是品茶,竟然没有一丝尴尬,而是感到非常舒服,不知不觉到了中午,住持问我们要不要留下吃一碗素面,我们才意识到,已经叨扰了一上午,该离开了。

那个上午让我至今难忘,当时请教的问题一个都不记得,留下最为深刻的感受是平静而充盈。其实在日常生活中,我们也能碰到这样的人,他们其貌不扬,但你在他们身边就能感觉心安、自在,你不知不觉就想靠近、亲近他们。他们的身上似乎有一种能量,但你又说不清这股能量究竟是什么。

通过"兀者王骀"这个故事,庄子借孔子之口把这种无形的吸引力或者说是个人魅力讲清楚了:"人莫鉴于流水而鉴于止水,唯止能止众止。受命于地,唯松柏独也正,在冬夏青青;受命于天,唯尧、舜独也正,在万物之首。幸能正生,以正众生。"

树能常青,人能成为楷模,都是因为能自止、自正。

就像水面静止了，才能照见他人。能端正自己的品行，就会形成无言之教。

所以说，一个人真正的魅力不在于外表是否健全，而在于内心是否具有端正的德性，不受外界的变化影响。当然，要具有这种德性也是需要自我修养的，人活在世上，难免会碰到各种困境，甚至是不公正的待遇，这时，我们还能做到心如止水吗？

庄子在第二个故事里，通过申徒嘉反驳对他进行嘲讽和人身攻击的子产，告诉我们，面对无可奈何之事，与其抱怨、哭诉、愤怒，不如"安之若命"，接纳这个已经成为事实的状况，然后努力提升自己的内在修养。申徒嘉也是经历了一开始"怫然而怒"的阶段，通过跟随得道高人学习，才慢慢"忘形"，归于内心的安宁和强大。

只有接纳了自己的不完美，接纳了人生不如意十有八九这样的现实，才有可能摆脱形缺的苦恼，无限拓展自己的精神领域。

第三个故事里的叔山无趾显然已经接纳甚至根本不在意自己的形缺了，才去拜见并求教于孔子。然而遗憾的是，孔子居然质疑他："子不谨，前既犯患若是矣。虽今来，何及矣！"

叔山无趾说:"吾唯不知务而轻用吾身,吾是以亡足。今吾来也,犹有尊足者存,吾是以务全之也。夫天无不覆,地无不载,吾以夫子为天地,安知夫子之犹若是也!"指出孔子没有天地般包容的雅量,而只看重双足是否俱全,而非精神上的齐全。

从这句话中能看出叔山无趾已经是得道之人了,他追求的不再是"形全",而是"神全"。

至此,我们已经可以回答第三个问题:接纳之后不是无所作为,身体的残疾不可怕,可怕的是精神上的残疾!叔山无趾能够让孔子羞愧,并称赞他为"全德之人",正因为他对"神全"的追求。

庄子看似罗列了三个近似的形缺之人的故事,实则论述层层递进。首先,一个人真正的魅力不在于形全,而在于内在精神的充沛;其次,人就像是活在命运的弓箭射程内一样,遭遇危险困境是难以避免的,真正的有德之人要懂得安之若命;最后,要成为一个能够影响他人的至人,首先要端正自己,不断追求"德全",而非纠结于"形全"。

鲁哀公问于仲尼曰：'卫有恶人焉，曰哀骀它。丈夫与之处者，思而不能去也；妇人见之，请于父母曰"与为人妻，宁为夫子妾"者，十数而未止也。未尝有闻其唱者也，常和人而已矣。无君人之位以济乎人之死，无聚禄以望人之腹，又以恶骇天下。和而不唱，知不出乎四域，且而雌雄合乎前，是必有异乎人者也。寡人召而观之，果以恶骇天下。与寡人处，不至以月数，而寡人有意乎其为人也；不至乎期年，而寡人信之。国无宰，寡人传国焉。闷然而后应，泛然而若辞。寡人丑乎，卒授之国。无几何也，去寡人而行，寡人恤焉若有亡也，若无与乐是国也。是何人者也？'

仲尼曰：'丘也尝使于楚矣，适见独子食于其死母者，少焉眴若，皆弃之而走。不见己焉尔，不得类焉尔。所爱其母者，非爱其形也，爱使其形者也。战而死者，其人之葬也不以翣资；刖者之屦，无为爱之；皆无其本矣。为天子之诸御，不爪翦，不穿耳；取妻者止于外，不得复使。形全犹足以为尔，而况全德之人乎！今哀骀它未言而信，无功而亲，使人授己国，唯恐其不受也，是必才全而德不形者也。'

第四个故事是孔子称颂哀骀它。

鲁哀公问孔子："听说卫国有个相貌非常丑陋的人，叫哀骀它，男人与他相处，常常不舍得离去；女人见了他，央求父母说，'就算做别人的妻，也不如做他的妾'。我就奇怪了，他既没有像我这样居于统治地位拯救百姓，也没有万贯家财供养他人，而且还奇丑无比，更没有什么特殊的才智和言论，怎么就让接触过他的人都愿意亲近他呢？"

孔子说："我曾经在出使楚国时，看到一群小猪在吮吸刚刚死去的母猪的奶，不一会儿，又见它们惊恐地跑开了，因为它们知道自己的母亲已经死了。小猪爱母亲，不是爱她的形体，而是爱使她形体活动的精神。就像失去了脚的人，没有必要再去爱惜穿过的鞋子。现在，哀骀它能

够不说话就让人信任，不立功也能让人想亲近，一定是一个才全而德不外露的人。"

鲁哀公接着问："什么是'才全'呢？"

孔子说："死生、存亡、穷达、贫富、贤与不肖、毁誉、饥渴、寒暑，这些都是事物的变化、命运的变迁，就像白天和黑夜在我们面前交替出现，而我们凭智力却无法知道其缘由起始。因此这些事物都不足以扰乱我们的内心，要让心灵平和愉悦，就要让内心跟随自然的变化，与万物相接，这就叫'才全'。"

鲁哀公又问："那什么是'德不形'呢？"

孔子说："平，是水静止时的状态，可以作为测量标准，内在持守而不因外在变化而动荡。德就是内在的修养，道德高尚且不外露的人，外物自然会亲近而不离开他。"

这个故事可以说是对前面三个故事做了高度总结。一个人要真正做到内心强大，充满无限的个人魅力，关键不在其外表如何，最主要的是"才全"而"德不形"。无论外界如何变化，包括自己形体上的变化，都不会影响、扰乱自己内在的平和。佛家有一个词叫"如如不动"，说的也是这个意思。这种平静的极致状态就像静止的水面，"内保之而外不荡也"。

接下来，庄子又讲了两个奇丑的畸人，一位跛脚、驼背、无唇，一位脖子上长了硕大的瘤子，但是卫灵公和齐桓公很喜欢他们。相处一段时间之后，卫灵公和齐桓公竟然在看正常人的时候，觉得他们脖子太细长。庄子认为，这是因为"德有所长而形有所忘"，他们的人格魅力实在太强大，以至于人们已经忘记了他们形体上的丑陋。

庄子讲的这些形体有缺陷或长相丑陋的人，看似夸张，但距离我们并不遥远。生活中我们可能会遇到一些乍眼一看就是帅哥美女的人，相处下来却言之无味，毫无内涵；也可能会遇到有一些其貌不扬的人，却越相处越让人喜欢，总是想靠近他们，和他们成为朋友。

当然，我并不是主张不修边幅，邋里邋遢，毕竟我们已经生活在比战国更文明的时代。现在随着年龄的增长，我也越来越意识到，无论社会如何变迁，仅靠外表取胜都不是长久之计，容颜会老，躯体会弱，审美标准会变化，唯一能够保持恒定的是一颗如如不动的内心，不受任何外物的影响和左右。尤其在面对困境时，我们更需要有一颗强大的内心。

庄子在《德充符》这一篇的最后，通过与老友惠子的对话，特别强调了"情"对人的影响。

惠子谓庄子曰:"人故无情乎?"

庄子曰:"然。"

惠子曰:"人而无情,何以谓之人?"

庄子曰:"道与之貌,天与之形,恶得不谓之人?"

惠子曰:"既谓之人,恶得无情?"

庄子曰:"是非,吾所谓情也。吾所谓无情者,言人之不以好恶内伤其身,常因自然而不益生也。"

惠子曰:"不益生,何以有其身?"

庄子曰:"道与之貌,天与之形,无以好恶内伤其身。今子外乎子之神,劳乎子之精,倚树而吟,据槁梧而瞑。天选子之形,子以坚白鸣。"

惠子问庄子:"人原本是无情的吗?"

庄子说:"是的。"

惠子问:"人如果无情,还是人吗?"

庄子答:"道赋予人容貌,天赋予人形体,怎么就不是人了?"

惠子说:"既然是人,怎能无情?"

庄子答:"你说的无情与我说的无情不同,我说的无情是指人不要因为自己的好恶之情伤害自己的天性,要随顺自然,而不要人为地去增益生命。"

惠子说:"不这么做又怎么保有自己的身体?"

庄子答:"道赋予人容貌,天赋予人形体,不要让自己的好恶之情伤害到自己。看看你现在,正在外露你的心神,消耗你的精力,倚着树在那里高谈阔论,靠着干枯的梧桐树闭目休息,自然赋予你形体,你却天天诡辩,还自鸣得意。"

如果用两个词来概括《德充符》的核心思想,一个是前面故事中的主旨——"忘形",另一个就是这段对话的

核心——"忘情"。

这段话的论述很清楚,"忘情"不是"无情",而是要"有情无累",人的自然情感是无法磨灭的,但不要再生妄念。什么是妄念?妄念就是个人的好恶。这一点与《齐物论》的观点非常契合,用佛家的话说,就是不要有分别心,一切都是自然,美丑、善恶、是非不过都是人的观念使然。老子说"天地不仁,以万物为刍狗",对于天地而言,也就是道而言,万物都是一样的"刍狗"——草扎的狗。老庄对人们的告诫可以用一句话来概括:"天下本无事,庸人自扰之。"

对于名家学派的代表人物——惠子,庄子一向是骂人不留情面:"你天天绞尽脑汁地想些没用的,想完了,还要出去找人高谈阔论,这都是在耗费你的精气神,浪费你的生命啊!"

最后,总结一下《德充符》。庄子在本篇探讨的是形体与精神、肉体与灵魂之间的关系。开篇讲了几位形体残缺,但内心有道的人的故事,告诉我们"德全"比"形全"更重要,一个人真正的魅力在于其内在修养良好,而非外貌之美。然后强调,遭遇现实困境时,不应消极接受,无所作为,而是要不断升华自己的内在精神,做到"才全而

德不形",要学会"忘情",不要因为自己的好恶增加妄念,浪费自己的精气神。

真正道德的充沛、强大,是能顺遂自然,心境平和,不受任何外物影响,包括"形"与"情",这就是庄子所说的"德充符"。

"形缺"中的"德全"

《德充符》的画面中最吸引人眼球的应该就是那个弯腰驼背、只有一只脚的巨人,这样一个形缺之人却得到了众人的顶礼膜拜和追随。他就是庄子笔下众多神全而形不全的人的代表。

在画面右边,小猪纷纷逃离已经死亡的母猪,与左边众人聚拢的画面形成对比。精神与形体孰轻孰重?相信观者也能从画面的对比中领悟庄子的思想。

水中打坐的奇人和驾鹤的仙人都是庄子所描绘的真人,也是对下一篇《大宗师》的过渡。《庄子》原文中是这样描绘真人的:"登高不栗,入水不濡,入火不热。"意思就是真人登高不恐惧,入水不觉得沾湿,入火不感到炙热。

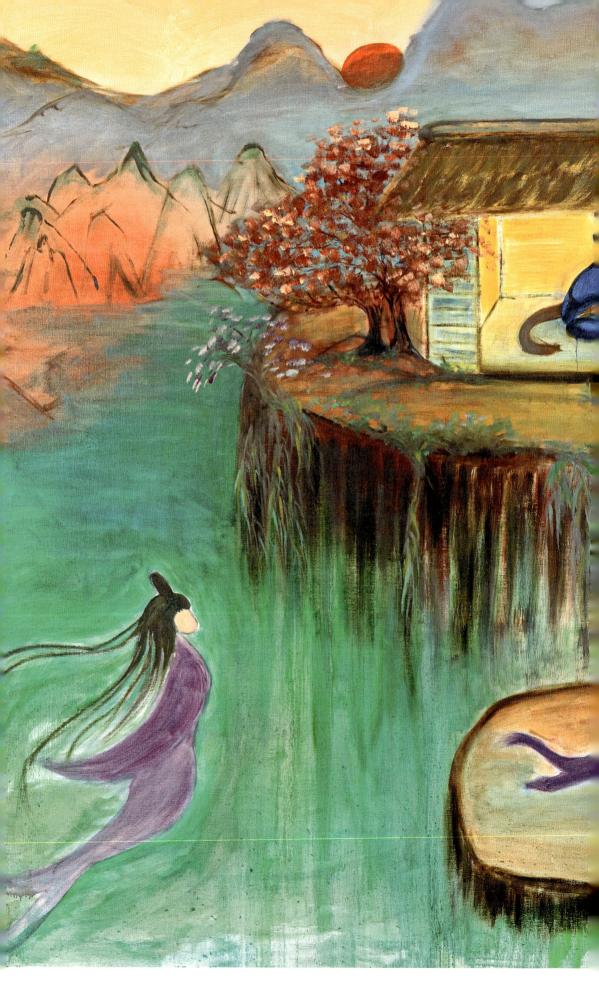

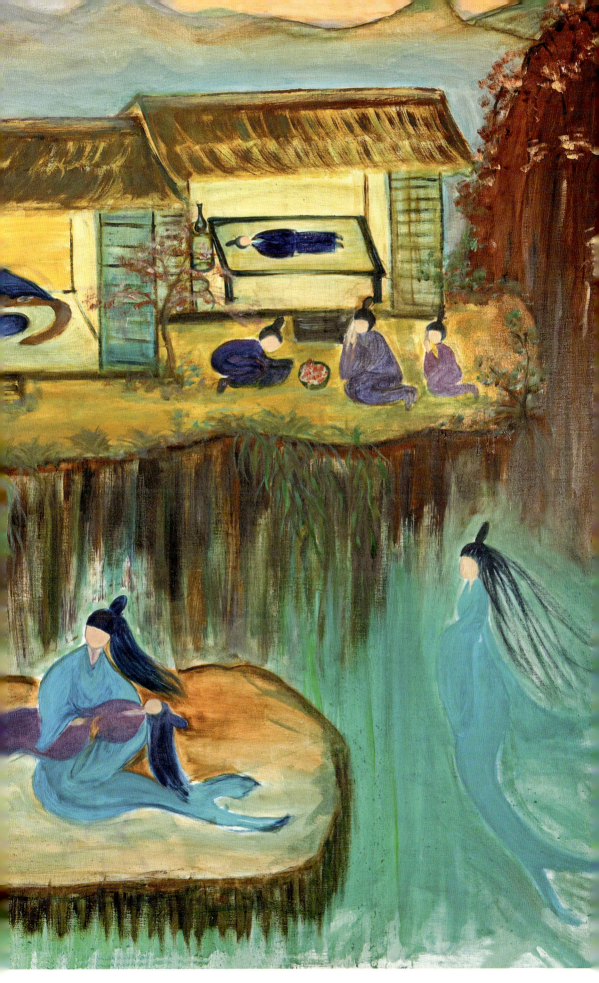

《大宗师》
布面油画
200cm×270cm
2022 年

◎ 大宗师

相濡以沫，不如相忘于江湖

《大宗师》是《庄子·内篇》中的第六篇。前面已经说过,《庄子·内篇》从第一篇到第七篇是连贯的,并有严谨的内在逻辑。每一篇的标题都是以三个字命名,而且这三个字就是对每一篇内容的概括。

上一篇《德充符》的标题意思是至德者的表现,庄子通过对多个"形缺而德全"之人的描述,向我们展现了拥有至德之人无论面对何种境遇都能有"忘形"和"忘情"的精神修为。

这一篇《大宗师》标题的意思是令人崇拜和敬仰的老师。什么样的人才能称为大宗师?对于庄子而言,唯有得道者,也就是《逍遥游》中提到的"至人""神人"和"圣人"。在本篇中,庄子又称之为"真人"。"真人"这个称呼我们并不陌生,道教中大师级的人物都被尊称为真人,如张三丰被称为张真人。

何为真人?真人的境界究竟有多高?

庄子开篇用了几大段文字来描绘真人,文字精练工整,很多语句成为后人频繁引用的名言佳句,甚至成为道家修身之标准。对真人的论述有如下几点。

古代的真人,不违逆弱寡,不炫耀成功,不图谋事情。像这样的人,错过时机而不后悔,正当时机也不自得。像这样的人,登高不害怕,入水不觉得湿,入火不觉得炙热,因为他的认知达到了道的境界。

▶ 古之真人,不逆寡,不雄成,不谟士。若然者,过而弗悔,当而不自得也。若然者,登高不栗,入水不濡,入火不热。是知之能登假于道者也若此。

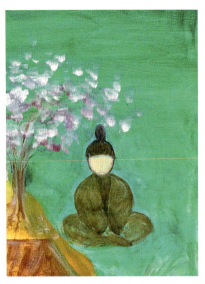
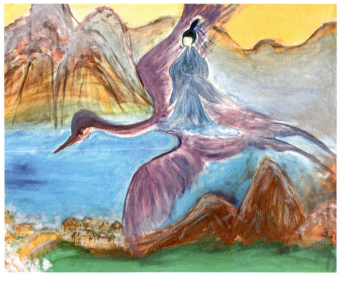

《德充符》局部　布面油画　200cm×270cm　2022年

古代的真人，睡觉的时候不做梦，醒来的时候不忧虑，饮食不求甘美，呼吸深沉舒缓。真人的呼吸直达脚后跟，普通人的呼吸仅到喉咙，理屈辞穷时，言语堵塞在喉咙中，就像要呕吐一样难受。欲望深重的人，他天然的灵机就很浅了。

古代的真人，不知道悦生，不知道怕死。出生不欣喜，入死不拒绝。自然无拘束地去，自然无拘束地来。

所以真人与天道同一，不以自己的喜好区分万物，把相同的、不相同的都视为一致。人与天合一时就是与天同类，混迹于芸芸众生之中时就是与人同类，把天和人看作是不相对立的，这就是真人。

以上庄子对于真人的描述最终落在天人关系上，"天与人不相胜也，是之谓真人"与《大宗师》开篇"知天之所为，知人之所为者，至矣"相呼应。庄子认为人的最高境界就是得道的真人，既知道天道是自然的主宰，也知道人的能力局限，天与人之间并非对立，而是合一的。

人知道了自己所知道的，就应知道还有很多是自己未知的，"以其知之所知，以养其知之所不知，终其天年而不中道夭者，是知之盛也"，要想保住生命不至于半途终止，就应该顺应天命，不强行所为，这就是"以知之养不知"。

◀ 古之真人，其寝不梦，其觉无忧，其食不甘，其息深深。真人之息以踵，众人之息以喉。屈服者，其嗌言若哇。其耆欲深者，其天机浅。

◀ 古之真人，不知说生，不知恶死。其出不䜣，其入不距。翛然而往，翛然而来而已矣。

◀ 故其好之也一，其弗好之也一。其一也一，其不一也一。其一与天为徒，其不一与人为徒。天与人不相胜也，是之谓真人。

这是一种极高的关于天命的认知，庄子一向擅长在"有"中看"无"，对于道体的阐释不是采用层层推理的方式，而是采用层层剥离的方式，通过"无、去、忘、外、弃"等否定，让道的核心逐渐显露。

真人达到的至高境界就是不仅知"有"，还看到了"无"，看到了自身的局限，看到了天命的不可控、不可违，因而随顺自然，与之融为一体。

真人既已知道"吾生也有涯，而知也无涯，以有涯随无涯，殆已"，那么就应该看透生死，"死生，命也；其有夜旦之常，天也"。生与死也是命中注定，就像日夜交替，是天地自然的规律。

接下来，庄子讲了"相濡以沫"的故事。

"相濡以沫"固然难得，但庄子认为这并不是最好的境界。如果鱼儿还能继续在水中畅游，还会选择随时面临生死的相濡以沫吗？

对于庄子而言，一切外在束缚，包括生活重压下的无奈并肩和道德束缚下的不得已携手都是对自然生命的损伤。通过上一篇《德充符》提出的"忘情"，我们就已经知道庄子的一贯主张：人要有情而无累。

人在自然之道面前甚至要忘记人为的善恶之别。赞誉尧的伟大，痛斥桀的暴虐，在庄子看来都不是合于道的。

天地无私，只有人才有是非善恶之分，而只有两忘才能化其道。

在生活中，我们总是试图把一切喜爱的事物占为己有，但结果是，我们越想抓紧不放的，失去得越快。就像庄子描述的那样，以为把船藏进山里，把山放在水中央，就万无一失了，结果却被"大力士"半夜给背走了——这就是"藏舟于山"的故事。

最好的拥有就是"相忘于江湖"；最好的"藏"就是各得其所，各自为安。

回到前面关于天人关系的论述，"天与人不相胜也，是之谓真人"。在这两个故事里，我们就更加能体会到，凡是做出违背天命的人为之举，终将不得善终。所以，庄子说："故圣人将游于物之所不得遁而皆存。"圣人，也就是真人，要遨游于万物都无所遗失的地方，与万物共存，简而言之，就是与道同游。

以上是庄子关于真人的描述，重点在于对天人关系的阐释。接下来《大宗师》讲了几个关于生死的故事，进一步体现了庄子的生死观。

人生最大的事情莫过生死。尤其是"死"这个字，大家在生活里都尽量避免直接说出口。记得小时候，奶奶去世时，家里人都说"奶奶走了"，因为那时的我太小，既

> 俄而子来有病，喘喘然将死，其妻子环而泣之。子犁往问之，曰："叱！避！无怛化！"倚其户与之语曰："伟哉造化！又将奚以汝为？将奚以汝适？以汝为鼠肝乎？以汝为虫臂乎？"
>
> 子来曰："父母于子，东西南北，唯命之从。阴阳于人，不翅于父母。彼近吾死而我不听，我则悍矣，彼何罪焉？夫大块载我以形，劳我以生，佚我以老，息我以死。故善吾生者，乃所以善吾死也。今大冶铸金，金踊跃曰：'我且必为镆铘。'大冶必以为不祥之金。今一犯人之形而曰：'人耳！人耳！'夫造化者必以为不祥之人。今一以天地为大炉，以造化为大冶，恶乎往而不可哉！"成然寐，蘧然觉。

不懂生死，也不知道大人口中"奶奶走了"是什么意思。

但庄子不同，他应该是中国哲学史上第一位直面生死的思想家，他不但不避讳谈死，而且还能把死谈得妙趣横生。

第一个故事是子来将死。

子来生了病，呼吸急促，妻子儿女围在床边哭泣。子犁前去探望，对他的家人说："你们走开吧，不要惊动即将产生变化的人。"

子犁又对子来说："造化的力量真是伟大啊！它要把你变成什么呢？送到哪里去呢？变成鼠肝吗？变成虫臂吗？"

子来说："子女要听从父母之命，阴阳二气与人就像父母与子女，现在要我去死，如果我不听从，就是忤逆。天地赋予我形体，使我有所寄托；赋予我生命，使我劳动；赋予我年老，让我安逸；安排我死亡，让我安息。所以善待我赋予我生命的，同样善待我赋予我死亡的。"

子来接着又说："譬如，有个铁匠在铸造金属器具，金属忽然跳起来说'把我铸成镆铘宝剑吧'。铁匠一定觉得这块金属不祥。现在我们变成人的形状了，就叫着'我是人，我是人'，造化也一定认为这是一个不祥之人。现

莫然有间，而子桑户死，未葬。孔子闻之，使子贡往侍事焉。或编曲，或鼓琴，相和而歌曰："嗟来桑户乎！嗟来桑户乎！而已反其真，而我犹为人猗。"子贡趋而进曰："敢问临尸而歌，礼乎？"二人相视而笑曰："是恶知礼意！"子贡反，以告孔子，曰："彼何人者邪？修行无有，而外其形骸，临尸而歌；颜色不变，无以命之。彼何人者邪？"孔子曰："彼，游方之外者也；而丘，游方之内者也。外内不相及，而丘使女往吊之，丘则陋矣。彼方且与造物者为人，而游乎天地之一气。彼以生为附赘县疣，以死为决疣溃痈，夫若然者，又恶知死生先后之所在！假于异物，托于同体；忘其肝胆，遗其耳目；反复终始，不知端倪；芒然彷徨乎尘垢之外，逍遥乎无为之业。彼又恶能愦愦然为世俗之礼，以观众人之耳目哉！"

在天地就是一个大熔炉，造化就是铁匠，又有哪里去不得呢？"

第二个故事是子桑户死。

子桑户死了，还未下葬，孔子派子贡前去吊唁，竟然看到子桑户的两个朋友孟子反和子琴张一个编曲，一个弹琴，还唱道："桑户啊，你已回归真实，而我还是人啊！"

子贡返回问孔子："他们都是什么人啊？修养德性却不讲礼仪，还对着尸体唱歌！"

孔子说："他们是遨游于世俗之外的人，而我是生活在世俗之内的人。外与内是不相干的，而我还派你去吊唁，是我浅陋了。他们正在与造物者为伴，遨游于天地大气之间，把生看成累赘，把死看成毒疮溃败，像这样的人，怎么知道生死先后的区别呢？生死不过是假借不同的物质，寄托在同一形体中，忘却内在的肝胆，遗忘外在的耳目，让生命随着自然循环变化，不去追究它们的头绪。神游于尘世之外，逍遥于自然之境。他们怎么会拘守世俗礼仪，表演给众人观看呢？"

第三个故事是孟孙才之母死。

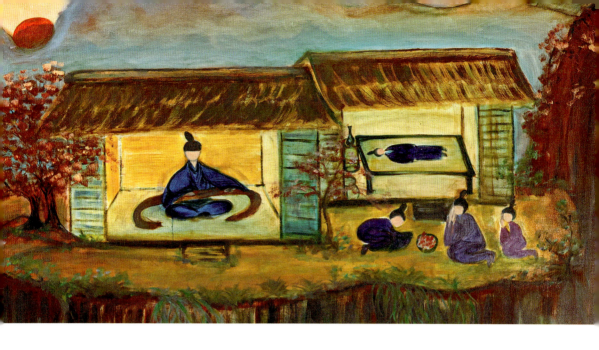

颜回问仲尼曰:"孟孙才,其母死,哭泣无涕,中心不戚,居丧不哀。无是三者,以善处丧盖鲁国,固有无其实而得其名者乎?,回壹怪之。"仲尼曰:"夫孟孙氏尽之矣,进于知矣。唯简之而不得,夫已有所简矣。孟孙氏不知所以生,不知所以死。不知就先,不知就后。若化为物,以待其所不知之化已乎!且方将化,恶知不化哉?方将不化,恶知已化哉?吾特与汝,其梦未始觉者邪!且彼有骇形而无损心,有旦宅而无情死。孟孙氏特觉,人哭亦哭,是自其所以乃。"

颜回问孔子:"孟孙才的母亲死了,他哭泣时不落泪,心中不忧戚,居丧不哀。从这三点看,他并没有因为母亲去世而哀痛,反而因为善于处理丧事而闻名鲁国,真有这样有名无实的存在吗?我觉得很奇怪。"

孔子说:"孟孙才做到了居丧的极致了。他不知道什么是生,也不知道什么是死,只是顺应变化,以等待那些他不知道的变化。我与你都是做梦还未醒来的人啊。孟孙才认为躯体只是人精神的寓所,这个寓所随时都在改变,但无损于精神。因此,在别人哭的时候,他才跟着哭一下。"

以上三个故事中庄子所描写的生死场景，我们读起来已经不陌生了，除了本篇《大宗师》，在之前的《养生主》中，庄子就已写过"老聃之死，秦失三号而出"，后面的《至乐》中又写了"庄子妻死，鼓盆而歌"。

这几个故事虽然场景不同，人物不同，但要表达的生死观是一致的："死生，命也；其有夜旦之常，天也。"意思是生死如白天和黑夜轮转一样，是天命自然，无法改变，人只能安时而处顺。前一篇讲到的真人面对生死时就可以做到"不知说生，不知恶死"，生没有什么可值得高兴的，死也没有什么可悲伤的。

《大宗师》里最著名的一段话是："夫大块载我以形,劳我以生,佚我以劳,息我以死。故善吾生者,乃所以善吾死也。"短短两句话，就把人的生老病死说尽了，这是何等的清醒与透彻！

生也好，死也罢，在庄子看来都不是什么了不起的大事，但对于普通人而言，生死就是大事。家里生个孩子，要大摆宴席，昭告天下，普天同庆；家里有人去世，要哭到地动山摇，甚至要聘请专业的"哭灵人"来领哭，以示孝敬、哀痛和不舍。这

些在庄子看来都是没有必要的，无论是亲友、父母还是妻子死了，不仅不要哭，反而要"临尸而歌""鼓盆而歌"，感叹天地的伟大，"伟哉造化！又将奚以汝为？"让人在变化中，与天地合一，"以天地为大炉，以造化为大冶，恶乎往而不可哉！"

这样的生死观，读来确实会让人觉得死也没什么可怕的，生才是麻烦和苦恼不断。

庄子在《至乐》篇的另一个故事中说的就是生的烦恼。

某日，庄子在路上看到一个死人的骨头，就敲了敲骷髅，问："先生是贪求生命，违背常理而死呢？还是遭遇亡国，被刀斧砍死呢？还是有了不好的行为，担心给父母、妻儿留下耻辱，羞愧而死呢？还是因为遭受寒冷和饥饿的灾祸而死呢？还是享尽天年而死呢？"庄子说完就拿这个骷髅当作枕头睡着了。

半夜，庄子梦见骷髅对他说："你像个能言善辩的人，但你说的那些都是活人的负累。人死了，就没有这些忧虑了。上没有国君统治，下没有官吏管辖，更没有四季操劳，即使是君王，也没有这样的快乐啊！"

庄子说："如果我让你起死回生，回到从前呢？"

骷髅答："我可不愿放弃这比君王还快乐的生活，回

到人世间受苦。"

读了这个故事,我们就更加能了解庄子的生死观了——"不知说生,不知恶死"。在庄子看来,死了反而是解脱。但联系庄子一贯的主张"安时顺命"来看,他当然不会主张为了解脱世间之苦就人为地结束生命,这样的方式无疑也是违背自然的。

关于庄子的生死观,除了关注"不知说生,不知恶死"这一思想,我们还要注意到在每个故事中庄子对于礼教的暗讽。

比如《养生主》中,老子死了,秦失哭了几声就出来了,被老子的弟子质疑:"非夫子之友邪?"——你这样还算是老师的朋友吗?

在子桑户死时,朋友临尸而歌,又被孔子的弟子质疑:"敢问临尸而歌,礼乎?"——请问对着尸体唱歌,礼法何在?

孟孙才的母亲死了,他不哭不哀,也被孔子的弟子质疑:"以善处丧盖鲁国,固有无其实而得其名者乎?"——以善于处理丧事闻名鲁国,这不是徒有虚名吗?

这几个故事都是通过对以上问题的层层解答而逐渐展开,也就是说,庄子看似在说生死,实则仍没离开"大道"

这个主题。人要以道为宗师，就要忘记仁义礼教，安于自然的安排，一切以仁义礼教为名的逆行都是违反自然的。

在《大宗师》的结尾处还有两个故事。第一个故事中，庄子借孔子与颜回的对话来说儒家思想的问题——仁义是非对人的束缚无法与大道相通。这种编排很有意思，让儒家说儒家的问题，就好像逼着别人在反省自己，只能说庄子真的很有趣。在这个故事中，庄子提出了一个重要的概念——"坐忘"，坐忘的核心是"堕肢体，黜聪明，离形去智"，就是要离开形体和小聪明的束缚，才能"同于大通"，同化于万物相同的境界，与大道相通。

最后一个故事是说子桑穷困潦倒，都吃不上饭了，好友子舆去给他送饭，却发现他在家中弹琴唱歌："谁让我如此贫困呢？难道是父母吗？但哪个父母希望儿女穷困？是天地吗？但天地无私，承载一切，难道单单让我贫穷？我想找出答案，但找不到，就当作是命运安排吧！"

至此，《大宗师》全篇结束，最终又落到一个字上——"命"！

此刻，我们再回看篇首处，"知天之所为，知人之所为者，至矣"，这个"天"，就是"命运之天"。"天命"主宰一切，包括生死。人在天命面前，能力是极其有限的，

只有得道的真人才能看破生死。知天知人，只有这样的智者才能称为大宗师。

知天之所为，安之若命而至真

《德充符》与《大宗师》两幅画是我同时创作完成的，从画面的整体颜色和构图的衔接就能看出两幅作品的连贯性。

《大宗师》这幅画也采用了自上而下的构图结构，内容突出了庄子在这一篇里对生死的解读。画面的颜色也比较浓郁深沉，深红色象征深秋的远山、枯树、败草，无不预示着生命走向枯竭。

面对已然离世，躺卧在床榻之上的亲人，究竟该跪拜痛哭、悲痛不已，还是"临尸而歌"，顺其自然？对于庄子而言一定是后者。

画面下方的一对人鱼离开了水面，只能"相呴以湿，相濡以沫"式地苟延残喘，哀痛地看着对方死去，左右两边的人鱼似乎已经摆脱了外物的束缚，获得了彼此相忘于江湖的自由。作为普通人的我们更愿意处于哪一种生存状态呢？

◎ 应帝王

浑沌之德，无有是吾乡

《应帝王》
布面油画
200cm×270cm
2022 年

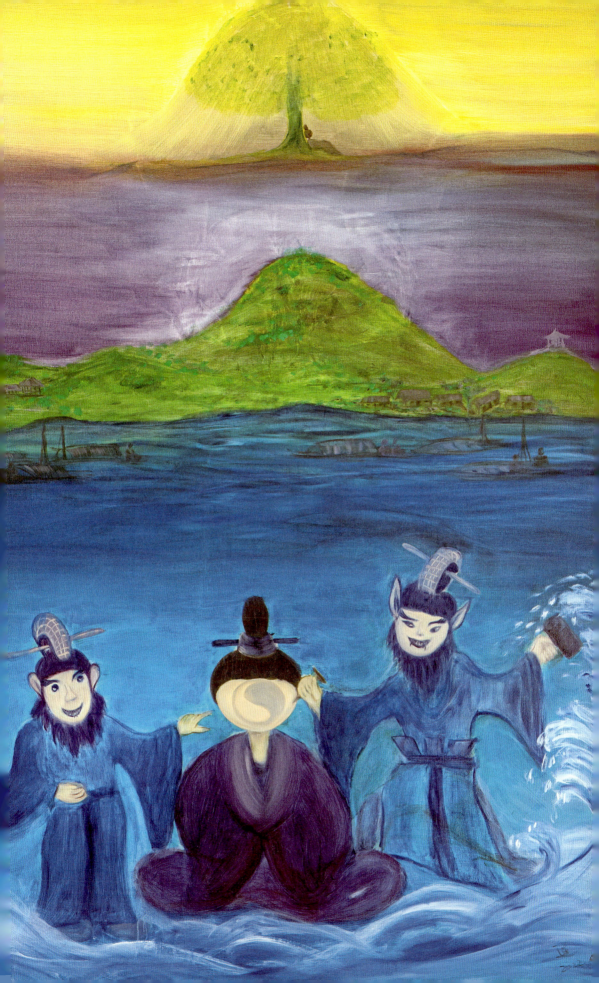

《应帝王》是《庄子·内篇》的最后一篇。前面六篇从《逍遥游》开始，庄子教我们如何从外物中解脱，获得心灵上的自由，以及如何悟道，如何养生，如何在人世间自保，如何成为一个至德者和大宗师。学了这么多，我们终究是要在人世间生活，那么我们应该以什么样的态度来处理自己与世界万物的关系，成为一个真正的主宰者？另外这个"主宰"究竟是主宰世界还是主宰自己？

部分学者认为，"应帝王"的意思是"应该怎样做一个治世的帝王"，但也有学者认为，庄子一向不关心政治，这一点与老子的"君人南面之术"（帝王之术）不同。庄子始终关心的是个人，因此不应把"帝王"理解为治理国家的帝王，而是凸显其主宰之义。杨立华在《庄子哲学研究》中认为，本篇主要论述此前所达到的真知在具体生存层面如何实现，主要指向个体。

在我看来，"应帝王"无论指向对天下的治理，还是指向对个人的主宰，其核心都是庄子一贯强调的顺应自然，无心而为，先虚己，而后才能"胜物而不伤"。

《应帝王》开篇的第一个故事是啮缺四问。

啮缺向王倪请教，四次发问，王倪都说不知道。啮缺因此高兴地跳起来，跑去告诉蒲衣子。

▶ 啮缺问于王倪，四问而四不知。啮缺因跃而大喜，行以告蒲衣子。蒲衣子曰："而乃今知之乎？有虞氏不及泰氏。有虞氏其犹藏仁以要人，亦得人矣，而未始出于非人。泰氏其卧徐徐，其觉于于，一以己为马，一以己为牛。其知情信，其德甚真，而未始入于非人。"

蒲衣子说:"你现在知道了吧?有虞氏不如泰氏。有虞氏心怀仁义,用以得人心,虽然也能获得人心,但是还没有超然物外。泰氏睡觉时安闲舒适,醒来时逍遥自在,任人把自己称为马、称为牛。他的心智真实,他的德性纯真,从来不为外物所累。"

这个故事很有意思,啮缺问了王倪四个问题没得到一个答案,却高兴得跑去告诉另一位得道高人蒲衣子。

是因为王倪回答不了啮缺的问题,所以啮缺很高兴吗?显然不是,王倪的不回答恰恰是他的"知者不言",他知道自己的知识见解都是有限的,也无须通过说教来换取别人的尊敬和信服。啮缺因为发现了王倪是个真正的高人,跑去告诉蒲衣子,因而蒲衣子说:"你现在知道了吧?"他还进一步举例有虞氏和泰氏的故事。蒲衣子认为有虞氏虽然能通过实施仁义获得认同,但还是没有脱离己是而人非的观念,仍然要强迫别人接受自己的想法。坚持自己正确就等于说别人错误,这仍然陷于物我两分之境地。反观泰氏,"一以己为马,一以己为牛",别人怎么称呼他都行,叫他牛也行,马也行,根本不去争辩,这种名相之分在他看来毫无意义,他完全达到了忘我的境地,只有自己的本真存在,因而"其知情信,其德甚真,而未始入于非人"。

第二个故事是肩吾见狂接舆。

狂接舆问肩吾:"日中始对你说了些什么?"

肩吾说:"他告诉我,那些做国君的人按照自己的意志制定法度礼仪,老百姓谁敢不听从而归化呢?"

狂接舆说:"这完全是欺人的做法,就像在大海里凿河,使蚊虫背山一样。圣人治理天下,是要通过外力来约束人吗?他应该先端正自己,而后感化他人,让人各尽所能就是了。再说了,鸟会高飞以躲避罗网弓箭的伤害,小鼠尚且知道藏在社坛底下,避开烟熏铲掘的危险,难道它们是无知的吗?"

第三个故事是天根求教无名人。

天根闲游于殷山南面,来到蓼水河边,偶遇无名人,于是向他求教治理天下的方法。

无名人说:"走开,你这个鄙陋的人,怎么会提出这样的问题?我正要与造物主结伴同游呢,厌烦了,就乘着莽眇之鸟(轻盈虚渺之气)飞出天地四方之外,游于无何有之乡,处在广袤无边的原野中。你何必用治理天下这种事来扰乱我呢?"

▶ 肩吾见狂接舆。狂接舆曰:"日中始何以语女?"肩吾曰:"告我,君人者以己出经式义度,人孰敢不听而化诸?"狂接舆曰:"是欺德也。其于治天下也,犹涉海凿河,而使蚊负山也。夫圣人之治也,治外乎?正而后行,确乎能其事者而已矣。且鸟高飞以避矰弋之害,鼷鼠深穴乎神丘之下以避熏凿之患,而曾二虫之无知?"

▶ 天根游于殷阳,至蓼水之上,适遭无名人而问焉,曰:"请问为天下。"无名人曰:"去,汝鄙人也,何问之不豫也!予方将与造物者为人,厌则又乘夫莽眇之鸟,以出六极之外,而游无何有之乡,以处圹埌之野。汝又何帠以治天下感予之心为?"又复问,无名人曰:"汝游心于淡,合气于漠,顺物自然而无容私焉,而天下治矣。"

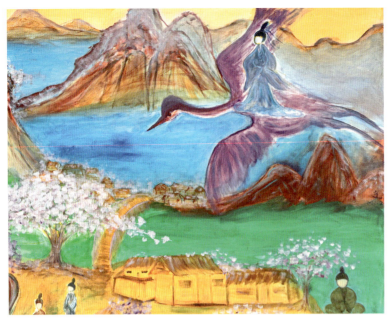

《德充符》局部
布面油画
200cm×270cm
2022 年

天根又问了一遍。

无名人说:"你游心于恬淡之境,清净无为,顺着事物自然的本性,不去妄自作为,天下就可以治理好了。"

第四个故事是阳子居见老子。

阳子居去见老子,说:"如果有一个人,行事敏捷果敢,看待事物透彻明达,学道孜孜不倦,这样可以和明王(圣明的君王)相比吗?"

老子说:"与圣人比起来,这种人治事为技能所累,落得形体劳累、心神不安罢了。就像虎豹因为皮有花纹,所以招来了猎人,猿猴因为行动敏捷,猎狗因为能捉狸,才被人拴住。这样怎能与明王相比?"

阳子居惭愧地问:"那明王应该怎样治理政事?"

老子说:"明王治理天下,功劳广布天下,却好像与自己无关。他教化普世万物,而百姓不觉得有所依赖,他虽有功德,却无名,立于神妙不可测的地位,遨游于虚空无所有之境。"

阳子居见老聃,曰:"有人于此,向疾强梁,物彻疏明,学道不倦。如是者,可比明王乎?"

老聃曰:"是于圣人也,胥易技系,劳形怵心者也。且也虎豹之文来田,猨狙之便、执斄之狗来藉。如是者,可比明王乎?"

阳子居蹴然曰:"敢问明王之治。"

老聃曰:"明王之治,功盖天下而似不自己,化贷万物而民弗恃;有莫举名,使物自喜;立乎不测,而游于无有者也。"

庄子分别借狂接舆、无名人和老子之口正面讲述"明王"的治世之道。这部分内容是《庄子·内篇》中关于治理天下最集中、最直接的阐释，我们看一下这三个故事的核心语句。

夫圣人之治也，治外乎？正而后行，确乎能其事者而已矣。

圣人治理天下，是要通过外力来约束人吗？他应该先端正自己，而后感化他人，让人各尽所能就是了。

汝游心于淡，合气于漠，顺物自然而无容私焉，而天下治矣。

你游心于恬淡之境，清净无为，顺着事物自然的本性，不去妄自作为，天下就可以治理好了。

明王之治，功盖天下而似不自己，化贷万物而民弗恃；有莫举名，使物自喜；立乎不测，而游于无有者也。

明王治理天下，功劳广布天下，却好像与自己无关。他教化普世万物，而百姓不觉得有所依赖，他虽有功德，却无名，立于神妙不可测的地位，遨游于虚空无所有之境。

由上可见，庄子所谓治理天下的方法实则是秉承老子的"无为而治"。《道德经》第五十七章说："我无为，而民自化；我好静，而民自正；我无事，而民自富；我无欲，而民自朴。""无为"并非什么都不做，"为"的根

郑有神巫曰季咸,知人之死生、存亡、祸福、寿夭,期以岁月旬日,若神。郑人见之,皆弃而走。列子见之而心醉,归,以告壶子,曰:"始吾以夫子之道为至矣,则又有至焉者矣。"壶子曰:"吾与汝既其文,未既其实,而固得道与?众雌而无雄,而又奚卵焉?而以道与世亢,必信,夫故使人得而相汝。尝试与来,以予示之。"

明日,列子与之见壶子。出而谓列子曰:"嘻!子之先生死矣!弗活矣!不以旬数矣。吾见怪焉,见湿灰焉。"列子入,泣涕沾襟以告壶子。壶子曰:"乡吾示之以地文,萌乎不震不止。是殆见吾杜德机也。尝又与来。"

明日,又与之见壶子。出而谓列子曰:"幸矣!子之先生遇我也,有瘳矣,全然有生矣,吾见其杜权矣。"列子入,以告壶子。壶子曰:"乡吾示之以天壤,名实不入,而机发于踵。是殆见吾善者机也。尝又与来。"

明日,又与之见壶子。出而谓列子曰:"子之先生不齐,吾无得而相焉。试齐,且复相之。"列子入,以告壶子。壶子曰:"吾乡示之以太冲莫胜,是殆见吾衡气机也。鲵桓之审为渊,止水之审为渊,流水之审为渊。渊有九名,此处三焉。尝又与来。"

明日,又与之见壶子,立未定,自失而走。壶子曰:"追之!"列子追之不及,反,以报壶子,曰:"已灭矣,已失矣,吾弗及已。"壶子曰:"乡吾示之以未始出吾宗。吾与之虚而委蛇,不知其谁何,因以为弟靡,因以为波流,故逃也。"

然后列子自以为未始学而归,三年不出,为其妻爨,食豕如食人,于事无与亲。雕琢复朴,块然独以其形立。纷而封哉,一以是终。

本在"内",而不在"外",也就是《庄子·杂篇·天下》中所主张的"内圣外王"之道。

所以,我在篇首提出了一个个人观点,无论"应帝王"是指向对天下的治理还是指向对个人的主宰,其核心都是要先"虚己""自正""正而后行"。

关于"虚己",庄子接下来讲了一个"神巫占卜"的故事。

郑国有个占卜非常灵验的神巫季咸,列子非常信服他,就对自己的老师壶子说:"我遇到了一位道术比您还高深的人。"壶子说:"你还没有学到道的本质啊,所以才会让人看出你的底细,你让他来给我看看吧。"

第二天,列子就和季咸拜见壶子。出来后季咸就对列子说:"你的老师快死啦,用不了十天。"列子进屋就哭着告诉了壶子,壶子说:"我刚才不过是闭塞了我的生机。你让他明天再来。"

隔天,季咸又来见了壶子,这次出来后,对列子说:"真

是幸运啊,你的老师遇到了我,有救了,全然有生机了。"壶子知道后说:"刚才我给他看的是天地间的一丝生机,把名利等杂念都排除,也就有了生机,你再请他来。"

又过了一天,季咸和列子又来见壶子,这一次,季咸说:"你的老师心神不定,神情恍惚,这种情况我看不了,等他心神稳定了再看吧。"列子进屋告诉壶子。壶子说:"我刚刚给他看的是太虚境界,渊有九种,我现在只给他看了三种。明天让他再来。"

又过了一天,列子又带季咸来了,这一次,季咸还没有站定就跑了,列子没能追上,回来请教老师。壶子说:"刚才我显示给他看的并不是我的根本大道。我不过是和他随顺应变,他根本分不清彼此。"

从这之后,列子觉得自己好像从来不曾拜师学道似的,回家三年未出。他替妻子烧火做饭,对于各种世事不分亲疏远近,没有偏私,抛弃对本性的雕琢,回归原本的质朴与纯真,在纷扰的人世间守住本性,终身如此。

这个故事是不是很精彩?列子在老师四次启发之下,终于悟道,明白了顺物自然、虚己无为的生活方式。接下来这段话,可以说是对这个故事的总结,也可看作《应帝王》的核心。我个人认为这段话甚至是整部《庄子》中最

精彩，对我们的生活最"有用"的一段话。

> 无为名尸，无为谋府，无为事任，无为知主。体尽无穷，而游无朕。尽其所受乎天而无见得，亦虚而已！至人之用心若镜，不将不迎，应而不藏，故能胜物而不伤。

不要被名困住，不要深藏智谋，不要勉强做任何事情，不要认为自己的智识很高。体会无穷无尽的变化，遨游于无我的境地。尽情享受自然赋予的本性，达到空明的境界。得道的人用心就像用镜子一样，任外物自然而来，不迎不送，如实反映而不隐藏，所以，能够承受万物变化而没有任何损伤。

对这个世界"用心若镜"，既不执着，也不拒绝，物来则应，过去不留，可以说这是道的最高境界了。庄子一句话把出世之道和入世之道都说完了。

佛家也有一句名言："菩提本无树，明镜亦非台，本来无一物，何处惹尘埃。"可见世间的大道在根源处都是相通的。上山的路也许有千百条，但是到达山顶所看到的风景都是一样的。

最后我们用一个故事结束《应帝王》——浑沌之死。

南海的帝王名叫儵，北海的帝王名叫忽，中央的帝王叫浑沌。儵和忽经常到浑沌那里相会，浑沌总是盛情款待。

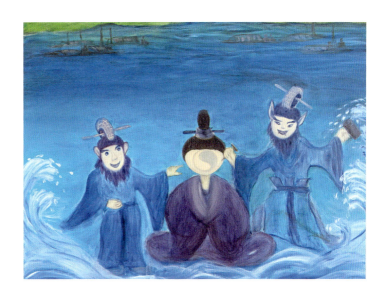

南海之帝为儵，北海之帝为忽，中央之帝为浑沌。儵与忽时相与遇于浑沌之地，浑沌待之甚善。儵与忽谋报浑沌之德，曰："人皆有七窍以视听食息，此独无有，尝试凿之。"日凿一窍，七日而浑沌死。

二者为了报答浑沌的美意，就商量说："人人都有七窍，用来观看、聆听、饮食、呼吸，唯独浑沌没有，我们试着为他凿开七窍吧。"于是，他们每天给浑沌凿开一窍，七天之后，浑沌死了。

以这样一个故事作为结尾，真是意味深长，又回味无穷。庄子的用意很明确，他主张的正是"浑沌"的境界，"浑沌"不是昏沉，不是与世隔绝，是无我、无为，是与世界的浑然一体。"浑沌之死"既是对所谓善意的讽刺，又是对所谓七窍智识的讥讽。

我在整个"画说庄子"系列的油画创作中，绝大部分主要人物都是采用无五官表情的表现形式，初衷就是向"浑沌"致敬。这个脍炙人口的寓言故事给了后人太多的启发和感悟，我对这个故事的喜爱甚至超越了开篇的"鲲鹏之变"。

整部《庄子·内篇》是公认的庄子亲著的部分，开篇是"北冥有鱼，其名为鲲"，结尾是"南海之帝为儵，北海之地为忽"，南北应和，首尾呼应，让人不得不赞叹庄子通篇构思的缜密与巧妙。

至此，《庄子·内篇》的所有内容已经解读完毕，虽然我对庄子的理解还很粗浅，但我在解读《庄子》与绘画创作的过程中受益匪浅，未来还将继续深入研读这部令人赞叹的思想巨著。

从倏忽回归混沌之德

画到《应帝王》时，我已然没有了之前的急迫心情和试图画得大而全的执念。《应帝王》于我而言，最核心的就是"浑沌之死"这个故事。因为太爱这个故事，于是我把油画创作中绝大部分人物都画成了无五官表情的"浑沌"相。为了形成鲜明的对比，南帝"儵"和北帝"忽"则是有五官表情的，且有些自作聪明的得意之相。

图中最上面是一棵似乎远在天边的大树，树下隐约可见一个躺卧的人，正是为了呼应第一篇《逍遥游》中的"今子有大树，患其无用，何不树之于无何有之乡、广莫之野，彷徨乎无为其侧，逍遥乎寝卧其下？"。

"无何有之乡"在本篇中也再次出现，"乘夫莽眇之鸟，以出六极之外，而游无何有之乡，以处圹埌之野"，这种逍遥之境既是空无所有的虚幻之境，也是自由逍遥的梦境。总之，"无何有之乡"应该是庄子的人生向往，"浑沌"应该是道家做人的最佳境界。

我认为，最后一篇《应帝王》既是一个独立的篇章，也是对《庄子·内篇》的概括和总结，所以，这一篇的绘画创作也只对最核心的部分进行表达。愿观者的内心也能升起对"无何有之乡"和"浑沌"之德的向往之情。

后记

不得已下的安之若命

> "知其不可奈何而安之若命，德之至也。"
>
> ——《庄子·内篇·人间世》

庄子在《人间世》里用多个故事向我们描述了人世间的种种险恶。例如，颜回在没有意识到自身的德行修为还不够高时，就妄图去劝诫暴虐的卫王，被孔子判定为"若殆往而刑耳"；叶公子高奉命，不得不出使齐国，忐忑难安，既担心完不成任务而遇杀身之祸，也担心完成任务后身心俱疲，孔子便对叶公子高说"安之若命"。

庄子还讲了两个故事：一个养虎的人不可用活物去喂养老虎，否则就会激发老虎的兽性；以及螳螂即使使出浑身的力量，也是难以抵挡车轮的。

庄子用这些故事警示世人：一定要认清你是谁，你能做什么，以及你能做好什么。

人最可悲的不是无能为力，而是不知道自己的局限，盲目地以卵击石，明知山有虎，偏向虎山行，甚至是以"正义"之名去死磕。就像颜回，以替天行道、为民造福的大义去劝诫卫王，他只知道这件事是正义之举，却不知道自己是否有能力做到，更不知道这件事本身就

是不可行的。

所以说"安之若命"的并不是是非不分,也不是消极避世,而是知道这件事根本不在自己的能力范围内,是真的做不到。

更何况,积极的入世也并不代表要不顾一切,横冲直撞,如螳臂当车;也不是知道了入世的种种凶险就寝食难安,如叶公子高。入世的最高境界是安于处境,顺其自然,明知世间充满丑恶,仍然与之同行,庄子称之为"并行不悖"。

要拥有这样豁达的处世心态,一方面要做到接纳和允许,接纳这个世界的不完美,允许自己有局限,允许自己焦虑,也允许自己无力;另一方面,接纳自己的情绪之后,要看看自己能做什么、想做什么。

我的经验是,当自己陷入焦虑时,不要强迫自己去对抗情绪,这时可以允许自己懒惰一会儿,允许自己发呆,允许自己蓬头垢面三两天,允许自己不想见人时就不见,允许自己晚睡晚起……这些允许都没什么大不了的,让自己放松下来,反而可以保持冷静,深度思考,做自己真正喜欢的事情,发现什么对自己是最重要的,什么是让自己最开心的,做什么可以让自己更自在、自由,等等。

2021年整个四月,我允许自己的《画说庄子》停滞在《人间世》

这一章，没有刻意强迫自己按部就班，完成目标，反而是随着自己的心情，画了一系列其他作品来表达自己的种种感想，排解了很多焦虑和烦忧。这种"感而后应，迫而后动，不得已而后起"，不去为自己设定必须做的事情，不让自己抱有太多期待，反而更能让自己轻松从容地面对世事的无常，这大概就是庄子所说的逍遥的本质——无所待。

当然我距离这种境界还差得很远，但至少可以让自己先懂得"知其不可奈何而安之若命"的道理，接纳世事无常，允许自己有限。

◎ 附录一

其他『画说庄子』系列画作欣赏

《秋水》
布面油画
140cm×200cm
2022 年

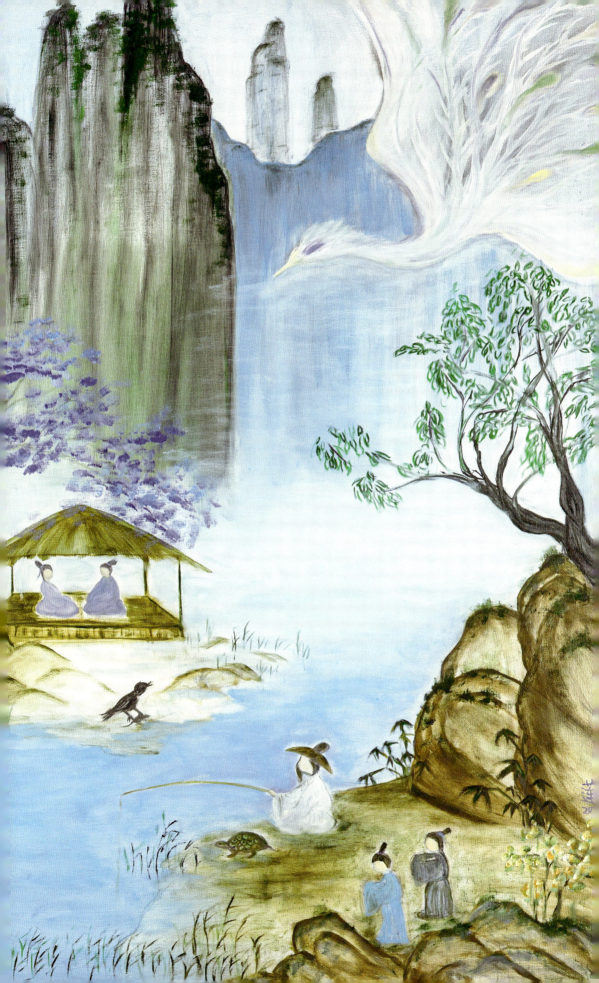

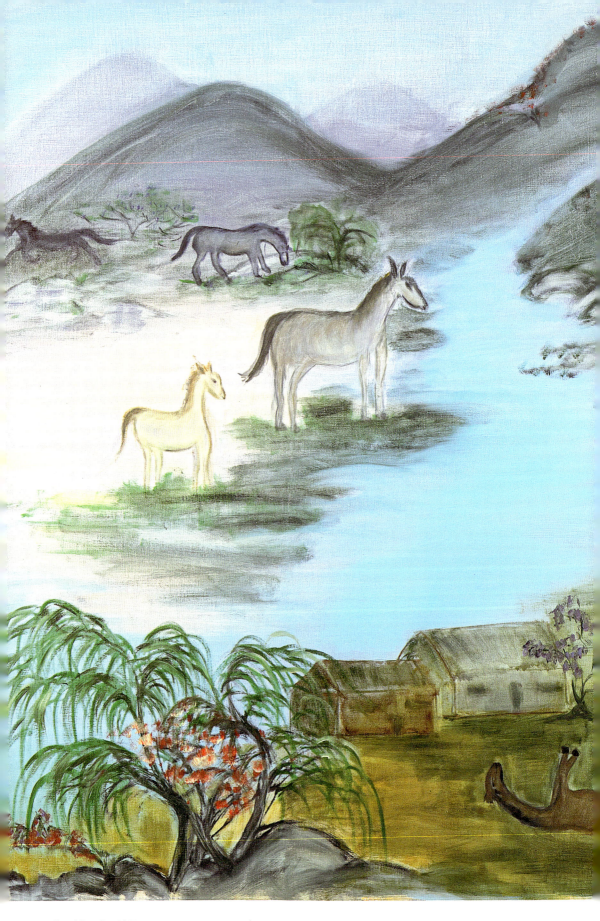

《马蹄》 布面油画 140cm×200cm 2022 年

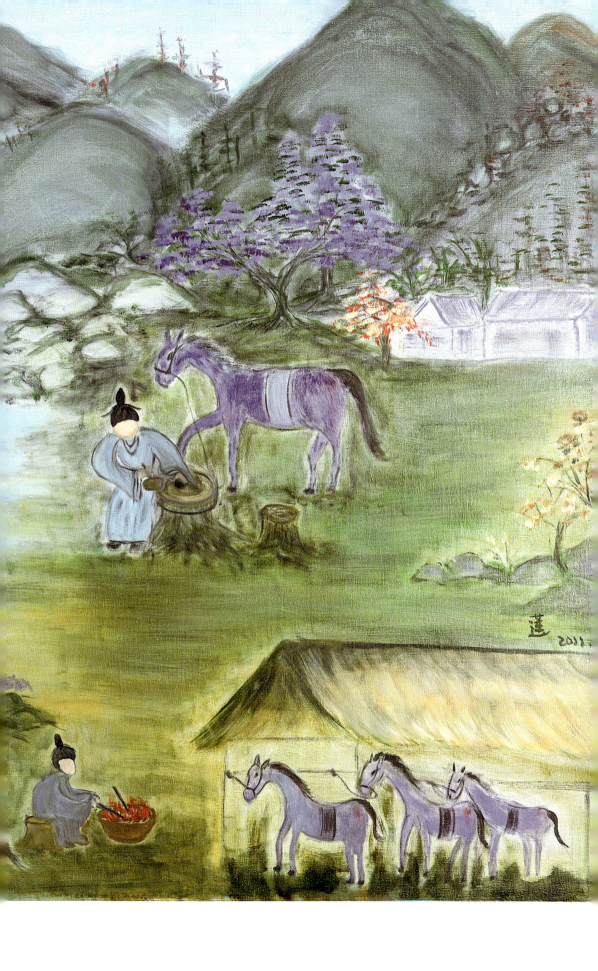

《至乐》
布面油画
120cm×200cm×4 幅
2023 年

画面故事包括：津人操舟，瀑布下游泳的人，鲁侯养鸟，螳螂捕蝉黄雀在后，安之鱼之乐，鼓盆而歌。

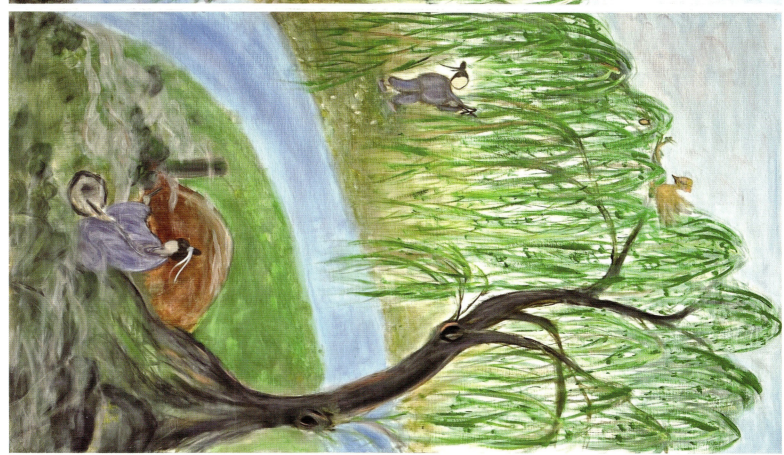

独立艺评人　李昱坤

◎ 附录二

无琢之美——读于莲的『佛像』系列

《我不是佛像》
雕塑
2022 年

《我不是佛像》
雕塑
2022 年

一

凌晨两点醒来，发现白菜根开的花愈加绚烂了。每当看到这朵美丽的花，我都会情不自禁地想：要好好地生活下去。

人并不复杂，佛说，人不过是一定条件下色、受、想、行、识的暂时集合，如果心中有具体的相状，还算不得自在。

艺术家于莲过了不惑之年，艺术成了她的一种呼吸方式。她画了一批佛像，也根据画做了佛像的雕塑。这一批佛像，没有汉代佛像的粗犷，没有六朝佛像的妩媚，也没有唐宋佛像的优雅和自信，似乎去掉发髻和富有秩序的衣褶，便是一个个普通的当代人。

我突然明白，这大概便是当下的"佛"，众生的像便是佛的像，而后者去掉了形态、性别、地位和身份。梁思成说，艺术之最高成绩，荟萃于一痕一纹之间，任何刀削雕琢，平畅流丽，全不带烟火气。

我时常想，什么是艺术的烟火气？

就"造像"而言，给大多数人看的，大概是烟火气。

黑格尔说过，如果没有菲狄亚斯的雕像，我们就无法想象宙斯的面目。"像"希望人能看懂，自一开始便既是

《我不是佛像》
雕塑
2022 年

　　名词也是动词，建立了彼此的联系。就像佛教人向"善"，内不欺己，外不欺人，为之善。身无所寄，心无所忧，也为之善。善不是因，也不是果，对于恶不会感到恶心，而是会心一笑，这是本家的善，也是佛像的初衷。

　　历朝历代的佛像，质朴庄严，含笑超尘，美有余韵，也气魄浑厚，精神熠熠，感人以超人的定、超神的动。佛像起源有诸说可考，有的说在公元前一世纪初，受古希腊文化影响，在印度就出现了佛像，有的说是受古罗马艺术影响，在一世纪左右出现，有的说是在二世纪中叶。无论如何，佛像自一开始的共同点便是情态丰富。

　　受儒家文化影响，中国的佛教造像都是用于传播佛教观念，但无形中形成了一种中国独有的美学。过去的佛像谨遵规制，从发髻开始，眼、耳、鼻、舌、身、意，包括衣着，无不有严格的要求，大多数佛像的模样是面型椭圆，

鼻高且直,鼻梁直通额头,双眼微陷,水波纹发,唇薄嘴小。在佛的"三十二相,八十种好"的规制下,延续佛像一贯丰富的情态,再加上中国化的审美特征,中国的佛像美学已经形成一道难以超越的文化景观。

在这道景观里,像依附于佛,那是大乘的佛。佛像被寄托了志向。随着朝代的兴替,文人有时不能在社会中实现志向,便躲进书斋自娱自耗。他们消除了志向,有时又把这种消除当成志向,于是安贫乐道的达观人格,在另一个层面上与佛理遥相呼应,这无形中成了一种宽大的地窖,安全且宁静。于是许多文人常常经历十年寒窗苦读后,与社会交手不到几个回合,便把一切埋进一座座佛像当中。

诚然,另外一个世界的东西是难以考证的,佛像自身的风风雨雨,其实也是人心、时代、善恶变化的风风雨雨。有人说,莫问一切凡圣,俱一种相似。窥基说,释迦牟尼寂灭后,正法五百年,像法一千年,末法一万年。到了今天追求感官刺激的信息时代,泛滥成灾的信息让人无暇自顾,这时候,佛像的烟火气息,反而成为最让人担心的一件事。

《法华经》说,一件干净的水杯,能够显出物的影子。但人心浑浊,常常难以变得清澈,不知道自己是谁、自己

《我不是佛像》
雕塑
2022 年

《绽放》系列一
布面油画
80cm×100cm
2022 年

想要什么。这是我理解于莲的这一批佛像创作的起点，她在寻找和寄托自己，与传统佛像拉开距离。

在于莲创作的佛像当中，有相佛的五官比例被夸大，凸显的发髻与闭目合唇的情态呼应，具有一种属于当代的宁静和意味深长的韵味。

对于传统佛像艺术而言，这是一种很原生的语言风格，值得关注的是画面当中原始、冲动却细腻入微的美学趣味。相比于严格的传统佛像规制，于莲作品中简洁的线条和原始纯真的形象，凸显一种自然而然的质朴状态，更加契合生命的本真。

作为当代女艺术家，她有权力这么做，她可以根据自己的需要去重新阐释艺术的要旨。在她的佛像系列作品中，还有一系列无相佛，这是遵守规制的，其实，这也是对其他有相佛的一种解读，即一切只是物质的缘起缘灭，而我与佛的缘便是我心中佛的样子。

在把这批佛像做成雕塑的时候，我看到她倾尽全力地为雕塑上色，这是她心中的佛，无论典雅高贵还是原始纯真，这都是一种艺术的真实性所在。

学院培养的艺术家所遵守的艺术规制，往往很容易削

《我不是佛像》系列一
布面油画
直径 80cm
2021 年

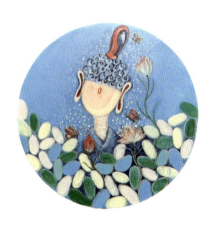

《我不是佛像》系列三
布面综合材料
直径 70cm
2023 年

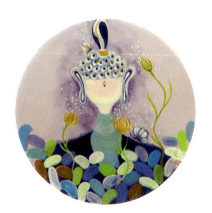

《我不是佛像》系列四
布面综合材料
直径 80cm
2023 年

弱这种真实，也就是用艺术消解他人的所有痕迹时，学院派艺术家经常感到束手无策，这时，出自内心的原创性就显得十分珍贵。理解了这一点之后，去看于莲的这一批作品，会发现其中的艺术元素如色彩、线条，大都一种带有女性的、原始的无琢之美。

二

于莲成为艺术家的经历与大多数人不同，她与艺术的相交缘起于她的焦虑。一切安乐，无不来自于困苦，可能与大多数人不同的是，大众观念中的享乐于她而言是微妙的受苦。

她曾是一位有成就的年轻女性企业家，内心有过诸多属于这个时代女性的碰撞和抉择，如事业、婚姻等，面对一座围城，是迈出去还是走进来？女性应该怎样做回自己？

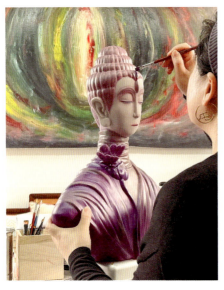

于莲在为雕塑上色
2022年3月 拍摄者桑佩

《我不是佛像》系列二
布面油画
80cm×100cm
2021年

她用艺术给出了答案，找回了那个过去自在呼吸的自己。

艺术对于莲来说，不只是一种表达和生活方式那么简单，艺术已经成为她的呼吸方式。迈进艺术殿堂的时候，她没有系统地学过画画，这是我认为她作为艺术家最难能可贵的地方。

一方面，当代艺术的艺术语境已经完全容器化，当代艺术不再是一种艺术形式，古今中外所有的艺术都能作为元素被独立选择。一切艺术史都成为当代艺术史，因为没有"当代"这种东西。另一方面，在艺术专业领域的艺术史和美学语境当中，已经形成的观念和模式，在没有学过艺术的人看来完全是形象的流变与组合。

于莲的艺术状态已经不是为"艺术面貌"做艺术，而是完全沉浸其中，成为艺术本身最深邃的意志。

她的作品便是她的生活、性格和经历，还是自己创立公司的企业文化，甚至是自己的一切。因此，她的作品并

《大鹏南飞》
布面油画
120cm×200cm
2020 年

非因为没有受过系统训练而杂乱无章，反而是清晰和有序的。用色和线条是"野生"的，内在具有秩序，只是这种秩序不是来自艺术史，而是来自生命底层的欲望。

她可以在工作室一连两个星期持续不断地画下去，像是出于某种原始的生命意志而做斗争，似乎一不小心又变成了传统意义上的女性而失去自我。

在艺术史上，类似的艺术家有让·杜布菲、阿道夫·韦尔夫利、阿罗伊兹·科尔巴等，只不过他们的作品大都充斥着不安的情绪和生物性的快感，于莲的作品则带着一种东方根性的生存思考和一种女性与生俱来的无琢之美。

除了佛像之外，于莲也画了一系列"画说庄子"，有的作品尺幅很大，画中的形象有汉画像石般的原始秩序。这是一种独特的"力量"，源于她的敢为。我见惯了许多顶着美术家协会会员称号的艺术家为《庄子》做图解，在

《我不是佛像》
雕塑
2022 年

他们的作品中，文化几乎成为艺术的铁锈，只依靠技法优势的艺术是没有生命力的。

于莲对《庄子》的理解是她自己的思考，没有附庸风雅，也没有依附权威。针对每一幅画，她会写一篇文章，比如在对作品《列子御风》的解读中，她写道："一切有依赖、有凭借、被外物束缚的状态都不是逍遥之境。"其实，这不仅是她对逍遥游的解读，也是对自己人生的一种期许。

目前，艺术史的研究基本上已经面面俱到，但是我始终提倡"一个人的艺术史"。沿着艺术史上诸位大师和标准的道路前进，我们会受到他人痕迹的束缚。而要摆脱他人的痕迹，也是需要很多年的时间和诸多机缘的。

艺术语言也许是他人的，但感官和知觉、生命是自己的，贡布里希所说的"艺术家合适的平衡"也许需要很强的专业底蕴，但离开感官是难以达到。

从这个层面上说，正统艺术定义的消解意味着一切都是有可能的，传统的西方古典油画、苏派素描也许只是艺术的沧海一粟，一切艺术都是被允许的。

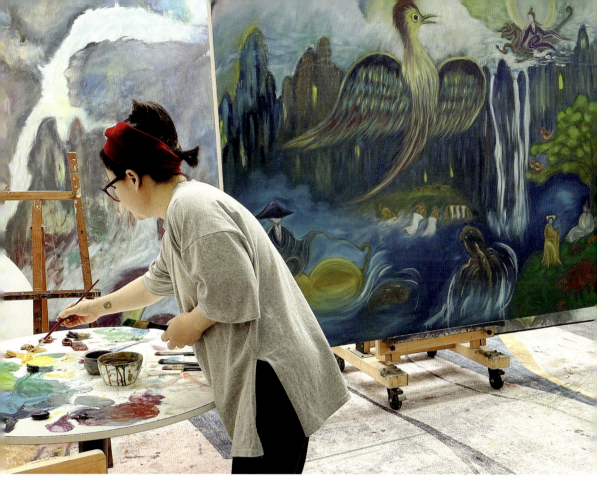

于莲在绘制"画说庄子"系列油画之《逍遥游》

也许如何形成艺术语言并推动其进步在理论上仍须研究，但有价值的艺术始终是未知的部分，这点是毋庸置疑的。从这个层面上说，作为当代女性艺术家，于莲创造了自己的美学意义和艺术史，这本身也值得许多人去思考艺术的和生活的意义。

杜布菲说："真实的艺术总是在一个我们不等待它的地方，在那里没有人会想到它，也没有人会谈起它的名字。它讨厌被识破，以艺术之名被致敬，当有人发现它，用手指着它时，它就逃走了。"

于莲也像这批艺术家一样，以完全开放的姿态与生命交流，呈现当代人对社会生活和生存状态的体验，引发观者建立新的认知，扩展艺术的视野，以完全的自我去抗拒

《我不是佛像》局部

被官方认同的艺术主流,打破文化的局限。

在于莲的佛像雕塑当中,每座胸像上都有一朵花,她以此暗合《华严经》中"一花一世界,一叶一如来"这句话。没错,一切物质的集合皆因缘起缘灭,对于物质,心中无物,无所顾忌,处处便是佛。

同样,对于艺术,心无所住,自由自在,所展现的天然无琢之美,便是艺术中最为真实、难得的部分。